LE PEINTRE-GRAVEUR

FRANÇAIS CONTINUÉ

OU

CATALOGUE RAISONNÉ DES ESTAMPES

GRAVÉES

PAR LES PEINTRES ET LES DESSINATEURS

DE L'ÉCOLE FRANÇAISE

NÉS DANS LE XVIIIᵉ SIÈCLE,

OUVRAGE FAISANT SUITE AU PEINTRE-GRAVEUR FRANÇAIS
DE M. ROBERT-DUMESNIL ;

PAR **PROSPER DE BAUDICOUR.**

TOME PREMIER.

PARIS,

Chez { Mᵐᵉ BOUCHARD-HUZARD, LIBRAIRE, RUE DE L'ÉPERON, 5;
RAPILLY, LIBRAIRE ET MARCHAND D'ESTAMPES, QUAI MALAQUAIS, 5;
VIGNÈRES, MARCHAND D'ESTAMPES, RUE BAILLET, 1:

ET A LEIPZIG, CHEZ RODOLPHE WEIGEL, LIBRAIRE.

1859

LE PEINTRE-GRAVEUR FRANÇAIS

CONTINUÉ.

PARIS. — IMP. DE Mᵐᵉ Vᵛ BOUCHARD-HUZARD, RUE DE L'ÉPERON, 5.

TABLE

PAR ORDRE CHRONOLOGIQUE DES ARTISTES DONT LES OEUVRES SONT CATALOGUÉS DANS CE VOLUME.

	Pages.
JACQUES DUMONT dit LE ROMAIN.	1
J. CHANTEREAU.	12
NOEL HALLÉ.	14
M. BARTHÉLEMY OLLIVIER.	25
J. B. M. PIERRE.	37
JOSEPH VERNET.	59
J. M. VIEN.	65
J. M. FREDOU.	82
CH. GERMAIN DE SAINT-AUBIN l'aîné.	84
GABRIEL DE SAINT-AUBIN.	98
JEAN-BAPTISTE GREUZE.	128
S. MATHURIN LANTARA.	131
FRANÇOIS CASANOVA.	133
J. F. AMAND.	138
ÉTIENNE-PIERRE-ADRIEN GOIS.	142
JEAN-BERNARD RESTOUT le fils.	152
J. HONORÉ FRAGONARD.	157
HUBERT ROBERT.	171
SIMON JULIEN.	185
JOSEPH DUCREUX.	194
JEAN-BAPTISTE PAON OU LE PAON.	197
JEAN-JACQUES LAGRENÉE.	200

	Pages.
Pierre Lélu.	231
J. F. P. Peyron.	287
F. A. Vincent.	297
Nicolas Lejeune.	300
J. B. Regnault.	302
Marguerite Gérard.	305

AVANT-PROPOS.

M. Robert-Dumesnil ayant été obligé, pour raison de santé, de suspendre momentanément la publication de son intéressant ouvrage, a bien voulu nous permettre de nous associer à ses travaux; et, comme la tâche qu'il a entreprise pour décrire les œuvres des maîtres des xve, xvie et xviie siècles est loin d'être accomplie, et qu'il n'espère pas pouvoir s'occuper des maîtres nés dans le xviiie siècle, nous voulons essayer de le remplacer pour décrire les œuvres de ces maîtres.

Ayant formé une collection spéciale et aussi complète qu'il nous a été permis de le faire dans l'espace de trente ans, des diverses productions gravées des maîtres français depuis l'origine de l'art, et les recherches qu'il nous a fallu faire pour arriver à cette tâche difficile nous ayant mis à même de beaucoup voir et de beaucoup comparer, plusieurs amateurs nous avaient engagé à publier le résultat de quelques observations que nous avions pu recueillir par suite de nos investigations; nous croyons ne pouvoir mieux répondre à leur désir qu'en entreprenant d'abord la suite d'un ouvrage qui a été accueilli des amateurs avec un grand em-

pressement, et qui a valu à son savant auteur et leur reconnaissance et une réputation européenne. Nous n'avons pas, certes, la prétention de croire que nous ferons aussi bien ; mais enfin, si notre travail peut être vu de bon œil et être de quelque utilité, nous aurons atteint l'unique but que nous nous sommes proposé.

Malgré toutes nos recherches, nous n'espérons pas être arrivé à faire quelque chose de parfait et surtout de complet ; c'est, pour notre genre de travail, une tâche impossible, par suite de la difficulté où l'on est, le plus souvent, de pouvoir compléter l'œuvre d'un maître, soit qu'on ne connaisse pas toutes ses productions, soit qu'on ne puisse se les procurer ou les voir, et ensuite comparer entre eux les divers états. Nous nous bornerons donc à décrire, de chaque maître, tout ce que nous avons connu et vu, et, après nos publications, nous recevrons avec reconnaissance toutes les révélations des pièces omises et toutes les observations que voudront bien nous faire les amateurs, pourvu qu'ils nous les fassent avec les pièces à l'appui, qu'ils voudront bien nous communiquer ; nous prendrons note alors de toutes nos omissions ou erreurs, et, plus tard, un nouveau travail fournirait la matière d'un volume de supplément.

Nous devons prévenir que, dans toutes les citations, nous avons suivi exactement l'orthographe du texte avec toutes ses fautes.

JACQUES DUMONT dit LE ROMAIN.

Jacques Dumont, peintre du roi, né à Paris en 1701, s'est acquis, dans son temps, une grande réputation ; il fut reçu à l'Académie en 1728, et en devint successivement, recteur en 1752, directeur et chancelier en 1768. Son tableau de réception représentait *Hercule* et *Omphale*. Il travailla pour plusieurs églises de Paris, et se distingua aussi par quelques tableaux de scènes familières qui furent fort vantés et qui figurèrent successivement aux salons de 1737 à 1761. On vit, à celui de 1748, ses deux petits tableaux d'*une Savoyarde* et d'*un Montagnard jouant de la musette*, dont nous décrivons les eaux-fortes sous les n⁰ˢ 5 et 6. Plusieurs graveurs habiles ont travaillé d'après ses compositions, et lui-même en a reproduit plusieurs à l'eau-forte avec un talent très-remarquable ; nous citerons, entre autres, le *Joueur de musette* et la *Savoyarde*, d'une pointe à la fois savante, ferme et spirituelle, et qui furent admirablement terminés au burin par *Daullé* ; puis son frontispice pour la *Semaine sainte de la maison d'Orléans*, entièrement de sa main et du plus charmant effet. Ses eaux-fortes sont au nombre de neuf, et, à l'exception des n⁰ˢ 2, 3 et 8, elles sont de la plus

grande rareté, les planches ayant été ensuite terminées au burin.

Jacques Dumont mourut en 1784, âgé de quatre-vingts ans.

ŒUVRE

DE

DUMONT LE ROMAIN.

SUJETS DE LA BIBLE ET DE DÉVOTION.

1. *Agar dans le désert.*

Assise sur un paquet au milieu de l'estampe, Agar, éplorée, regarde l'ange planant sur un nuage vers la droite au-dessus d'elle, et lui indiquant une source où elle pourra trouver de l'eau pour désaltérer son fils, qu'on aperçoit mourant au second plan à gauche; à ses pieds, du même côté, on voit à terre un bâton en forme de crosse, et, dans l'angle à droite, un chapeau en paille, un cabas et une cruche renversée. A gauche, au-dessous du trait carré, on lit : *Peint & Gravé par J. Dumont. 1726.* et dans la marge les quatre vers suivants, en deux colonnes :

Abraham En rendant Son Esclave féconde
Lui donne de l'orgueil : mais Sara L'en punit ;
On la Chasse, au désert La disette La Suit.
Le Solide bonheur n'est pas dans Ce bas monde.
 Montbrun.

Hauteur : 288 millim., dont 34 de marge. Largeur : 202 millim.

On connaît trois états de cette planche :
I. D'eau-forte pure, c'est celui décrit, *très-rare.*
II. Terminé au burin par *Louis Surugue :* le premier titre

a été entièrement effacé. On lit en place, au-dessous du trait carré, à gauche : *J. dumont pinx. et sculp. aqua forti.* et à droite : *L. Surugue term.*

Au milieu de la marge ce mot AGAR et au-dessous le texte de la Genèse, ch. 21, commençant par ces mots : *Après avoir erré*, et finissant par ceux-ci : *serait le chef d'un grand peuple.*

Enfin au-dessous, à droite : *A Paris chez Surugue rue des Noyers vis à vis S. Yves.* — *Rare.*

III. Tous les terrains du premier plan ont été recouverts de travaux ; les tailles simples horizontales, au-dessus des mots *sculp. aqua forti* sont recouvertes de grosses tailles verticales croisées, et une partie claire entièrement blanche, partant du chapeau à 1 centimètre du bas, et remontant à gauche, a été recouverte de tailles diagonales.

2—3. VIGNETTES POUR *la semaine sainte de la maison d'Orléans.*

2. *Titre.*

(1) Sur une coquille en forme d'écusson, se détachant sur un fond gris en grignotis, sur lequel elle porte une ombre très-prononcée à droite, on lit en quatre lignes : SEMAINE — SAINTE POUR — LA MAISON — D'ORLEANS. et au-dessous les armes d'Orléans. Sur le fond, à la gauche du bas, on lit : *J. Du Mont le Romain* et à droite, et de l'autre côté de la coquille : *in. sculp.* 1738. Le tout est entouré d'un double trait carré formant épaisseur.

Hauteur du trait carré extérieur, du haut, à celui du bas, 130 millim. Largeur : 77 millim.

On connaît deux états de cette planche :

I. C'est celui décrit.

II. L'inscription, les armoiries et les travaux légers sont très-pâles, les ombres ont été retouchées par une main étrangère, et il est facile de le reconnaître à l'ombre portée; dans le premier état, elle est indiquée par de grosses tailles horizontales, et, dans le second, ces tailles sont recouvertes par d'autres diagonales descendant de droite à gauche.

3. *Frontispice.*

(2) Sur le derrière d'une grande pierre qui occupe plus que la largeur de l'estampe, on voit, à gauche, la Religion prosternée vers la droite et vénérant les instruments de la passion qui se trouvent à droite, en avant d'elle; ils se composent : de la couronne d'épine placée sur le fût de colonne, après lequel fut attaché N. S. pour la flagellation; des cordes, qui sont attachées autour; et d'une grande croix éclairée par derrière, penchée vers la gauche et appuyée sur le même fût de colonne. En avant de la grande pierre, sur le premier plan, à droite, on voit un petit ange montrant de la main gauche l'écusson armorié de la maison d'Orléans. Sur l'épaisseur de la pierre, à gauche, on lit le millésime 1738, et au-dessous, près du trait carré : *J. du Mont le Rom. in sculp.* puis dans la marge : *Semaine sainte pour la maison d'Orleans.*

Pièce charmante de pointe et d'effet.

Hauteur : 161 *millim.*, dont 6 *de marge.* Largeur : 94 *millim.*

SUJETS MYTHOLOGIQUES.

4. *Glaucus et Scilla.*

Le dieu marin à droite, appuyé sur un rocher, paraît déclarer son amour à *Scilla*, assise sur le haut d'un autre rocher surmonté d'un arbre, qui se voit à gauche. Volant dans l'espace, l'amour décoche une flèche à *Glaucus*. Sur la mer, entre les rochers, on voit, au second plan, *Vénus* sur une conque entourée de deux tritons et de deux naïades. Dans la marge, on lit à gauche, au-dessous du trait carré : *Peint & Gravé par J. Dumont.* 1726 et au-dessous les quatre vers suivants en deux colonnes :

Scilla n'a pour Glaucus que de la Cruauté :
Mais Elle En V'à porter une peine Eternelle,
Toy qui possede, Jris, sa grace & sa beauté,
Crains Son Sort si tu reste Insensible come Elle.
<p style="text-align:right">Montbrun.</p>

Hauteur : 294 *millim.,* dont 28 *de marge. Largeur :* 202 *millim.*

On connaît deux états de cette planche :

I. D'eau-forte pure, c'est celui décrit. *Très-rare.*

II. Terminé au burin par *Louis Surugue.* Le premier titre a été entièrement effacé ; on lit en place, sous le trait carré à gauche : *J. Dumont pinx. et sculp. aqua forti*, et à droite : *Surugue termt.* Au milieu de la marge : L'EAU et au-dessous les quatre vers autrement tournés et également en deux colonnes :

A l'amour de Glaucus, Scilla toujour rebelle
Porta la peine enfin de tant de cruauté,
Toy qui possede Iris sa grace et sa beauté
Crains son sort, si tu reste insensible comme elle

<div style="text-align:right">*Montbrun.*</div>

et au bas : *A Paris chez L. Surugue rue des Noyers vis à vis S. Yves.*

Les belles épreuves de cet état sont avant un petit trait horizontal sur l'avant-bras gauche, au-dessus de la barbe.

5—6. SUJETS DE GENRE FAISANT PENDANTS.

5. *Le Joueur de musette.*

Debout au milieu de l'estampe, un berger savoyard couvert d'un manteau et ayant un chapeau garni de deux plumes de coq joue de la musette, tandis que de la jambe droite il fait danser deux marionnettes enfilées dans une corde attachée à un fuseau sur une planche. A droite, un petit garçon et une petite fille, assis à terre, contemplent avec bonheur ce spectacle; et à gauche, au premier plan, en avant de trois moutons, le chien du berger paraît écouter le son de la musette.

Belle pièce, sans nom ni marque et sans aucune lettre (1).

Hauteur : 381 millim., y compris 41 de marge. Largeur : 265 millim.

(1) Sur l'épreuve de ce 1ᵉʳ état, que possède le cabinet des estampes de la bibliothèque impériale, on lit au bas de la gauche, en écriture de la main du maître : *J. Dumont le Rom. p. et s. aqua forti,* et à droite : 1739.

On connaît trois états de cette planche :

I. D'eau-forte pure avant toute lettre, *extrêmement rare.*

II. Terminé au burin par *Daullé.*

On lit dans la marge, au-dessous du trait carré, à gauche : *Peint et Gravé à l'eau-forte par J. Dumont le Rom.*, et à droite : *et terminé au burin par J. Daullé en 1739*, et plus bas, au milieu, ces quatre vers :

> *Ce spectacle ambulant, Concert simple et naïf,*
> *Va dans les Carrefours chercher la Populace;*
> *Mais un autre Public plus fin plus décisif*
> *Court où l'Art extravague, et la raison grimace.*

enfin, au bas : *Se vend chez J. Daullé, rue S^t Jacques à S^t François vis à vis la rue de la Parcheminerie à Paris.*

III. Sans différences dans la planche, on lit seulement à la suite des quatre vers en caractères plus fins : *M^r. Roy*

6. *La Savoyarde.*

Au milieu des montagnes de la Savoie, une jeune femme, coiffée d'une marmotte et regardant avec complaisance son jeune enfant, couché dans un berceau suspendu à son cou et mangeant un fruit, vient de quitter sa chaumière; elle se dirige vers la gauche, donnant la main à son fils aîné qui est à sa droite et la regarde, il s'appuie de la main droite sur un bâton noueux et est chaussé de sabots.

Charmante pièce sans nom ni marque (1).

Hauteur : 387 millim., y compris 43 millim. de marge. Largeur : 263 millim.

(1) Sur la seule épreuve que nous ayons vue de cet état, et qui fait partie de notre collection, on lit dans la marge, écrit à la plume et de la main du maître : *J. Dumont le Rom. p. Et s. aqua forta 1739.*

On connaît trois états de cette pièce, semblables à ceux de la précédente :

I. D'eau-forte pure, avant toute lettre, *de la plus grande rareté*.

II. Terminée au burin par *Daullé*, et d'un grand effet. On lit dans la marge, au-dessous du trait carré à gauche : *Peint et Gravé à l'eau forte par J. Dumont le Rom.* et à droite : *et terminé au burin par J. Daullé en 1739.* Au-dessous, au milieu, ces quatre vers :

> *Croissez tendres Enfans, fardeau de vôtre Mere,*
> *Vos bras soulageront un jour sa pauvreté;*
> *Tandis qu'une riche Douairière,*
> *De ses Enfans, craint la Majorité.*

et au bas : *chez J. Daullé rue S^t Jacques à S^t François, vis à vis la rue de la Parcheminerie, à Paris.*

III. Avec ces mots : *M^r. Roy* à la suite des quatre vers.

7. *Vue du Feu d'artifice tiré à Paris à la naissance du Dauphin, fils de Louis XV.*

Entre deux rochers s'élevant au milieu de la rivière et réunis au sommet par un arc-en-ciel, sur lequel est assise la déesse *Iris*, on voit un grand soleil levant. A gauche de l'estampe, au milieu d'un parterre, on distingue un fleuve couché sur une urne; et nageant sur les eaux, de grands cygnes et dauphins, sur lesquels sont assis des personnages; sur un tertre, à droite de l'estampe, s'élève une grosse tour, et dans le lointain une ville de fantaisie avec deux tours.

Pièce en largeur sans nom ni marque (1).

(1) Sur la seule épreuve de cet état que nous ayons vue et qui est en

Largeur : 291 *millim. Hauteur d'un trait carré à l'autre* : 196 *millim.*

8. *Vue du même Feu d'artifice, plus en grand.*

Dans cette planche, le rocher et le soleil d'artifice sont toujours les mêmes, mais il y a quelques différences dans l'entourage. La statue du fleuve, sur le parterre à gauche, est accompagnée d'un Lion, emblème de l'Espagne, ce qui ferait supposer que ce fleuve représente *le Tage;* on voit, à droite, un parterre semblable à l'autre, avec la statue de *la Seine* accompagnée du coq gaulois; et au milieu, sur le devant, une barque chinoise portant un orchestre de musiciens. Dans le fond, la vue du *quai Malaquais* ayant, à gauche, l'ancien *collège des Quatre-Nations.* Dans la marge, à gauche, sous le trait carré, on lit : *Servandoni inv. et del.* et à droite : *Dumont sculpsit* et plus bas, au milieu : PLAN ET VUE DU FEU D'ARTIFICE *Tiré à Paris sur la Rivière le 21 janvier 1730, Entre le Louvre et l'hôtel de Bouillon, au sujet de la naissance de* MONSEIGNEUR LE DAUPHIN, *par ordre de* LEURS MAJESTEZ-CATHOLIQUES, *Et par les soins de leurs Excellences M. le Marquis de Santa Cruz et de M. de Barrenechea Ambassadeurs Extraordinaires et Plénipotentiaires d'Espagne.*

Largeur : 475 *millim. Hauteur* : 305 *millim.*, *y compris* 21 *millim. de large.*

notre possession, on lit, écrit à la plume et de la main du maître : *J. DuMont Le Rom. pinx et sculp. aqua forti, pour la naissance du Dauphin fils du Roi Louis XV à Paris.*

9. *Billet de Bal.*

Deux Amours jouent avec un dauphin et un lion sur le globe du monde. Au-dessus, voltige le dieu d'Hyménée. Au bas est un cartouche formé d'une peau de lion cachant la partie inférieure du globe sur lequel, à droite, on lit en caractères retournés : *J. Dumont in et scul.* Sur le champ du cartouche : **BAL De Mess**rs. *Les Ambassadeurs d'Espagne a l'hotel de Bouillon, le Samedy 2 de Janvier 1730. à deux-heures après minuit. Pour une Personne, Servandoni.*

Hauteur : 274 millim. Largeur : 168 millim.

J. CHANTEREAU,

PEINTRE ET GRAVEUR A L'EAU-FORTE.

Aucun biographe ne parle de ce maître, qui, à en juger par l'eau-forte que nous allons décrire, avait cependant un véritable talent; elle est tout à fait dans la manière de *Watteau* et de *Pater*, ce qui nous fait présumer qu'il pourrait bien avoir été élève de ces maîtres. Philippe le Bas a gravé, d'après deux de ses tableaux, deux estampes qu'il a dédiées au duc de Villeroy et qui représentent : *une distribution de fourage à des troupes de la maison du Roi. et la rue d'un camp pour une brigade de gardes du corps;* elles portent les dates de 1741 et 1742, et, d'après la forme des habits des personnages, nous jugeons que les tableaux doivent être à peu près de la même époque : on peut donc présumer que notre maître a pu naître au commencement du XVIII° siècle, vers 1710.

Du reste, nous n'avons jamais vu de sa pointe que la seule pièce que nous allons décrire et qui est très-rare; et cependant M. Paignon-Dijonval en possédait deux autres que M. Bénard désigne ainsi sous le n° 9634 de son catalogue, 1° *Halte de soldats est. en l. à l'eau forte.* 2° *Marche de troupes contrepreuve. Ces deux pièces sont gravées par lui.* Les deux pièces gravées par *Le Bas*, dont nous venons de parler,

sont désignées aussi sous le n° 9635, comme faisant partie de ce riche cabinet. Enfin sous les n°s 3844 à 3849 du catalogue de dessins du même cabinet, Bénard décrit de ce maitre plusieurs dessins et esquisses à l'huile sur papier.

L'île de Cythère.

Vers la gauche, en avant d'un bouquet d'arbre, sur une espèce de terrasse, s'élève un piédestal sur lequel est placée la statue de *Vénus*; plusieurs couples de jeunes amants se voient autour, et en avant, un jeune homme, habillé en berger et venant de la droite, s'avance, en dansant et jouant de la vielle, avec une jeune fille en costume du temps de *Watteau*, et relevant légèrement sa robe de la main droite; derrière, sur un canal, à droite de l'estampe, on voit une belle gondole conduite par un batelier à moitié nu et sur laquelle se trouvent deux autres couples qui vont aborder dans l'île. La barque est surmontée d'une riche draperie, et au-dessus on voit plusieurs Amours folâtrant dans les airs.

Au bas sur le terrain, près du bord, et un peu vers la gauche, on lit en écriture venue à rebours : *J. Chantereau fe.*

Pièce ovale dont le trait n'est pas tracé en haut ni en bas.

Largeur du cuivre : 246 *millim. Hauteur* : 172 *millim.*

NOEL HALLÉ.

Noel Hallé naquit à Paris le 2 septembre 1711; il était fils de *Claude Gui Hallé* et petit-fils de *Daniel Hallé*, qui tous deux se distinguèrent dans la peinture. Il suivit la même carrière, obtint le grand prix au concours de 1738, et fut envoyé à Rome comme pensionnaire. Après y avoir fait des études consciencieuses et plusieurs grands tableaux, il revint en France, et peu après se présenta à l'Académie; il fut admis comme agréé en 1747 et comme membre l'année suivante. Plus tard, en 1755, il fut nommé professeur; et lorsque Pierre, en 1771, devint premier peintre du roi, il lui succéda comme surinspecteur des tapisseries de la couronne. Enfin il fut envoyé à Rome en 1775 comme directeur de l'Académie de France, y fit des réformes, et, lorsqu'il en revint, le roi, en récompense de ses services, le décora, en 1777, du cordon de l'ordre de Saint-Michel. Il fit, tant pour les églises que pour les maisons royales et la manufacture des Gobelins, un grand nombre de tableaux, dont plusieurs ont été gravés; un des plus remarquables, pour la grandeur de la composition, fut celui qu'il peignit pour l'église de Saint-Chamon, en Lyonnais : il représentait saint Pierre délivré de prison.

Comme graveur à l'eau-forte, on lui doit plusieurs

pièces; nous en décrirons neuf, les seules que nous ayons pu découvrir; et cependant Bénard, dans le catalogue de la collection de Paignon-Dijonval, décrit sous le n° 8779, comme eaux-fortes du maître, outre l'*Adoration des bergers*, notre n° 3, 1° *une Femme assise dans un jardin et tenant un parasol, estampe de forme ronde;* 2° *un Savoyard et sa femme tenant chacun un enfant, deux petites estampes en hauteur ovales.* Nous n'avons pu trouver ni voir ces trois pièces.

Nos n°s 6 et 7, qui sont de même grandeur et représentent l'*Été* et l'*Hiver*, paraîtraient avoir été faits pour une suite des quatre saisons; mais, n'ayant jamais vu les deux autres saisons, nous ignorons si elles existent ou si Hallé n'a fait que les deux décrites, qui sont d'ailleurs très-rares. Quelques personnes lui attribuent une suite gravée d'après des statues antiques, dont quelques exemplaires portent le nom d'*Hallé* écrit à la plume; mais n'ayant pas de certitude à cet égard, et ces figures présentant d'ailleurs peu d'intérêt, nous n'avons pas cru devoir les décrire, et nous nous contentons de les indiquer.

Noël Hallé mourut à Paris le 5 juin 1781, laissant un fils, le célèbre docteur Hallé, qui fut premier médecin de l'empereur Napoléon Ier et membre de l'Académie des sciences, et qui se distingua par l'étendue de ses connaissances en tous genres et par ses nombreux ouvrages; il était aussi très-habile dessinateur, et il appliqua ce talent avec un grand succès à ses démonstrations, dans ses cours d'ana-

tomie; il mourut le 11 février 1822, âgé de soixante-huit ans. Son fils a suivi la carrière de la magistrature, et est aujourd'hui conseiller à la cour impériale de Paris.

OEUVRE

DE

NOEL HALLÉ.

SUJETS DE LA BIBLE ET SAINTS.

1. *Antiochus renversé de son char* (1).

Antiochus Epiphanes, se rendant en toute hâte à Jérusalem pour exterminer la nation juive et détruire le temple, est emporté par ses chevaux et renversé de son char : on le voit ici le corps étendu sur un rocher, à gauche de l'estampe; du même côté, un soldat se précipite pour le relever, tandis qu'un second, de l'autre côté du char, tend les bras pour le secourir. Le cocher, monté sur le cheval de droite, se retourne avec effroi vers le roi et fait des efforts pour retenir les deux chevaux qui se cabrent et occupent toute la droite de l'estampe; au second plan, au-dessus du char, on remarque un cavalier porteur d'un drapeau et regardant la scène, et, à gauche, un jeune homme arrêtant un cheval qui se cabre. Dans la marge à gauche, près du trait carré, on lit : *N. hallé in et f.* 1739.

(1) Cette pièce a été faite évidemment pour servir de pendant à la suivante, gravée un an avant.

Largeur : 240 *millim*. *Hauteur* : 190 *millim*., *y compris* 15 *millim. de marge.*

On connaît trois états de cette planche :

I. Avant le nom de l'artiste ; dans cet état, on remarque une petite ombre portée, placée mal à propos en avant de la partie éclairée de l'épaisseur de la pierre au-dessous du bras du roi ; cette ombre, dans les états suivants, est remplacée par quatre tailles diagonales simples, allant de la pierre au trait carré. (*Très-rare.*)

II. Avec le nom de l'artiste et le changement qui vient d'être signalé, c'est celui décrit.

III. Le nom de N. Hallé, écrit à la pointe par lui-même, a été effacé ; en place, mais un peu plus bas, et gravé par un graveur en lettres, on lit : *N. Hallé del. et sculp.* et à droite : *N° 100*; puis au milieu, encore plus bas : *à Paris chez Briceau rue St Honoré près l'Oratoire.*

2. *Antiochus dictant ses dernières volontés.*

Rongé de plaies infectes, le roi, dans sa tente, est étendu sur un lit; de la main droite il montre le ciel dont il reçoit le châtiment, et dicte ses dernières volontés en faveur des Juifs; à droite, en avant d'une table ronde, un scribe, tenant sa plume de la main gauche, écoute, avant d'écrire, les paroles que le roi semble adresser à un vieillard debout près de lui. De l'autre côté, à gauche, un médecin, assisté de deux jeunes aides, panse la jambe du malade ; et du même côté, sur le devant, on voit un réchaud où l'on brûle des parfums pour chasser l'infection. Composition de treize figures.

A gauche, sous le trait carré, on lit : *N. Hallé in et f.* 1738 (1).

Largeur : 240 millim. Hauteur, mesurée au milieu : 186 millim., dont 13 millim. de marge.

On connaît quatre états de cette planche :
I. Avant toute lettre (2).
II. C'est celui décrit.
III. Le nom de l'artiste, gravé par lui à la pointe, a été effacé, et on a gravé un peu plus bas, à gauche : *N. Hallé del. et sculp* et à droite : *N° 99* et plus bas encore, au milieu : *à Paris chez Briceau rue S^t Honoré près l'Oratoire.*
III. Le nom de *Briceau* est en partie effacé, et l'estampe a été retouchée par des travaux au berceau pour la mettre plus à l'effet; tout le dessous de la tente est teinté en noir, et toutes les ombres de draperies ont été renforcées.

3. *L'Adoration des bergers.*

Assise sur la crèche au milieu de l'estampe et appuyée sur une pierre, la Vierge mère, les jambes étendues à droite et regardant vers la gauche, montre aux bergers le divin enfant, rayonnant de gloire et posé sur ses genoux. Saint Joseph se voit derrière lui; sur le devant, à gauche, un vieux berger à genoux, les mains jointes, adore le nouveau-né; il est suivi d'un autre plus jeune, appuyé de ses deux mains

(1) Noël Hallé a peint cette composition avec quelques légers changements, et son tableau a été très-bien gravé en grand par *Charles Levasseur*, graveur du roi et de l'Académie impériale et royale de *Vienne*.

(2) Au cabinet des estampes de la bibliothèque impériale, on trouve une épreuve de cet état sur laquelle, à gauche, sous le trait carré, on lit en écriture de la main du maître : *Hallé in. et f. Romæ* 1738.

sur un bâton, tandis qu'au-dessus d'eux une femme, debout, vient de déboucher un pot au lait. Dans le haut, un petit ange, planant en avant d'un nuage et accompagné de six têtes de chérubins, supporte une banderole sur laquelle on lit : GLORIA IN EXCELSIS DEO. Grande estampe en hauteur, légèrement cintrée du haut, avec une échancrure de chaque côté. Sous le trait carré on lit, à gauche : *Hallé Invenit Pinxit* et à droite : *et sculpsit*, et au milieu de la marge : ADORATION DES BERGERS. Puis au-dessous : *Ce Tableau est dans l'Église du Chapitre Royal de Roye en Picardie, il a de hauteur 9 P.ds 6 P.ces sur 6 P.ds de large*. Et enfin, plus bas encore : *Se Vend A Paris chez l'Auteur Cloître St. Benoist.*

Hauteur prise du haut du cintre : 571 *millim.*, y compris 36 *millim. de marge. Largeur* : 355 *millim.*

On connaît quatre états de cette planche :
I. Avant toute lettre, *très-rare*.
II. Avec la lettre, c'est celui décrit.
III. Les mots *et sculpsit* ont été effacés et remplacés par ceux-ci en plus gros caractères : *et Sculpcit* 1771. avec cette faute : un *c* au lieu de *s*.
IV. Au bas, à la suite de l'adresse de l'auteur, on lit : *et chez Joullin Quai de la Féraille.*

4. *La Vierge.*

Vue en buste dans un ovale sur lequel elle se détache en clair, la Vierge, les cheveux séparés sur le front et recouverts d'un voile qui retombe à droite, penche légèrement la tête de ce même côté, ayant les

yeux baissés dans l'attitude de la méditation. Les quatre angles du cuivre sont restés en blanc; on lit sur celui du bas à gauche : *N. Hallé in scu—*. Jolie pièce, très-rare.

Hauteur de l'ovale : 82 millim. Largeur de l'ovale : 64 millim.

5. *Le Martyre de saint Hippolyte*, d'après le tableau de Subleyras qui se voit au musée du Louvre.

Du côté gauche, le saint, les bras attachés au-dessus de la tête, est traîné, vers la droite, par un cheval fougueux, à la queue duquel il est attaché par les pieds; derrière, on voit un homme monté sur un autre cheval et fouettant à grands coups celui qui traîne le martyr, au-dessus duquel, dans le coin du haut à droite, on voit un petit ange apportant au saint la palme et la couronne.

Au second plan, à gauche, on voit le proconsul assis sur son tribunal et entouré de ses conseillers et de ses licteurs, et, à terre, les corps de plusieurs martyrs, dont un gisant sur le devant de la droite.

La seule épreuve que nous ayons pu voir étant privée de sa marge, nous ignorons ce qu'elle contient.

Largeur : 235 millim. Hauteur : 166 millim. sans la marge.

SUJETS DE GENRE.

6. *L'Été.*

Assise à droite sur un tas de gerbes et tournée de

profil vers la gauche, une jeune femme, coiffée d'une marmotte, donne à manger à un petit enfant à genoux devant elle; un autre, placé derrière et vu de trois quarts, semble s'avancer pour avoir aussi sa part, tandis qu'un troisième, étendu vers la droite sur la gerbe, dort d'un profond sommeil à côté de la marmite.

A gauche, dans la marge restée blanche, on lit au-dessous du trait carré : *Hallé, dell. et sculp.*

Hauteur : 235 *millim., y compris* 32 *millim. de large. Largeur :* 163 *millim.*

On connaît deux états de cette planche :

I. Avant les points sur le bas de la joue de la femme, avant les contre-tailles sur son bras droit et sur la cuisse et la ceinture de l'enfant qui mange, et enfin avant l'enfant placé derrière celui-ci, tel qu'il se voit maintenant dans le 2ᵉ état (1).

II. C'est celui décrit.

(1) Nous ignorons ce qu'il y avait eu en cet endroit avant l'enfant tel qu'il est placé aujourd'hui. Sur la seule épreuve que nous ayons vue de ce 1ᵉʳ état et qui est en notre possession, Hallé avait fait ménager par un *cache* une place blanche dans l'endroit en question, et y a dessiné au crayon l'enfant qu'il a reproduit dans le 2ᵉ état. De la première composition il ne reste que les travaux au-dessous du bras de la mère. On y aperçoit, à gauche, une jambe pendante se détachant sur quelques feuillages, travaux qui ont été remplacés par le piédestal sur lequel s'appuie l'enfant du 2ᵉ état. Il est donc impossible, avant de retrouver une autre épreuve de ce 1ᵉʳ état, de savoir ce qu'il y avait. M. le baron de Vèze, qui possédait notre épreuve avant nous, avait longtemps fait de vaines recherches pour y réussir. Nous n'avons pas été plus heureux que lui, et nous nous bornons à appeler l'attention des amateurs sur son existence; peut-être s'en trouvera-t-il qui auront meilleure chance.

7. *L'Hiver.*

Sous une espèce de cabane en mauvaises planches à jour, une jeune femme, assise à gauche et tournée de profil vers la droite, étend la main, pour se chauffer, vers un feu de petit bois allumé à droite, derrière une marmite. Un petit enfant étendu sur ses genoux, et un autre assis à terre devant elle, avancent leurs petites mains vers le foyer, tandis qu'un troisième, dans la demi-teinte et perché sur la paroi de la cabane, étend aussi les bras au-dessus du feu, tout en regardant son frère.

A gauche, dans la marge restée blanche, on lit au-dessous du trait carré : *Hallé deli. et sculp.*

Hauteur : 234 millim., y compris 32 de marge. Largeur : 163 millim.

Ces deux charmantes pièces font pendants et sont très-rares.

8. *Le bon Ménage.*

Une jeune femme vue de profil, assise à droite en avant d'une table, donne le sein à son enfant posé sur ses genoux et dont elle soutient la tête de la main gauche; derrière elle, son mari, coiffé d'un chapeau rond, paraît endormi, tandis que son vieux père, tête nue et portant barbe, assis à gauche, le coude sur la table et les deux mains appuyées sur son bâton, regarde avec intérêt le petit enfant. Toute cette scène, dont les personnages ne sont vus qu'à mi-jambes,

est éclairée par une lampe suspendue au plancher.

Pièce en largeur qui ne paraît pas terminée ; elle est sans trait carré et sans nom ni lettre.

Largeur de la planche : environ 215 *millim. Hauteur :* 160 *millim.*

9. *La Leçon de lecture.*

A gauche, un vieillard à grande barbe, vu de profil, vêtu d'une large redingote à grand collet rabattu, et assis sur une chaise, montre à lire à deux enfants qu'on voit à droite, en leur indiquant les mots sur le livre, avec un petit stylet qu'il tient de la main gauche. L'aîné des enfants est une petite fille coiffée en cheveux avec une natte et vue de profil ; elle joint les mains en regardant le vieillard, et a l'air de lui demander grâce pour son petit frère qu'on voit derrière elle, pleurant, sans doute, pour avoir été grondé. Ces trois figures sont vues à mi-corps.

Jolie pièce à l'effet, en largeur, entourée d'un trait carré, mais sans nom ni titre.

Largeur : 165 *millim. Hauteur :* 143 *millim., y compris* 14 *millim. de marge restée blanche.*

Ces deux pièces sont de la plus grande rareté ; nous ne les avons vues que chez M. le conseiller Hallé, qui les conserve avec un grand nombre de dessins de son aïeul, et qui a bien voulu nous permettre d'en prendre la description. Quant aux autres qui nous manquent, il ne les connaît pas.

M. B. OLLIVIER.

Michel Barthélemy Ollivier naquit à Marseille en 1712, et mourut à Paris le 15 juin 1784. Après être resté longtemps en Espagne et y avoir laissé un grand nombre de tableaux, il revint en France et fut agréé à l'Académie de peinture en 1776 et nommé peintre du roi. Au salon de 1777, on vit de lui sept tableaux, *Télémaque et Mentor*, un *Sacrifice à l'amour*, une *Marine*, un *Portrait* et trois autres qui étaient peints pour le prince de Conti et destinés à son château de l'Isle-Adam; ces trois tableaux, et un autre de notre maître, font maintenant partie du musée de Versailles, et sont décrits dans la *notice*, édition de 1855, sous les n[os] 3729, 3730, 3731 et 3732. Le premier représente un *Thé à l'anglaise*, dans le salon dit *des Quatre Glaces, au Temple*; on y voit toute la cour du prince de Conti. C'est un petit tableau charmant d'harmonie, dont toutes les figures sont autant de portraits en miniature, d'une extrême ressemblance, de la touche la plus spirituelle et de l'effet le plus séduisant.

Le deuxième est une fête donnée par le prince de Conti au prince héréditaire, sous la tente dans le *bois de Cassan*, à *l'Isle-Adam*.

Le troisième représente le *Cerf pris dans l'eau devant le château de l'Isle-Adam*; ce tableau est admirable de couleur et d'effet. Toutes les figures sont ravissantes de finesse, d'exécution et de ressemblance, et l'ensemble est d'une harmonie parfaite.

Le quatrième est un *Souper du prince de Conti au Temple*; on y voit, sur le devant, une jeune dame en rouge, qui est un petit chef-d'œuvre de couleur. Quand on a vu ces tableaux, on est étonné que le nom *d'Ollivier* ne soit pas plus connu; nous attribuons cet oubli à sa longue résidence en Espagne et au petit nombre de tableaux que nous avons de lui en France, et qui cependant pourraient marcher de pair avec les *Watteau,* les *Lancret* et les *Chardin.*

Il grava aussi à l'eau-forte, et nous lui devons les seize pièces que nous allons décrire; ce sont des figures de fantaisies, debout et assises, la plupart sur fond blanc, dans la manière de *Watteau* et fort jolies : M. *Paignon-Dijonval* en possédait neuf, dont la suite de sept en hauteur y compris le titre, et deux en largeur; on les rencontre quelquefois isolément. Quant aux sept autres, nous n'avons jamais vu que celles qui font partie de notre collection; elles sont avant la lettre et probablement n'ont pas été publiées : elles sont donc très-rares. *Bonnet* a gravé aux deux crayons notre n° 12, d'après le dessin original; c'est une charmante pièce.

Dans toutes les eaux-fortes sur lesquelles *Ollivier* a gravé son nom, il est écrit par deux *l* : nous croyons donc être dans le vrai en l'écrivant ainsi; et

nous pensons que le graveur en lettres s'est trompé en l'écrivant avec une seule *l*, dans toutes les pièces avec la lettre ; d'ailleurs, dans le livret de l'exposition de peinture de 1777, il est écrit comme nous l'écrivons.

OEUVRE

DE

M. BARTHÉLEMY OLLIVIER.

1—7. *Études de figures drapées en hauteur.*

1. Titre.

(1) Tournée vers la gauche et regardant à droite, une jeune femme debout, vêtue à l'antique et tenant un porte-crayon, s'appuie du bras droit sur un mur, sur lequel on lit à gauche : DESSINÉ ET-GRAVÉ par M. B^{my}-OLIVIER, *Peintre de l'Academie-Royale- Se vend A Paris chez Laurent-Graveur, Rue et Porte S^t. Jacques - Maison de M^e. Augier Apothicaire.*

Hauteur : 186 *millim.*, *y compris* 7 *millim. de marge. Largeur :* 137 *millim.*

On connaît deux états de cette planche :
I. Avant l'ombre au lavis sur le mur et avant la lettre. (*Très-rare.*)
II. Avec cette ombre et la lettre, c'est celui décrit.

2.

(2) Homme tourné vers la droite et regardant à gauche ; il est coiffé d'un béret orné d'une plume, et porte un justaucorps avec culotte bouffante et un manteau court. Il a le bras droit étendu et appuyé

sur une canne. Sous le trait carré, à gauche, on lit :
M. B^my Olivier del·et sculp.

*Hauteur : 184 millim., y compris 11 millim. de marge.
Largeur : 133 millim.*

3.

(3) Jeune fille coiffée en cheveux, vue par le dos, se dirigeant vers la gauche et regardant de profil du même côté : elle porte un caraco sur une jupe bouffante et paraît mettre son tablier. Sous le trait carré, à gauche, on lit : M. B^my Olivier del et sculp.

*Hauteur : 182 millim., y compris 10 millim. de marge.
Largeur : 133 millim.*

On connaît deux états de cette planche :
I. Avant la lettre. (*Rare.*)
II. Avec la lettre, état décrit.

4.

(4) Homme vêtu à l'espagnol, ayant un chapeau noir pointu orné d'une aigrette, un manteau court sur l'épaule gauche et s'appuyant de la main droite sur une canne ; vu en face, il regarde à terre vers la droite. A gauche, sous le trait carré : M. B^my Olivier del et sculp.

Hauteur : 183 millim., y compris 9 millim. de marge. Largeur : 136 millim.

On connaît trois états de cette planche :
I. Avant les ombres renforcées et avant toute lettre. (*Très-rare.*)

II. Avec les ombres renforcées pour arriver à plus d'effet, mais avant que la petite ombre sur la poitrine à gauche n'ait été enlevée. On lit à gauche, de la pointe du maître : *Ollivier inv.*

III. L'ombre au haut de la poitrine a été enlevée, ainsi que le nom à la pointe remplacé par l'inscription rapportée dans l'état décrit.

5.

(5) Homme vêtu à l'espagnol, tête nue, tenant de la main gauche un verre à pied qu'il regarde, et de l'autre main une bouteille; il est tourné vers la droite; on voit du même côté un bout d'arbre. A gauche, sous le trait carré : *M. Bmy Ollivier del et sculp.*

Hauteur : 184 millim., y compris 9 millim. de marge. Largeur : 137 millim.

On connaît deux états de cette planche :

I. Avant que l'ombre portée des jambes n'ait été renforcée de manière noire et avant la lettre. (*Rare.*)

II. Avec l'ombre renforcée et avec la lettre, c'est celui décrit.

6.

(6) Jeune femme coiffée en cheveux avec un nœud de rubans; elle est vue de trois quarts par le dos, se dirigeant vers la droite et relevant légèrement sa robe de la main droite. Sous le trait carré à gauche : *M. Bmy Ollivier del et sculp.*

Hauteur : 184 millim., y compris 11 millim. de marge. Largeur : 133 millim.

On connaît deux états de cette planche :

I. Avant les ombres en manière noire, sur le fond, et avant la lettre. (*Rare.*)

II. Avec les ombres et le nom du maître (état décrit).

7.

(7) Gentilhomme coiffé d'un béret à plumes, la main appuyée sur son épée, dont la pointe est à terre ; il est debout, adossé sur un mur à droite et regardant à gauche. Sous le trait carré, à gauche, on lit : *M. Bmy Olivier del et sculp.*

Hauteur : 175 *millim.*, *y compris* 13 *millim. de marge. Largeur* : 121 *millim.*

On connaît deux états de cette planche :
I. Avant la lettre. (*Rare.*)
II. Avec la lettre, c'est celui décrit.

8.

Première pensée du n° 5 de la suite qui précède, sur une planche plus petite.

Ici le visage est blanc et au simple trait ; toute la figure est d'une teinte plus uniforme, mais d'une pointe bien plus spirituelle ; le verre est à peine indiqué, et, au lieu du bout d'arbre qui se trouve à droite dans la planche recommencée, on voit dans celle-ci, au second plan, un paysage composé d'un pont et de quelques maisons ; derrière, le reste du fond est blanc, sans trait carré. Sur le terrain, à gauche, est

la signature du maître, ainsi tracée d'une pointe fine : *MB^my Olliuier f. Très-rare.*

Hauteur du cuivre : 174 millim. Largeur : 131 millim.

9.

Première pensée de notre n° 7 sur une planche beaucoup plus petite et offrant de grandes différences.

Ici le personnage a la tête nue, et, au lieu de regarder à gauche la tête levée, il regarde à droite vers le bas et en souriant ; l'avant-bras plus éloigné se voit de face ; et, vêtu d'un simple justaucorps, il ne porte pas de manteau ; d'ailleurs, la figure est au trait et les ombres ne sont qu'en manière noire ; il n'y a pas de signature ni de trait carré. (*Très-rare.*)

Hauteur du cuivre : 156 millim. Largeur : 116 millim.

10.

Tournée de profil à droite et regardant le spectateur, une jeune fille s'assied de côté sur une pierre formant banc, dans la position d'une femme à cheval, et appuie sa main droite sur son genou ; elle porte un caraco sur une jupe garnie d'un falbala et a une plume dans ses cheveux. Pièce en hauteur entourée d'un trait carré sans nom ni lettre.

Hauteur : 154 millim. Largeur : 115 millim.

On connaît deux états de cette planche :

I. Au simple trait, avec une faible teinte de manière noire et très-spirituellement touchée ; on ne voit que trois doigts

à la main, et la manchette est plus accidentée que dans l'état suivant. (*Extrémement rare.*)

II. Plus chargé de teintes à la pointe et en manière noire ; mais celles-ci sont mal venues. On distingue un quatrième doigt à la main ; la manchette est droite ; le banc est indiqué et ombré ainsi que le fond. (*Très-rare.*)

11.

La même pièce recommencée sur une planche plus grande.

Dans celle-ci, les traits de la tête sont plus arrêtés ; les doigts de la main, qui étaient pendants, prennent le contour du genou ; les plis du milieu de la robe, qui étaient clairs, ont été supprimés, et toute la lumière reportée sur le dos, tandis que tout le devant est dans l'ombre, ce qui produit un effet bien plus satisfaisant ; l'ombre du banc a été renforcée ainsi que celle du bas et le fond plus teinté ; le tout est entouré d'un trait carré, et il n'y a ni nom ni lettre. (*Jolie pièce très-rare.*)

Hauteur du cuivre : 157 millim. Largeur : 116 millim.

12.

Jeune femme assise sur un petit mur ; elle est coiffée en cheveux avec un petit bonnet sur le sommet de la tête ; sa robe est rayée en hauteur ; vue de face, elle regarde à gauche et fait, de sa main posée sur ses genoux, une indication vers la droite. A gauche, sous le trait carré, on lit : **M. Bmy Olivier del et sculp.** (*Très-jolie pièce.*)

Largeur : 209 millim. Hauteur sans la marge : 191 millim.

On connaît deux états de cette planche :

I. Avant les contre-tailles ajoutées aux plis de la robe, sur le genou gauche et avant la lettre et le trait carré. (*Très-rare.*)

II. Avec les contre-tailles, le trait carré et le nom de l'artiste, c'est celui décrit.

13.

Pendant de la pièce précédente.

Jeune fille assise également sur un petit mur, mais regardant à droite; elle tient une feuille de musique de la main droite, et l'autre est posée sur sa robe; elle est nu-tête, avec une plume dans les cheveux. (*Charmante pièce.*)

Largeur : 207 millim. Hauteur : 212 millim., dont 22 millim. de marge restée blanche.

On connaît quatre états de cette planche :

I. La joue et le front sont chargés de travaux qui font grimacer la tête et produisent un mauvais effet; tous les clairs du pli de la robe qui revient en avant sont blancs; le petit mur n'offre qu'un fragment. (*Très-rare.*)

II. La tête a été éclaircie et rendue plus gracieuse, le grand pli du milieu a été recouvert de travaux dans les clairs, le petit mur prolongé de chaque côté jusqu'au trait carré et le terrain ombré. (*Très-rare encore.*)

III. Le petit mur et le terrain ont été recouverts de manière noire, et l'on a fait un fond qui s'étend derrière la jeune fille, jusqu'au trait carré; toujours avant la lettre. (*Rare.*)

IV. Avec le nom de l'artiste à gauche, comme à la pièce n° 12.

14.

Jeune femme assise sur un banc, vue de face, regardant à gauche et faisant de ce côté, avec un éventail fermé qu'elle tient à la main, une indication à une petite fille debout derrière le banc et portant un chien ; son autre main est cachée sous sa robe, dont le corsage ouvert par devant laisse voir un corset lacé ; à droite, on voit un tronc d'arbre garni de petites branches et de feuilles ; le fond est entièrement blanc, et, dans l'angle du bas à gauche, on lit, tracé à la pointe : *MB^me Ollivier f.*

Jolie pièce en largeur et d'un charmant effet.

Largeur du cuivre : 171 millim. *Hauteur* : 130 millim.

15.

Assise sur un banc très-bas, les jambes allongées, et tournée de trois quarts à gauche, une dame, ayant une robe montante à falbala et des manchettes à trois rangs, entr'ouvre son éventail, qu'elle regarde en ayant l'air de penser à autre chose ; dans le fond, on voit un bout de nuage ; tout le reste est blanc et sans nom ni lettres.

Largeur du cuivre : 173 millim. *Hauteur* : 130 millim.

16.

Entièrement vue de profil, une dame, assise sur une petite butte et tournée vers la gauche, semble regar-

der attentivement vers ce côté; sa robe ouverte laisse voir une jupe garnie, sur laquelle s'appuie une petite fille, regardant aussi du même côté, et derrière laquelle on voit un tronc d'arbre et un petit mur garni de feuillages; sur le fond, il y a quelques indications de nuages, et autour un trait carré interrompu, au-dessus duquel, dans l'angle du bas à gauche, on lit légèrement tracé à la pointe : *MB. Ollivier f.*

Largeur : 170 *millim. Hauteur :* 135 *millim.*

J. B. M. PIERRE.

Jean-Baptiste-Marie Pierre naquit à Paris en 1713 (1); il manifesta dès l'enfance un goût décidé pour la peinture et étudia sous *Natoire* et *de Troyes*. Il fut envoyé à Rome comme élève de l'école de France dans cette ville, et la date du séjour qu'il y fit en cette qualité nous est révélée par une charmante eau-forte qu'il improvisa pour les réjouissances du carnaval de 1735. Revenu en France, il fut reçu à l'Académie en 1742, sur son tableau d'*Hercule et Diomède*, composition pleine d'énergie, qui fait partie aujourd'hui du musée de Montpellier. En 1747, il peignit pour l'église de Saint-Sulpice ses deux beaux tableaux de *saint Nicolas* et de *saint François*, qui ont été si bien gravés par *N. Dupuis*, et fut chargé, à la même époque, de peindre la coupole de la chapelle de la Vierge de l'église de Saint-Roch, qu'il acheva en 1756. Ce fut cette même année qu'il grava à l'eau-forte sa jolie suite de *figures du bas peuple de Rome*. En 1762, il fut décoré

(1) *Basan et Bénard* (*Catalogue Paignon-Dijonval*) le font naître en 1720; mais la date de *sa mascarade*, qui est de 1735, prouve qu'ils sont dans l'erreur, car il n'aurait eu alors que quinze ans, et n'aurait pu encore être élève à l'école de Rome. D'ailleurs il est positif qu'il avait soixante-seize ans lorsqu'il mourut en 1789.

du cordon de chevalier de l'ordre de Saint-Michel, et après la mort de *Boucher*, arrivée en 1770, il fut nommé premier peintre du roi, étant alors surinspecteur des Gobelins. Il mourut à Paris, en 1789, âgé de soixante-seize ans.

Pierre a laissé bon nombre de tableaux et de compositions en tous genres; il a fait aussi quantité de dessins pour des vignettes de livres. Enfin nous devons à sa pointe très-variée et souvent spirituelle les quarante eaux-fortes que nous allons décrire, dont trente et une sont d'après ses dessins, quatre d'après ceux de Subleyras, et les cinq dernières faites en commun avec *Watelet*. La plupart de ces eaux-fortes sont fort rares et très-recherchées. *Bénard* cite, en outre, comme faisant partie du *cabinet Paignon-Dijonval*, *six figures académiques d'hommes gravées par lui-même*; nous ne les avons pas rencontrées.

ŒUVRE

DE

J. B. M. PIERRE.

PIÈCES EN HAUTEUR.

SUJETS PIEUX.

1. *L'Adoration des bergers.*

Assise à droite, en avant d'une palissade de vieilles planches, la Vierge tient sur ses genoux l'enfant Jésus qui, de la main gauche, fait un geste vers des bergers, au nombre de quatre, qu'on voit debout à gauche; l'un d'eux, au premier plan, suivi de son chien, joue de la musette. Dans la marge, qui est restée blanche, on lit à gauche, au-dessous du trait carré : *P.....f*

Hauteur : 250 millim., y compris 22 millim. de marge. Largeur : 165 millim.

2—3. *Deux scènes de la Fuite en Égypte, paysages avec un fond blanc faisant pendant et de même grandeur.*

Hauteur du cuivre : 391 millim. Largeur : 360 millim.

2.

(1) Assise au milieu de l'estampe et tournée de profil vers la gauche, la Vierge tient sur ses genoux

l'enfant Jésus, et paraît attentive à l'apparition de deux chérubins que l'on voit sur un nuage, en avant d'une palissade en vieilles planches; à droite, saint Joseph, appuyé sur une pierre, tourne aussi la tête vers les deux anges; à gauche, au second plan, on voit trois moutons. Dans l'angle, au bas de la droite, on lit sur le fond blanc : *Pierre* 1758.

3.

(2) En avant d'un grand fragment d'architecture surmonté d'un tronc d'arbre et qui occupe le fond de la planche, on voit la sainte Vierge s'agenouillant vers la droite et soutenant, pour les chauffer, les mains de l'enfant Jésus, assis en avant d'elle devant un feu qu'alimente un petit ange s'avançant à droite et portant quelques branches sèches sur son épaule; à gauche, on voit saint Joseph, enveloppé dans un manteau, debout, derrière la Vierge. Dans l'angle droit du bas, on lit sur le fond blanc : *Pierre* 1759. —

4. *Saint Charles Borromée communiant les pestiférés.*

Le saint, debout à droite, suivi de son porte-croix et tourné de profil vers la gauche, tient la sainte hostie, qu'une femme malade agenouillée devant lui, les mains jointes, va recevoir; elle est soutenue par un homme, en avant duquel on voit un enfant mort au premier plan de l'angle à gauche; le fond est occupé par des constructions, en arrière d'une grande

colonne dont on ne voit que le soubassement. Au milieu du terrain, à 1 centimètre du bord, se trouve le monogramme du maître : *P. F.*

Hauteur : 481 millim., dont 37 millim. de marge restée blanche. Largeur : 300 millim.

5—6. *Deux pièces en ovale représentant des sujets de la vie de saint François et faisant pendants* (1).

5. *Saint François guérissant une femme malade.*

(1) Le saint est vu à gauche, debout, tenant une croix de la main gauche, et bénissant une femme qui paraît tomber en épilepsie et que soutient avec peine une jeune fille debout, vue de profil, et qui occupe la droite de l'estampe, le tout renfermé dans un ovale laissant en blanc les quatre angles de la planche. Dans celui du bas, à gauche, on lit : *pierre sculp.*

Hauteur de l'ovale : 167 millim. Largeur : 123 millim.

6. *Une hyène obéissant à saint François.*

(2) Vu de profil debout à droite, le saint paraît faire de la main droite un commandement à l'animal féroce, qui se couche et lui lèche les pieds; au-dessus, au second plan, une jeune fille et un jeune homme, vus dans l'ombre, paraissent dans l'éton-

(1) Les planches de ces deux charmantes pièces existent à la chalcographie du musée du Louvre.

nement. Dans l'angle blanc, à la droite du bas, on lit : *pierre sculp.*

Hauteur de l'ovale : 170 millim. Largeur : 122 millim.

SUJETS DE FANTAISIE.

7—16. *Neuf pièces, y compris le titre, représentant des figures du bas peuple à Rome sur des fonds blancs et numérotées à la droite du haut.*

On connaît deux états de ces planches :
I. Avant les n⁰ˢ. Rare.
II. Avec les n⁰ˢ ; c'est celui que nous allons décrire.

7. Le Titre.

(1) Sur un mur en grosses pierres surmonté d'un socle et d'un tronçon de vase, et en avant duquel on voit à gauche des plantes, et à droite une bêche et un vase, se trouve une tablette sur laquelle on lit en italien : *Campi. Valli, Monti, Molino, e tu—Casa, in cui alberga que'lla dell'—eta d'oro particella, qua giu rimasta— et hedroni vostri, — Queste bagatelle fatte d'all vero-consacro.* et en français, au-dessous :

Figures dessinées d'après Nature du bas Peuple à Rome A PARIS, chez Lempéreur Graveur Rue de la Harpe dans une Porte cochere vis à vis la rue Serpente. et au bas de la tablette : *Pierre 1756*.

Dans le haut, à droite, au-dessus du trait carré, le n° 1.

Hauteur : 175 millim. , y compris 3 millim. de marge. Largeur : 108 millim.

8. *Le Dessinateur.*

(2) Jeune homme coiffé d'un bonnet, assis sur une pierre et tourné de trois quarts vers la gauche; il a les jambes croisées, et s'appuie de ses deux mains sur un grand portefeuille posé sur la pierre, au bas de laquelle on lit à gauche :.1756 et à droite : *J. B. M. Pierre*. Dans le haut, à droite, le n° 2.

Hauteur du cuivre : 175 *millim. Largeur :* 114 *millim.*

9. *La Nourrice.*

(3) Assise sur une chaise rustique et tournée de trois quarts vers la droite, une jeune femme, coiffée en cheveux, allaite son enfant posé sur ses genoux et qu'elle regarde. Sous la chaise on lit : 1756 et un peu au-dessous, à gauche : *J. B. M.* et à droite : *Pierre* Dans le haut, le n° 3.

Hauteur du cuivre : 173 *millim. Largeur :* 112 *millim.*

10. *Le Matelot.*

(4) Il est debout, vu de profil et tourné vers la gauche, les bras croisés et tenant un chapelet; il a pour coiffure un bonnet de fourrure, et est vêtu d'une capote à manches rayées, avec pantalon descendant sur ses pieds nus. Sur la mer, à droite, on voit la poupe d'un navire surmontée d'une ancre et sur laquelle se trouve le millésime 1756 ; de l'autre côté, à

gauche, on lit : *J. B. M Pierre* et dans le haut le n° 4.

Hauteur du cuivre : 176 millim. Largeur : 113 millim.

11. *L'Homme au grand manteau.*

(5) Vu de face debout, et légèrement tourné vers la gauche où il regarde, il est coiffé d'un grand chapeau portant ombre sur sa figure, et, de sa main gauche, il s'appuie sur un gros bâton caché, en partie, par le manteau. On lit à gauche : *J. B. M.* et à droite : *Pierre* et un peu plus bas, entre ses jambes : 1756, numéroté 5.

Hauteur du cuivre : 176 millim. Largeur : 112 millim.

12. *La Femme en prière.*

(6) Tournée de profil vers la gauche et agenouillée sur une pierre, les mains jointes sous son tablier, une jeune femme, coiffée en cheveux, regarde avec confiance une petite croix faite de branches d'arbre et placée sur un piédestal rustique. Au-dessous, à gauche, on lit : *J. B. M. Pierre* 1756. numéroté 6.
Jolie pièce pleine de sentiment.

Hauteur du cuivre : 175 millim. Largeur : 114 millim.

13. *L'Aveugle.*

(7) Assis sur un tabouret en X, placé sur un tertre au bord d'un chemin, un aveugle, coiffé d'un grand chapeau, vu de profil et tourné vers la droite,

tient de sa main gauche une tasse, attendant l'aumône qu'on voudra bien y jeter; derrière lui, à gauche, on voit une grosse borne entourée d'une chaîne, et à droite, dans le lointain, des monuments antiques. On lit à la gauche du bas : *J. B. M. Pierre 1756* et dans le haut le n° 7.

Pièce d'une pointe charmante et pleine d'effet.

Hauteur du cuivre : 175 *millim. Largeur :* 115 *millim.*

Il existe une copie assez trompeuse de cette pièce, mais en contre-partie et sans signature; elle est plus large et moins haute.

14. *Le Mendiant.*

(8) Debout, de profil et tourné à gauche où il regarde, un mendiant difforme, appuyé sur des béquilles, et la jambe droite entourée de haillons, relevée derrière par une écharpe, demande l'aumône en tendant son bonnet de la main droite. A la gauche du bas, on lit le millésime 1756, et au-dessous : *J. B. M. Pierre.* Numéroté 8.

Hauteur : 175 *millim. Largeur :* 114 *millim.*

15. *La Famille de mendiants.*

(9) Au milieu, sur le devant, un jeune homme couvert de haillons, les mains dans ses poches et coiffé d'un grand chapeau qui porte ombre sur sa figure, regarde attentivement vers la gauche; du même côté, au deuxième plan, un autre mendiant, coiffé aussi d'un grand chapeau, regarde un homme

et une femme assis à ses pieds et causant ensemble. Cette pièce est entourée d'un trait carré au-dessous duquel, au bas à gauche, on lit : *pierre fec.* et à la droite du haut, le n° 9.

Hauteur du cuivre : 167 millim. Largeur du même : 112 millim.

Ce morceau, d'une autre dimension que les précédents et avec une signature différente, sans date ni majuscules aux prénoms, pourrait bien n'avoir pas été fait pour la même suite, et y avoir été ajouté. Il nous paraîtrait plus en rapport avec les deux pièces suivantes, qui offrent la même signature et sont entourées également d'un trait carré, mais que nous n'avons pas rencontré avec des n°s.

16. *La Paysanne italienne.*

Debout dans une campagne, au milieu de l'estampe, vue de trois quarts et se dirigeant vers la droite, elle relève un pli de sa robe de la main droite et tient de la gauche un éventail appuyé sur sa poitrine. A gauche, au-dessous du trait carré qui entoure l'estampe, on lit : *pierre fec.*

Hauteur : 169 millim., y compris 8 millim. de marge. Largeur : 110 millim.

17. *La jeune Dame et le Moine.*

Coiffée en cheveux avec un voile de gaze noire tombant sur le haut de sa figure, une jeune femme, tenant un éventail et vue de profil, marche vers la gauche, tandis qu'un vieux moine encapuchonné et

disant son chapelet la suit de très-près. A gauche, sous un trait carré, au-dessous duquel il s'en trouve un second, on lit : *pierre fec.*

Hauteur : 166 *millim., y compris* 12 *millim. pour les deux marges. Largeur :* 112 *millim.*

18. *Le Vieux mendiant.*

Les cheveux mal peignés et vêtu d'un grand manteau, il marche vers la gauche, appuyé sur un gros bâton, en avant duquel on lit : *Pierre* 1759. Le fond de la planche est entièrement blanc.

Hauteur du cuivre : 224 *millim Largeur :* 171 *millim.*

On connaît deux états de cette planche :
I. C'est celui décrit.
II. Le cuivre est coupé et ne porte plus que 122 millim. de haut sur 86 de large ; on lit à la gauche du haut : *Tome II* et à droite : *page* 93. En cet état, l'estampe fait partie de celles qui décorent le *dictionaire des graveurs de Basan.*

19. *La Jeune femme fuyant.*

Légèrement vêtue, le bras gauche en l'air et courant à toutes jambes vers la gauche, une jeune femme, la tête tournée vers le spectateur, est surprise par un coup de vent qui relève sa chemise. Au second plan, à gauche, on voit quelques saules, et, au-dessous, le millésime 1759. A droite, à la même hauteur, on lit : *Pierre.* et plus bas, au milieu, en italien : *Fugiendo.* Le fond est blanc.

Hauteur du cuivre : 176 *millim. Largeur :* 132 *millim.*

20. *L'Hiver.*

Jeune fille debout, à gauche, n'ayant de couvert que le haut du corps; elle est derrière un homme assis, tourné vers la droite et se chauffant. On lit dans le haut : *Pierre* 1758. Pièce gravée en manière de crayon, sur un fond blanc.

Hauteur du cuivre : 175 *millim. Largeur* : 114 *millim.*

21. *Deux têtes d'étude.*

Celle qui est en avant, à droite, est une tête de femme regardant à gauche, et dont on ne voit que la joue; l'autre, derrière, est une tête d'homme portant moustaches, vue presque de profil et regardant à gauche. Entre les deux têtes on lit : *Pierre* 1758. Pièce en manière de crayon.

Hauteur du cuivre : 176 *millim. Largeur* : 135 *millim.*

22—23. *Deux fontaines monumentales, style rocaille, faisant pendants.*

22. *La Naïade effrayée.*

(1) Sur une grande conque, adossée à un piédestal à droite, et soutenue par deux tritons, une naïade renversée sur le dos, vers la gauche, regarde avec effroi un lion qui apparaît au-dessus du piédestal et qui lui lance de l'eau; derrière lui, on voit un palmier, et, plus loin, des peupliers. Sous le trait carré, à gauche, on lit : *Pierre.*

Hauteur : 383 *millim.*, *y compris* 14 *millim. de marge. Largeur :* 253 *millim.*

23. *La Nymphe assise.*

(2) Au-dessus d'une grande conque versant de l'eau, et soutenue par deux tritons, une nymphe assise, couronnée de pampres et tournée vers la gauche, s'appuie de la main droite sur une urne d'où l'eau s'échappe, et, de l'autre, prend des fruits que lui présente un enfant couché ; dans le fond, à gauche, on voit une balustrade en avant de grands arbres. Au-dessous du trait carré, à gauche, on lit : *Pierre.*

Hauteur : 387 *millim.*, *y compris* 20 *millim. de marge. Largeur :* 255 *millim.*

Ces deux pièces se trouvent à la chalcographie du musée du Louvre.

24. *L'Écuyer novice dirigé à droite, et l'Écuyer téméraire dirigé à gauche, sur la même planche, sans nom ni date* (1).

Hauteur : 275 *millim. Largeur :* 189 *millim.*

(1) M. le baron de Veze qui possédait cette pièce, qui figure au n° 385 du catalogue de vente de ses estampes en 1855, nous a dit, en nous la montrant, l'avoir vue avec le nom de *Pierre*, la date de 1754 et les titres ci-dessus ; il y aurait donc deux états de cette pièce :

I. Avant toute lettre, celui que nous décrivons.
II. Avec le nom, la date et les titres, vus par le baron de Veze.

L'Écuyer novice.

Monté sur un cheval à tous crins dirigé vers la droite, un jeune homme, coiffé d'un chapeau à trois cornes galonné, et vêtu d'une grande redingote de livrée qu'il a endossée et trop grande pour lui, court avec assurance au galop, tenant à la main gauche un petit fouet.

L'Écuyer téméraire.

Vêtu en paysan Jeannot, un jeune homme, cramponné sur un cheval rétif lancé au grand galop vers la gauche, fait de vains efforts pour le retenir.

25. *Vignette en hauteur pour un livre.*

Un jeune homme debout à gauche, les bras étendus, semble accuser de la main une jeune femme qui se cache la figure et tient un masque de la main gauche; en avant, à droite, une autre debout, de profil et regardant du côté opposé, écoute le jeune homme, tandis qu'une troisième, au fond, monte, en courant, un escalier, entre des colonnes ornées de draperies. Au bas, à gauche, sous le trait carré, on lit : *Pierre inv.* (*Pièce douteuse.*)

Hauteur sans la marge : 134 millim. Largeur : 90 millim.

26. *Autre vignette en largeur, fleuron pour les Contes de fées.*

Une fée à moitié nue, ayant près d'elle sa baguette

et assise sur un nuage, s'appuie, de la main gauche, sur un livre intitulé *Contes de fées*, que lui présente un petit Génie debout devant elle, et dans lequel elle s'apprête à écrire ; à sa droite, un autre Génie, tenant un masque, s'appuie sur un livre. Sous le nuage on lit : *Pierre inv.*

Largeur du cuivre : 83 millim. Hauteur : 77 millim.

PIÈCES EN LARGEUR.

27. *La Mascarade chinoise.*

Sur la place, en avant de la colonne Antonine, on voit un grand char attelé de deux chevaux tenus en laisse par des Chinois et qui occupe presque toute la largeur de l'estampe ; l'empereur de la Chine et sa femme sont placés au haut du char sous un pavillon, ayant devant eux une douzaine de Chinois ; de chaque côté sont des musiciens tenant des instruments ; derrière les chevaux, on aperçoit une voiture de masques marchant dans le sens opposé, et sur laquelle se trouve une jeune femme assise haut perchée, et tenant un panier sur ses genoux. Dans la marge à gauche, sous le trait carré, on lit : *Pierre sculp.* et au-dessous :

Mascarade chinoise faite à Rome le Carnaual de l'année M. D. CCXXXV. Par Mrs les Pensionaires du Roi de France en son Academie des arts, et au-dessous la dédicace : *à M^r. le duc de S^t Aignan.*

Largeur : 425 millim. Hauteur : 305 millim., y compris 38 millim. de marge.

28. La Fête de village.

Dans la campagne de Rome, en avant d'un piédestal qui occupe la gauche, et sur lequel sont grimpées trois personnes, on voit une jeune femme assise jouant du tambour de basque et accompagnant deux musiciens qui se trouvent dans l'ombre derrière elle, dont l'un joue de la guitare et l'autre d'un instrument à vent; devant eux dansent une jeune paysanne en cheveux élégamment vêtue et un jeune homme jouant des castagnettes; des jeunes filles sont assises autour, à droite de l'estampe; et en avant, sur le premier plan, on voit des marchands de fruits et un homme faisant la cour à une jeune fille. Dans le fond, des bestiaux entrent par un chemin creux dans le village dont on aperçoit deux maisons, et à droite un bout d'aqueduc derrière des peupliers.

Très-belle pièce sans nom ni titre (1).

Largeur : 404 millim. Hauteur : 300 millim., y compris 37 millim. de marge restée blanche.

29. Le Bal improvisé.

Au milieu de l'estampe, dans une campagne des environs de Rome, un jeune homme, tenant des castagnettes, danse avec une jeune paysanne au son du

(1) Sur une des deux épreuves que nous possédons de cette pièce, on lit en écriture ancienne qui paraît être celle du maître : *Pierre pinxit et sculp. Aqua forte Romæ.*

hautbois dont joue une jeune fille assise à droite sur un tertre et qu'on voit par le dos ; derrière elle, une autre jeune fille paraît se refuser aux instances d'un jeune homme qui la prie les mains jointes. A gauche, au second plan, on voit quelques femmes au pied d'une fontaine surmontée d'une statue d'homme couché sur un dauphin. Pièce sans nom ni marque et qui nous paraît un peu douteuse.

Largeur : 285 millim. Hauteur : 236 millim., y compris 27 millim. de marge restée blanche.

30. *Le Marché de village.*

Au milieu de l'estampe, une femme, accompagnée d'une jeune fille, ayant à son bras gauche un panier, tend son tablier pour y recevoir des légumes que lui vend un marchand assis devant un baquet, et derrière lequel se trouve un autre marchand assis dont le chapeau cache la figure et qui ratisse quelque chose; dans le fond, à droite, près d'une auberge, on aperçoit un saltimbanque sur une estrade entourée de curieux. Sur le terrain, à l'angle de gauche, on lit : *pierre f.*

Très-jolie pièce sans trait carré autour.

Largeur du cuivre : 170 millim. Hauteur : 118 millim.

31. *Le Charlatan.*

Monté sur une estrade décorée d'une espèce de baldaquin, un charlatan montre une fiole contenant

son spécifique; derrière la toile on aperçoit, à droite, un arlequin et un pierrot qui en content à une jeune fille, tandis qu'au bas, sur le devant, un homme portant une boîte qui paraît être une lanterne magique est entouré d'hommes, de femmes et d'enfants. A gauche de l'estampe, un gros chien poursuit un mouton et renverse un panier rempli d'œufs et de légumes, ce qui exaspère deux femmes qui menacent le propriétaire du chien. *Charmante pièce sans titre et sans le nom du maître.* (*Très-rare.*) (1)

Largeur : 205 millim. Hauteur sans la marge : 155 millim.

32—35. QUATRE ESTAMPES EN HAUTEUR D'APRÈS SUBLEYRAS, SUJETS TIRÉS DES CONTES DE LA FONTAINE.

On connaît deux états de ces charmantes pièces :
I. Avant les titres. *Très-rare.*
II. Avec les titres, c'est celui décrit. *Rare.*

32. *Frère Luce.*

Il est agenouillé à gauche; et, en écoutant le récit de la vieille veuve qu'on voit au milieu, il se retourne feignant l'étonnement et regarde la jeune fille debout à droite et qui porte la main sous son menton, tout en regardant aussi l'ermite. Sous le trait carré, on lit à gauche : *Subleyras pinx.* et à droite :

(1) Une épreuve a été vendue 23 fr. à la vente du baron de Veze en 1855.

Pierre sculp. et au milieu de la marge : *Frere Luce.*

<small>Hauteur sans la marge du bas : 188 *millim.* Largeur : 139 *millim.*</small>

33. Les Oies du frère Philippe.

(2) On voit, à droite, un groupe de jeunes filles ; le jeune ermite, qui vient de les regarder, se retourne en les montrant au frère Philippe et lui demandant comment se nomment ces êtres-là ? Celui-ci, qu'on voit à gauche, appuyé sur une béquille, et cherchant de la main à détourner l'attention du jeune homme, semble lui répondre : « *C'est un oiseau qui s'appelle oie.* » Sous le trait carré on lit à gauche : *Subleyras pinx.* et à droite : *pierre scul.* et dans la marge, plus bas : *Les oyes du frère Philipe.*

<small>Hauteur sans la marge du bas : 190 *millim.* Largeur : 142 *millim.*</small>

34. Le Faucon.

(3) « Le pauvre amant prit la main, la baisa,
 « Et de ses pleurs quelque temps l'arrosa. »

On le voit à gauche, derrière la table, prenant la main de Clitie qu'il regarde avec bonheur, au moment où celle-ci la lui tend en se levant de table, et s'apprête à le quitter, tout en lui permettant de venir la voir. De son côté, à droite, on voit un chien blanc couché, et, de l'autre, un chat sur une chaise. Sous le trait carré, à gauche, on lit : *P. Subleyras p.* et à droite : *pierre fec.* et plus bas, au milieu de la marge : *Le Faucon.*

Hauteur sans la marge du bas : 184 *millim*. *Largeur* : 139 *millim*.

35. *La Courtisane amoureuse*.

(4) « Ce ne fut tout ; elle le déchaussa. »

Sur le devant et tournée vers la droite, Constance, à genoux, ôte avec précaution le bas de Camille, assis dans un grand fauteuil, sur le bras duquel il s'appuie en la regardant faire; derrière, on voit le lit entouré de grandes draperies relevées par deux cordons, et dans l'angle droit une pantoufle à terre. Sous le trait carré on lit, à gauche : *Subleyras pinx.* et à droite : *pierre sculp.* et au milieu de la marge : *La Courtisane Amoureuse.*

Hauteur sans la marge du bas : 187 *millim*. *Largeur* : 139 *millim*.

PIÈCES EN HAUTEUR INVENTÉES ET GRAVÉES PAR PIERRE ET WATELET.

36. *Vénus*.

Vénus, les mains jointes et vue par le dos, est enlevée par quatre Amours, dont un la soulève par les deux pieds et les trois autres par les côtés, le tout se détachant sur un fond blanc. A la droite du bas on lit : C^{us} H^{us} Watelet, J^{es} B^a M^a Pierre — *una eademque die sculp* — *in villa Moletrinæ, Galliæ* — *Moulin joli.*

Hauteur du cuivre : 225 *millim*. *Largeur* : 170 *millim*.

37. *Groupe à la tête de bœuf.*

On voit au milieu une tête de jeune fille de trois quarts regardant à gauche; au-dessous d'elle une tête de vieillard à barbe, et derrière, une tête de vieille femme vue de profil, le tout surmonté d'une tête de bœuf et se détachant sur un fond blanc dans l'angle duquel, au bas à gauche, on lit en six lignes :
C^{us}. H^e. *Watelet* — J^{es}. B^{ta} M^a. *Pierre* — *una*', *eademque dîe* — *sculpsere* — *in villa Moletrinæ. Gallié* — *Moulin joli.*

Hauteur du cuivre : 225 *millim. Largeur :* 172 *millim.*

38. *Groupe à la tête d'âne.*

Au milieu du bas, on voit une tête de vieillard à barbe regardant en face et ayant, à sa droite, une petite tête d'enfant, et, au-dessus de lui, une tête de femme regardant en l'air vers la droite; puis, du côté opposé, une tête d'âne qui brait, le tout se détachant sur un fond blanc avec la date de 1756, et dans l'angle du bas, à gauche, les mêmes noms et la même inscription qu'au n° 37.

Hauteur du cuivre : 228 *millim. Largeur :* 172 *millim.*

39. *Groupe à la tête de chien.*

Derrière une tête de chien de profil regardant à droite, un jeune homme, coiffé d'un chapeau, regarde de trois quarts à gauche en baissant la tête;

derrière lui, on voit la figure d'une jeune fille de profil, la bouche ouverte et regardant en l'air à gauche. A l'angle droit du bas, on lit écrit au rebours : *Pierre et Watelet sc. anno* 1758.

Hauteur du cuivre : 245 *millim. Largeur* : 181 *millim.*

Il existe une copie assez trompeuse de cette pièce, entièrement semblable et gravée par Watelet seul, dont on lit le nom sur le bord du chapeau et avec la date de 1758.

40. *L'Hyménée.*

A gauche, une jeune fille, assise sur une pierre, paraît accepter les hommages d'un jeune homme ayant les mains jointes, à genoux devant elle. Un Amour les entoure d'une guirlande de roses, et un autre vient déposer une couronne sur la tête de la jeune fille, tandis qu'un troisième, au second plan à droite, allume une flamme sur l'autel de l'hyménée. Sur le terrain, à gauche, on lit en cinq petites lignes : *Pierre et Watelet — ita celebrarunt — nuptias victoriæ — le comte — an.* 1759. puis au milieu du bas, en lettres gravées : *Veni Coronaberis.*

Le fond est blanc, sans trait carré autour.

Hauteur du cuivre : 180 *millim. Largeur* : 144 *millim.*

C. JOSEPH VERNET.

CLAUDE-JOSEPH VERNET, célèbre peintre de marines et de paysages, naquit à Avignon le 14 août 1714. Dès l'âge de cinq ans, il manifestait un goût prononcé pour le dessin ; il eut d'abord pour maître son père *Antoine Vernet*, assez bon peintre de fleurs et de paysages, qui, voulant en faire un peintre d'histoire, le mit sous la direction de *Philippe Sauvan*, peintre avignonais alors en réputation. Mais *Joseph*, voulant se perfectionner dans son art, désira aller en Italie, et, protégé par quelques riches amateurs de son pays, il entreprit ce voyage en 1734, à l'âge de vingt ans ; contrairement au désir qu'avait son père de le voir peintre d'histoire, il avait bien plus de goût pour rendre les beautés de la nature, et dans sa traversée il fut tellement frappé des effets de la mer, qu'en arrivant à Rome il voulut se faire peintre de marines ; et, dominé par cette pensée, il se mit sous la direction de *Bernardino Fergioni* et d'*Adrien Manglard*, célèbres peintres de marines. Bientôt l'élève surpassa ses maîtres, et, à vingt-cinq ans, il était déjà devenu tellement habile, qu'il acquit une grande réputation et fut reçu, en 1743, membre de l'Académie de Saint-Luc. Enfin, après un

séjour de vingt-deux ans en Italie, il revint en France sur l'invitation que lui en fit M. *de Marigny* de la part de *Louis XV*, qui voulait le charger de peindre les principaux ports de France.

En arrivant à Paris, où sa réputation l'avait devancé, il fut reçu membre de l'Académie de peinture en 1753. Il employa dix ans à exécuter l'entreprise dont le roi l'avait chargé, et il s'en acquitta avec la supériorité de talent que l'on attendait de lui ; il obtint, en récompense, un logement au Louvre, et fut élevé, en 1766, au rang de conseiller de l'Académie. Le nombre de ses tableaux est considérable ; on porte à plus de deux cents ceux seulement qu'il exécuta depuis son retour en France jusqu'à sa mort, arrivée le 3 décembre 1789.

On lui doit, comme graveur à l'eau-forte, plusieurs paysages : nous n'avons pu découvrir que les deux que nous allons décrire ; mais *Hubert* et *Rost*, dans leur manuel des amateurs, nous révèlent l'existence de trois petites pièces que nous n'avons jamais vues, mais dont heureusement ils donnent la description et même la dimension : nous allons les copier à titre de renseignement.

Joseph Vernet avait eu deux frères qui furent aussi peintres ; *Jean-Antoine Vernet,* comme lui peintre de marines et de paysages, mais qui lui fut bien inférieur en talent, et qui plusieurs fois se permit de le copier, et *François Vernet,* peintre assez médiocre de fleurs et de paysages.

Il eut pour fils *Carle Vernet*, si habile pour

peindre les chevaux, et qui était aussi peintre d'histoire, et pour petit-fils notre incomparable *Horace Vernet*, quatrième du nom dans cette remarquable famille d'artistes.

ŒUVRE

DE

JOSEPH VERNET.

1. *La Plage à la grosse tour.*

Au sommet d'une grande ligne de rochers escarpés qui dominent une longue plage et qui occupent toute la droite de l'estampe, on voit de grandes constructions avec une coupole et quelques arbres ; puis à l'extrémité de ces rochers, mais au bord de la plage, une grosse tour carrée, à gauche de laquelle on aperçoit sur la mer plusieurs embarcations. Au premier plan, des pêcheurs étendent leurs filets ; au milieu se trouve un groupe de quatre femmes parlant entre elles ; et, à droite, on voit trois autres pêcheurs, dont un, en avant d'un gros rocher, tient un harpon. Dans la marge à droite, au-dessous du trait carré, on lit : *Joseph Vernet fecit.*

Largeur : 288 *millim.*, *mesurée au milieu. Hauteur :* 213 *millim.*, *y compris* 11 *millim. de marge.*

2. *Le Retour de la pêche.*

Monté sur un vieux arbre qui occupe tout le milieu de la planche, un pêcheur étend un filet qu'un autre, à gauche, étale par le bas ; en avant, sur le

premier plan, une femme à genoux est occupée à trier le poisson qu'elle met d'un panier dans l'autre; un pêcheur nu, ayant une ligne au côté, lui apporte un autre panier dans lequel regarde un vieillard couvert d'un manteau et d'un bonnet, tandis qu'à droite un autre pêcheur tire une corde avec effort; au-dessus de ce dernier on aperçoit, au second plan, deux arches d'un pont, et, à gauche de l'estampe, une espèce de fort construit sur un rocher escarpé. Sur la terrasse, vers le milieu, en avant de la femme et près du bord, on lit : *Joseph Vernet fecit*. Il n'y a point de trait carré ni de marges.

Hauteur totale du cuivre: 307 *millim. Largeur*: 220 *millim.*

On connaît deux états de cette planche :

I. Avant des raies qui se voient au-dessus de la tête de l'homme monté sur l'arbre, et entre sa main droite et le petit arbre, et avant un petit trait diagonal descendant de la voûte du pont à la surface de l'eau, près des peupliers. (*Rare.*)

II. Avec les remarques énoncées au 1er état.

3—5. *Les trois petits paysages de même grandeur décrits par Hubert et Rost.*

Hauteur: 2 *p.* 7 *l. Largeur*: 2 *p.* 8 *l.*; *en mesures métriques,* 69 *millim. de hauteur sur* 72 *millim. de largeur.*

3.

Paysage avec un bout de village et un petit pont qui traverse un ruisseau.

4.

Berger assis à côté de sa bergère, jouant de la musette.

5.

Vue d'un marché dans une ville.

J. M. VIEN.

Joseph-Marie Vien, peintre d'histoire, né à Montpellier le 18 juin 1716, reçut, dans sa ville natale, les premiers éléments de son art; à vingt-cinq ans, il vint à Paris et s'y distingua déjà à tel point, que, au bout de six mois, il obtint une médaille d'encouragement. L'année suivante, 1743, il concourut, remporta le premier prix et fut envoyé à Rome comme pensionnaire. Lorsqu'il y arriva, il avait déjà un mérite supérieur, et il composa des tableaux de grande dimension qui le mirent en réputation. Ce fut à cette époque qu'il peignit la belle suite de la *Vie de sainte Marthe*, pour les pères capucins de Tarascon, en Provence, et l'*Ermite endormi* qu'on voit au musée du Louvre. De retour en France en 1750, il fut reçu à l'Académie de peinture en 1752, puis nommé professeur et ensuite élu recteur. Le grand tableau de la *Prédication de saint Denis* qu'il fit pour l'église de Saint-Roch, à Paris, eut beaucoup d'admirateurs, malgré la concurrence que lui fit *Doyen* par le tableau de *sainte Geneviève*, qui en est le pendant.

En 1771, il retourna à Rome comme directeur de l'école de France, et apporta, dans cette direction, de grandes améliorations qui eurent une heureuse in-

fluence sur l'art. Le roi, en reconnaissance, lui envoya, en 1775, le cordon de Saint-Michel. *Vien* revint en France en 1781, et en 1788 il fut nommé premier peintre du roi. A la révolution, il perdit toutes ses places; mais, au retour de l'ordre, *Napoléon* le nomma sénateur et lui donna ensuite le titre de comte et de commandant de la Légion d'honneur. Il mourut à Paris le 27 mars 1809, âgé de quatre-vingt-treize ans. Il laissa de très-bons élèves, parmi lesquels on distingue *David* et *Vincent*, qui, à leur tour, donnèrent à l'école une direction toute nouvelle et eurent de nombreux disciples.

Outre beaucoup de tableaux que nous a laissés *Vien* (on en estime le nombre à 179), on lui doit encore, comme graveur à l'eau-forte, les quarante pièces que nous allons décrire, parmi lesquelles on distingue celle de Lot et ses filles d'après sa composition, et la suite de frises des bacchanales, d'une pointe ferme et savante, et dont les compositions sont charmantes; elles sont, d'ailleurs, postérieures à toutes les autres pièces que nous décrivons.

OEUVRE

DE

J. M. VIEN.

1. *Lot et ses filles d'après J. F. de Troy.*

Au milieu d'une caverne, Lot, assis sur des ballots et tourné de droite à gauche, regarde sa fille aînée à moitié couchée sur sa jambe dans le sens opposé, et cherchant à le séduire; de la main gauche il tient une coupe que vient de remplir son autre fille couchée derrière lui et tenant encore l'aiguière qui contient le vin; à ses pieds on voit un chien épagneul dormant, et de l'autre côté à gauche, derrière un bât rempli de provisions, deux ânes, l'un couché, l'autre debout; dans le lointain, du même côté, on aperçoit l'incendie de Sodome et la femme de Lot changée en statue de sel. A gauche, au-dessous du trait carré, on lit : *Eques Jo. F. de Troy inven et Pinxit* et à droite : *Jos. Vien Scul. Romæ* 1748. Au-dessous, en deux lignes, le texte de la Genèse commençant par ces mots : *Dixit major* et finissant par : *patre nostro.* Gen., cap. XIX, v. 34.

Largeur : 375 millim. Hauteur : 311 millim., y compris 35 millim. de marge.

2. *Lot et ses filles d'après sa propre composition.*

Assis sur une pierre au milieu de l'estampe, Lot tient une tasse de la main droite et de l'autre la main de sa fille aînée, assise aussi, à sa gauche et tâchant de le séduire; sa jeune sœur, coiffée d'un turban, regarde au-dessus d'eux s'il y a encore du vin dans la tasse; sur une pierre à gauche, couverte d'une nappe, on voit une moitié de pain, un grand vase et un panier de provisions, puis dans le fond, l'incendie de Sodome. Dans la marge on lit le texte de la Genèse commençant par ces mots : *Dixit major* et finissant par : *Nostro samen.* Gen. cap. XIX. v. 31. 32. au-dessous, à gauche : *Jos. Vien inven. et sculp* et à droite : *Romæ* 1748.

Belle pièce.

Largeur : 275 *millim. Hauteur :* 241 *millim.*, *y compris* 17 *millim. de marge.*

3—7. SUITE DE CINQ BACCHANALES EN FORME DE FRISES, REPRÉSENTANT LES TRAVAUX DE LA VENDANGE.

3. *Départ, offrande des prémices à Bacchus.*

(1) Sur un piédestal, au second plan, on aperçoit le bas de la statue du dieu, et, à droite, une troupe de vendangeurs portant des thyrses et des corbeilles et lui adressant leurs prières; en avant, sur le premier plan à droite, on voit un satyre donnant de la trompe et une bacchante pinçant de la mandoline, tandis que deux hommes, venant de la gauche, ap-

portent dans une corbeille un vieux satyre qui paraît être le roi de la fête et qu'ils déposent à terre ; il fait une indication de la main gauche, et un jeune enfant, soulevé par sa mère, vient le couronner de pampres ; une jeune femme, portant un panier de fruits, vient ensuite, et le cortége est terminé, à gauche, par des musiciens.

Sur le piédestal, on lit en caractères assez mal tracés : *Jo. M. vien in et f. ANNO* 1750 *in Roma.*

Largeur : 423 millim. Hauteur sans la marge : 160 millim.

On connaît deux états de cette planche :

I. Le dessous de la tunique de la femme qui porte le vase à gauche n'offre, près de sa jambe, que des tailles verticales qui, dans le second état, ont été recouvertes de tailles diagonales pour faire détacher dessus la robe de la première femme. Les terrains sous les pieds du satyre et de la bacchante, à droite, ne sont pas encore recouverts des travaux qui ont été ajoutés plus tard. (*Très-rare.*)

II. Avec les travaux ajoutés.

4. *La Cueillette des raisins.*

(2) Au milieu, un satyre, perché sur un gros arbre, jette une grappe de raisin dans une corbeille que soutiennent un autre satyre assis et des enfants ; à gauche, trois jeunes filles debout cueillent de leur côté les raisins et les jettent dans un grand panier, tandis qu'à droite on voit un groupe de vendangeurs et d'enfants couchés qui en mangent à satiété. Dans l'angle, au-dessous d'eux, on lit : *vien.*

Largeur : 423 *millim. Hauteur sans la marge* : 160 *millim.*

5. *Le Retour de la vendange.*

(3) En avant d'une voiture trainée par des bœufs et remplie de vendangeurs, on voit, à droite, trois jeunes filles tirant avec des cordes, par les pieds, un satyre qu'elles font basculer sur une planche placée sur un tonneau à gauche ; dans le lointain, on aperçoit les murailles de la ville. Au milieu, au bord de la planche basculée, on lit : *Vien.*

Largeur : 423 *millim. Hauteur sans la marge* : 162 *millim.*

On connaît deux états de cette planche :

I. Avant des tailles croisées sur les douves du tonneau, entre les cercles, pour former une ombre portée jusqu'au bondon ; également, avant l'ombre sur la cuisse gauche du satyre, au-dessous des trois doigts de l'enfant ; enfin, avant les tailles croisées sur le ventre du satyre à droite, derrière la femme. (*Très-rare.*)

II. Avec les travaux ci-dessus indiqués ajoutés.

6. *L'Arrivée à la cuve.*

(4) Dans une grande cuve placée à droite, on décharge les corbeilles de raisin que des hommes commencent à fouler ; au milieu, une jeune fille, couchée, place sous la cuve une cuvette pour recevoir le vin ; à droite, sur le devant, des enfants font des espiègleries à un satyre couché et dont les pieds sont attachés ; enfin, à gauche, on voit des satyres et des bacchantes dansant et soufflant dans des cornets. Sur

le pied de la cuve, à gauche du vase renversé, on lit : *Vien.*

Largeur : 423 *millim. Hauteur sans la marge* : 158 *millim.*

7. Le Pressoir.

(5) Au milieu, on voit un groupe, de quatre hommes nus et d'une femme vêtue d'une robe longue, qui tournent avec efforts la roue du pressoir, poussée également de l'autre côté par un autre homme ; le jus coule à flot dans un baquet à gauche, tandis qu'à droite, des hommes apportent dans des vases, du vin qu'on jette dans un entonnoir placé sur un tonneau et soutenu par une *satyresse*; au-dessus de son pied gauche, on lit sur le fond du tonneau : *Vien.*

Largeur : 422 *millim. Hauteur sans la marge* : 160 *millim.*

8—39. SUITE DE 32 PIÈCES REPRÉSENTANT UNE MASCARADE TURQUE.

Le titre et la pièce suivante ne sont pas chiffrés ; les autres le sont dans la marge du bas, à droite. Toutes portent un titre dans la marge, que nous reproduirons pour désigner les personnages, et à gauche, sous le trait carré, la signature du maître comme suit : au n° 1er : *Jos. Viendelin. sculp.* au n° 2 : *J. Vien del. sc.* et à tous les autres : *J. V. del. sc.*

Dimension, tant des pièces en hauteur que de celles en largeur, 200 *à* 202 *millim. sur* 130 *à* 132 *millim.*

On connaît trois états de cette suite :

I. Avant l'adresse de *Fessard* sur le titre. (*Très-rare.*)

II. Avec cette adresse, c'est celui décrit.

III. Cette adresse effacée ; avec de l'attention, on en voit la trace.

8. *Titre.*

Sur une pancarte occupant toute la planche, au-dessous d'un écusson soutenu sur des nuages par deux anges portant des guirlandes, on lit : CARAVANNE DU SULTAN A LA MECQUE — *Mascarade Turque donnée à Rome par Messieurs les — Pensionnaires de L'academie de France et leurs amis. — au Carnaval de L'année* 1748.
Dédiée
*A Messire Jean François de Troy Ecuier, Conseiller Secretaire du Roi, Chevalier de L'ordre de S*t*. Michel, Directeur de L'academie Roïale de France à Rome, ancien Recteur de celle de Paris, et ancien Prince de L'academie de S. Luc de Rome &*a Suit la dédicace terminée par cette signature : *Joseph Vien peintre pensionnaire de la d*o *Académie.* Au bas de la pancarte on lit : *à Paris chez Fessard rue de la Harpe vis à vis la rue Serpente.*

9. *Trompettes, Pages, Esclaves, et Vases que l'on portait pour présent à Mahomet.*

Appuyé sur un grand vase, un trompette indien, debout à gauche, sonne une fanfare; de l'autre côté, à droite, un esclave porte un grand vase long ; et devant, un petit page, assis sur une marche, tient sur

son genou une cassolette de laquelle sort une fumée de parfums. Au bas de la marge, à droite, sous l'inscription ci-dessus rapportée, on lit : *Jos Vien inv. sc.*

10. *Aga des Janissaires.*

(1) Debout, vu de face et regardant à droite, il est coiffé d'un bonnet très-élevé, avec des plumes noires tombant à gauche; dans le fond, du même côté, on aperçoit une statue au-dessus d'une muraille, au pied de laquelle coule une fontaine.

11. *Chef des Spahis.*

(2) Coiffé d'un casque surmonté d'un panache en plumes, et portant un bouclier sur son bras droit et de la main gauche un sabre nu, il s'avance vers la droite en regardant à gauche.

12. *Porte-Enseigne.*

(3) Coiffé d'un turban, il tient son enseigne de la main gauche et appuie la droite sur son sabre, portant son regard à terre vers la gauche.

13. *Bacha à trois Queues.*

(4) Tourné légèrement à gauche, il regarde à droite et tire son sabre comme pour se défendre; au fond, à gauche, on aperçoit une tour ronde derrière un gros arbre.

14. *Le Grand Vizir.*

(5) Il s'appuie de la main gauche sur une masse d'arme posée sur un mur à droite vers lequel il est tourné, et porte un regard fier du côté gauche, la main posée sur la hanche; dans le lointain, on aperçoit le haut de la colonne Trajane.

15. *Bacha D'egipte.*

(6) Tenant de la main droite la garde de son sabre passé dans sa ceinture, il est tourné à droite et regarde du côté opposé; dans le fond, à gauche, on aperçoit un aqueduc.

16. *Bacha de Caramanie.*

(7) Coiffé d'un large turban surmonté de plumes et d'une aigrette, il est à moitié assis sur un petit mur qui occupe la droite, et fait de la main, posée sur son genou, une indication, en regardant à gauche d'un air courroucé.

17. *Chef des Indiens.*

(8) Debout, les jambes croisées, il s'appuie du bras gauche sur un mur, et la main droite dans sa ceinture, il regarde le spectateur.

18. *Prestre de la Loy.*

(9) Assis sur des coussins sur une terrasse, et la

jambe croisée sur l'autre, il regarde en face; le mur derrière lui est surmonté d'une boule.

19. *Le Moufti.*

(10) Il est vu de face, assis sur un fauteuil antique, et tenant de ses deux mains un grand livre tourné vers la gauche.

20. *Himan de la Grande Mosquée.*

(11) Debout et légèrement tourné vers la droite, il porte la main droite à sa barbe; au fond, on voit une porte fermée par une palissade en planches à claire-voie.

21. *Émir Bachi.*

(12) Vu de face, assis et appuyé sur une pierre à droite, il joint les mains et a l'air de prier; au fond, uue muraille.

22. *Garde du Grand Seigneur.*

(13) Appuyé sur son arc de la main droite et ayant un carquois sur les épaules, il est tourné vers la droite et regarde du côté opposé; au fond, on aperçoit un fort.

23. *Chef des Huissiers.*

(14) Accoudé sur un mur qui occupe la droite,

et la tête appuyée sur sa main gauche, il tient de l'autre sa verge surmontée d'un croissant renversé et d'une chaine.

24. *Ambassadeur de Lachine.*

(15) Vù de face et coiffé d'un grand chapeau chinois entouré d'un éffilé, il appuie son bras écarté sur un arc, et pose l'autre sur sa hanche en regardant vers la droite.

25. *Ambassadeur de Siam.*

(16) Coiffé d'un bonnet pointu entouré de plumes, il s'appuie de la main gauche sur sa canne et regarde vers la gauche; dans le fond, à droite, on voit un petit monument en rotonde derrière un bouquet d'arbres.

26. *Le Grand Seigneur.*

(17) Debout, vu de trois quarts à gauche et regardant de ce côté, il a la main droite appuyée sur sa hanche, et de l'autre tient le sceptre du croissant; au fond, en avant d'un parc, on voit une balustrade, et, à droite, un vase sur un piédestal.

27. *Ambassadeur de Perse.*

(18) Vêtu d'une tunique descendant jusqu'aux genoux et recouverte d'un grand manteau, il s'appuie sur une espèce de masse de commandement

dont le bout pose sur un mur à droite et regarde vers la gauche; dans le fond, du même côté, on voit un mur circulaire duquel, par une ouverture ronde, s'échappe un torrent.

28. *Ambassadeur du Mogol.*

(19) Tourné vers la droite et regardant en face, il s'appuie de la main gauche sur un grand bâton de commandement posé à terre; dans le fond, à droite, on voit, au delà d'une maison, une colonnade d'ordre *ionique*.

29. *Chef des Eunuques.*

(20) Assis sur un divan, tourné et regardant vers la droite, il appuie son coude sur un coussin à gauche et tient une grande pipe en travers; dans le fond, à droite, on aperçoit un palais.

30. *Eunuque Noir.*

(21) Étendu à terre sur des coussins placés sur un tapis, il regarde vers la gauche, faisant un geste de la main droite; le fond offre un mur sans lointain.

31. *Eunuque Blanc.*

(22) Coiffé d'une toque élevée à côtes et garnie de perles, il est tourné debout vers la gauche, relevant sa robe de la main droite; le fond offre des

murs de jardins avec une porte surmontée d'un fronton.

32. *Sultane de Transilvanie.*

(23) Sur une terrasse donnant sur des jardins, elle est assise sur un divan, sur le dossier duquel elle appuie son bras gauche; elle est coiffée d'une espèce de turban triangulaire, et, tournée vers la gauche, elle regarde de ce côté.

33. *Sultane Blanche.*

(24) Debout, vue de face et regardant à droite, elle tient d'une main un flacon d'odeur et laisse l'autre pendante; dans le fond, à gauche, on voit une tour ronde.

34. *Sultane Blanche* (planche en largeur).

(25) Couchée à terre sur un tapis, tournée vers la droite et y regardant, elle s'appuie du bras droit sur un gros traversin et a la tête posée sur sa main.

35. *Sultane Grecque* (planche en largeur).

(26) Vue entièrement de face et regardant le spectateur, elle est assise sur des oreillers, les jambes croisées, et pose sa main droite sur son genou; elle porte sur la tête un grand chapeau rond avec des plumes tombant de chaque côté.

36. *Sultane Noire* (planche en largeur).

(27) Elle est couchée à terre, tournée de droite à gauche et appuyée sur des coussins; on voit, à gauche, sur un petit mur, une cassolette à parfum de laquelle sort de la fumée.

37. *Sultane Noire* (planche en hauteur).

(28) Vue de trois quarts, tournée et regardant vers la gauche, elle est assise sur des oreillers et a le bras appuyé sur un gros coussin qu'on voit à droite; le fond est garni d'une grande draperie.

38. *Sultane Reine* (en hauteur).

(29) Debout, sur une terrasse au milieu d'un grand parc, elle est légèrement tournée à gauche et regarde en face; de la main gauche, elle semble faire une indication.

39. *Char tiré par quatre chevaux de front, Sur lequel étaient les Sultanes et les Eunuques* (planche en largeur).

(30) Ce char est à quatre roues, dont les raies figurent des étoiles; il est entouré de guirlandes de fleurs, et derrière la caisse, au-dessous d'un grand croissant, on voit en sculpture le poitrail d'un chameau et celui d'un cheval.

40. *Le Grand Seigneur et la Sultane favorite.*

Ici on voit réunies, sur la même planche en largeur, mais placées dans le sens inverse, la figure du Grand Seigneur, *notre n° 26-17*, et celle de la Sultane reine, *notre n° 38-29*. La pose et les costumes sont les mêmes; il y a seulement quelques différences dans les ajustements de la femme. Ces deux figures sont sur une terrasse, en avant d'une balustrade derrière laquelle on voit, à gauche, un bout de palais, et, à droite, les arbres d'un parc; cette balustrade est terminée, à gauche, par un piédestal supportant un vase forme *Médicis*, entouré de pampres. Sous le trait carré, on lit à gauche :

A Paris Chez Danizy rue St Jacques au Chinois et à droite : **J.** *Vien fecit* au-dessous, dans la marge à gauche : *Le grand Seigneur*, et, à droite, *La Sultane favorie* (sic).

Dans l'angle du haut, à gauche, au-dessus de la bordure, on voit le n° 1, ce qui semblerait indiquer que Vien avait d'abord destiné cette planche à être la première de la suite ; mais qu'ensuite, ayant changé d'avis, il l'aurait supprimé et aurait refait les deux personnages sous les numéros sus-désignés, qui sont de la grandeur des autres figures. Du reste, le faire de cette planche est lâche et moins bien que celui des autres, quoique plus à l'effet; nous pensons que c'est peut-être son coup d'essai.

Largeur : 317 millim. Hauteur : 254 millim., dont 12 millim. de marge.

Cette pièce rare fait partie du riche cabinet de M. *Dutui*, de Rouen, qui possède aussi de magnifiques dessins du maître représentant la plupart des personnages de cette suite.

J. M. FREDOU.

Nous n'avons pas de données sur ce peintre, qui peignit principalement le portrait; *Bénard*, dans son catalogue du cabinet de M. *Paignon-Dijonval*, dit qu'il florissait en 1752, et cite, sous les n°s 9550 et 9552, plusieurs pièces gravées d'après lui par *François* et *Démarteau* : on voit de lui trois portraits au musée de Versailles. Sous le n° 3659 (notice de 1855), *un portrait de Louis XV* signé par lui d'après *Vanloo* 1763; sous le n° 3804, *portrait du comte de Provence (depuis Louis XVIII)*; sous le n° 4307, *portrait de Louis-Joseph-Xavier de France, duc de Bourgogne à l'âge de neuf ans, dessiné aux trois crayons le 28 décembre 1760 par Fredou en présence du Roi, de la Reine, du Dauphin et des princesses.* D'après les dates de ces diverses pièces, on peut supposer qu'il naquit vers 1720. Nous lui devons, comme graveur à l'eau-forte, la pièce que nous allons décrire; traitée d'une pointe ferme et savante, elle pourrait faire croire qu'il n'était pas à son coup d'essai lorsqu'il la grava. Néanmoins c'est la seule que nous ayons rencontrée; elle fait partie de notre collection.

La Source des grâces.

Une jeune femme, coiffée comme au temps de Louis XV, dans le genre des portraits de Nattier et sous la figure d'une *fontaine*, est assise au milieu de roseaux, tournée vers la gauche et regardant en face; elle appuie son bras gauche sur une urne placée sur une pierre et de laquelle s'échappe de l'eau; et, de sa main droite, elle soulève sa chevelure entourée de perles et tombant négligemment sur sa gorge qui est nue. A droite, sous le trait carré, on lit : *Fredou fecit.* et au milieu de la marge : SOURCE DES GRACES. puis au-dessous : *chez François au Triangle d'Or Hôtel des Ursins derriere S^t Denis de la Châtre à Paris Avec Priuilege.*

Hauteur mesurée du petit trait carré : 242 millim., y compris 20 millim. de marge. Largeur : 179 millim.

On connaît deux états de cette planche :

I. D'eau-forte pure et avant toute lettre; *charmante pièce entourée d'un simple trait carré très-délié. (Extrêmement rare.)*

II. Terminé au burin par un graveur qui a fait perdre toute la finesse de l'eau-forte; ici, la planche est entourée d'un second trait carré plus gros et qui ne descend qu'à la moitié de la marge. C'est l'état décrit.

C. G. DE SAINT-AUBIN *l'aîné*.

Charles-Germain de Saint-Aubin naquit à Paris en 1721 et mourut dans la même ville en 1786. Il fut initié dans l'art du dessin par son père *Germain de Saint-Aubin*, qui était brodeur du roi (1); il s'appliqua spécialement à dessiner les fleurs et les ornements, devint très-habile en ce genre, et fut nommé dessinateur du roi pour le costume moderne. Il mania aussi la pointe, et nous lui devons, comme graveur à l'eau-forte,

1° Plusieurs suites charmantes intitulées : *Papillonneries humaines*, où l'on voit des papillons dans des poses humaines exécutant diverses scènes et traités de la manière la plus spirituelle et la plus grotesque;

2° Deux suites de fleurs de six pièces chacune et d'une très-jolie pointe.

Les suites des papillonneries humaines sont de la plus grande rareté, et, malgré toutes nos recherches, il nous a été impossible de les trouver complètes.

(1) *Germain de S^t-Aubin* eut de sa femme *Catherine Humbert* quatorze enfants, dont quatre se livrèrent aux arts : l'aîné, qui est celui qui nous occupe; le second, *Gabriel-Jacques*, dont nous parlerons dans l'article suivant; *Augustin de S^t-Aubin*, habile dessinateur et graveur, né le 3 janvier 1736 et mort le 9 novembre 1807; et enfin *Louis-Michel*, qui devint peintre sur porcelaine.

au moins celles du premier état. *Hubert et Rost*, et *Bénard*, dans le catalogue de *Paignon-Dijonval*, en énoncent deux comme composées de six pièces; la première en largeur, dont nous n'avons pu voir que quatre sujets, et la deuxième en hauteur, que nous allons décrire entière.

Outre ces deux suites, nous possédons trois pièces de plus petite dimension et en hauteur qui, peut-être, font partie ou étaient destinées à faire partie d'une troisième suite dont ne parle aucun auteur; nous les croyons encore plus rares que les autres, car nous n'avons jamais rencontré que celles qui font partie de notre collection.

Quant aux suites de fleurs, elles se trouvent complètes au cabinet des estampes de la bibliothèque impériale, mais elles sont aussi fort rares.

OEUVRE

DE

C. G. DE SAINT-AUBIN L'AINÉ.

PAPILLONERIES HUMAINES.

1—6. 1re *suite en largeur.*

1. Titre.

(1) Cartouche de forme rocaille, sur un fond blanc sans trait carré, bordé, à gauche et au bas, de débris d'ailes de papillons, et, à droite, de feuilles d'acanthe, le tout enlacé de guirlandes de petites fleurs. Au milieu, on voit une araignée au centre de sa toile qui occupe toute l'étendue du cartouche après lequel elle est attachée, et sur le haut de cette toile on lit :

PREMIER ESSAI
DE
PAPILONERIES HUMAINES

puis dans le bas, au-dessous de l'araignée :
Par Saint Aubin l'Ainé.

Largeur de la planche : 285 *millim.* *Hauteur* : 190 *millim.*

On connaît deux états de cette planche :

I. C'est celui décrit. Sur l'épreuve de ce 1er état, qui est au cabinet des estampes de la bibliothèque impériale, l'inscription dans le cartouche est renversée ; n'ayant pu voir que cette épreuve, nous ignorons s'il en est de même sur toutes celles du 1er état.

II. Le titre est dans le bon sens ; on a ajouté au bas de la planche l'adresse suivante : *A Paris chez Fessard Graveur du*

Roi rue S*t*. Thomas du Louvré la 3*e* porte cochère à main gauche en entrant par la place du palais Royal.

2. Le Bain.

(2) Sur un petit terre-plein amoncelé sur une rocaille et couvert de roseaux et de plantes marines, un papillon, à gauche, tire avec effort un filet qu'il sort d'un étang dans lequel, à droite, se baigne un autre papillon, à l'abri d'un grand drap soutenu par quatre piquets; derrière, on voit une barque décorée de trois arceaux en verdure, en avant d'une tente dressée à la poupe, et à l'autre extrémité de laquelle, à droite, se trouve un troisième papillon appuyé sur un aviron.

Au milieu de la rocaille, on lit en deux lignes : LE — BAIN. Le tout se détache sur un fond blanc entouré d'un trait carré.

Largeur de la planche entière : 273 millim. Hauteur : 188 millim.

3. Le Papillon danseur de corde.

(3) Au-dessus d'un terrain faisant partie d'une jolie rocaille d'arabesques, on voit un fil attaché, d'un côté, à un épi de blé et à un brin d'herbe, et, de l'autre, à un frêle roseau et à un brin de mousse; un papillon debout, un balancier dans les mains, le parcourt sans hésiter, tandis qu'un autre le suit de l'œil, lui tendant les bras pour le recevoir s'il tombe; une chaise garnie, sur laquelle est un verre, est

placée, à droite, sur un cerceau et une échelle couchée. Au milieu, en dessous, sur un petit écusson, on lit : LE BATELEUR. Pièce sans le nom du maître, sur un fond blanc entouré d'un trait carré.

Largeur de la planche entière : 274 *millim.* *Hauteur :* 182 *millim.*

4. Les Joueurs de dames.

(4) Deux papillons, vus de profil, font une partie de dames sur une table dont le pied se perd dans une grande rocaille servant de soubassement; le fond est occupé par un paravent, et le tout se détache sur un fond blanc ayant une petite bordure. Au-dessus de celle du bas, on lit : *LE DAMIER.*

Largeur mesurée sans la bordure : 265 *millim.* *Hauteur :* 169 *millim.*

PAPILLONERIES HUMAINES. (8)

7—12. 2ᵉ suite en hauteur.

On connaît deux états de cette suite :

I. Le nom du maître se trouve sur toutes les pièces, à la gauche du bas, c'est celui décrit.

II. Le nom est effacé sur toutes les pièces ; on en trouve encore des traces très-visibles sur la dernière, et surtout sur la première, au bas de laquelle on a ajouté l'adresse suivante : *A Paris chez Fessard graveur du Roi rue S^t. Thomas du Louvre la 3ᵉ porte cochere en entrant par la place du palais Royal.*

7. Titre.

(1) Une grande pyramide, au sommet de laquelle est une souris, occupe le milieu de l'estampe. Des papillons ayant les allures de figures humaines l'entourent d'une guirlande de fleurs ; dans le bas, deux grands papillons, vus de profil, se livrent à diverses folies et font partir des pièces d'artifice dont les feux remplissent toutes les parties de l'estampe ; sur la pyramide on lit en six lignes : ESSAY — DE PAPILONERIES — HUMAINES — PAR — *Saint aubin.*

Le fond est entièrement blanc ; dans l'angle, à la gauche du bas, on lit : *Saint aubin l'aîné invenit et sculpsit.*

Hauteur du cuivre : 327 millim.? *Largeur :* 238 millim.

8. *Les Papillons en scène.*

(2) Sur un théâtre d'arabesques, deux papillons debout, sous la figure de Scapin et d'Arlequin, font un dialogue qui est écouté par un troisième, debout et immobile à gauche; le théâtre est soutenu par un entrelacs de serpents laissant un vide au milieu, dans lequel on lit en deux lignes : THÉATRE — ITALIEN. Le fond est entièrement blanc. Dans l'angle du bas, à gauche, on lit : *St. Aubin inv. et sculp.*

Hauteur du cuivre : 325 millim.? *Largeur* : 237 millim.

9. *Les Papillons dansant.*

(3) Sur un théâtre d'arabesques style *rocaille*, deux papillons, tenant des houlettes de bergers, exécutent une danse au son de la musique de deux autres papillons qui sont à gauche; dont l'un joue du galoubet et du tambourin, et l'autre de la musette. Sur un écusson formant cul-de-lampe, au milieu du bas, on lit : BALLET CHAMPÊTRE, et à gauche, au bas du fond entièrement blanc : *Inventé et Gravé par Saint Aubin.*

Hauteur du cuivre : 328 millim. *Largeur* : 236 millim. (1).

10. *Le Duel.*

(4) Sur un terre-plein, au milieu d'arabesques en rocailles, deux papillons, aux ailes déployées, se li-

(1) Nous possédons une épreuve de cette planche avant le nom de St Aubin gravé à gauche ; on y lit en écriture de la main du maître : *C. G. de S Aubin inv. et sculp.*

vrent 'assaut, tandis que deux autres, se tenant au-dessus à des tiges en bâtons rompus, semblent leur servir de témoins; de chaque côté de la scène on voit deux paravents, et derrière celui de droite un papillon qui regarde par-dessus. Le tout se détache sur un fond blanc, au bas duquel, à gauche, on lit : *Inventé et Gravé par Saint Aubin.*

Hauteur de la planche : 332 *millim. Largeur :* 237 *millim.*

11. *Le Papillon jaloux.*

(5) Un papillon debout tient de la patte droite un poignard levé, dont il menace sa compagne qu'on voit vis-à-vis de lui, un genou en terre, dans l'attitude du repentir. La scène se passe sur un théâtre en planches, sous un berceau à brindilles rocailles entourées de plantes légères et grimpantes, surmonté d'un panache; tout le haut du berceau est couvert par la grande toile d'une araignée qui est au centre, et le bas est terminé par un écusson entre des guirlandes, sur lequel on lit : **THEATRE FRANCOIS** et au bas, à gauche, le nom du maître.

Hauteur : 324 *millim. Largeur :* 236 *millim.*

12. *La Toilette.*

(6) Sur une rocaille s'élevant à gauche en berceau, on voit une *dame papillon* assise devant une table de toilette et coiffée par un papillon qui lui met des papillotes, tandis qu'un autre, dans le haut, assis sur une guirlande, lui fait chauffer un fer aux rayons du soleil condensés au moyen d'une loupe. Sur le de-

vant, à droite, un grand papillon assis, sous la figure d'un abbé, fait la lecture à la dame ; au-dessous, sur une rocaille en écusson, s'étend une toile d'araignée sur laquelle on lit : LA TOILETTE et au bas, à gauche, sur le fond entièrement blanc : *inventé et Gravé par S^t. Aubin*.

Hauteur : 330 millim. *Largeur* : 237 millim.

PIÈCES DÉTACHÉES.

13. *Le Papillon et la Tortue.*

(1) Assis sur un petit fauteuil fixé sur une tortue par des bandelettes, un papillon aux ailes déployées, l'air fier et tenant un fouet de la patte gauche, conduit de l'autre, avec des rênes, le paisible animal ; le tout se détache sur un ovale teinté, bordé, à droite, par une feuille d'acanthe sortant d'une coquille. Les angles sont blancs ; on lit sur celui du bas, à droite *de Saint-Aubin*.

Hauteur du cuivre : 171 millim. *Largeur* : 133 millim.

14. *Les Papillons artificiers.*

(2) Dans un ovale dont le haut est bordé d'une guirlande de fleurs d'artifices, on voit deux papillons ; celui de gauche, debout, allume, avec une lance, un soleil qui répand ses feux sur tout le fond ; celui de droite, un genou en terre, tient un parapluie ouvert comme pour s'en préserver, et paraît occupé à préparer plusieurs pièces d'artifice qui sont devant lui, à côté d'un tonneau de poudre. Au-des-

sous de l'ovale on lit : *La Pyrotech* (1), et à la gauche du bas, dans l'un des quatre angles restés blancs : *de Saint aubin inv. sculps*.

Hauteur du cuivre : 185 millim. *Largeur* : 135 millim.

15. *Offrande à l'Amitié.*

(3) Dans un ovale formé par deux branches sèches se réunissant du haut et du bas, on voit, à gauche, un papillon appuyé sur une branche de vigne, jurant fidélité sur l'autel de l'Amitié qui est au milieu, entouré d'une guirlande de fleurs; l'autre papillon, foulant aux pieds un masque, tient un cœur à la patte et alimente le feu sur l'autel; en avant, un petit chien assis regarde en levant la patte. Pièce sans nom ni titre et dont les angles sont blancs (2).

Hauteur du cuivre : 182 millim. *Largeur* : 138 millim.

FLEURS.

16—21. *Les petits Bouquets, suite de six pièces.*

16. *Titre.*

(1) Dans un cartouche ovale formé, à droite, par

(1) Sur l'épreuve que nous possédons de cette pièce, le mot *Pyrotechnie* a été complété par le maître, qui y a ajouté à la plume la syllable *nie*; nous ignorons si, plus tard, il a fait la correction sur la planche, ce qui constituerait un 2ᵉ état.

(2) Sur l'épreuve que nous possédons de cette pièce, on lit en écriture ancienne qui est celle du maître, d'abord sur le soubassement

des roses, et, à gauche, par des jasmins, on lit : MES PETITS — BOUQUETS — DEDIES A MADAME — LA DUCHESSE — DE CHEVREUSE *Par son très humble — serviteur* DE SAINT AUBIN.

Les planches de ces bouquets, qui tous se détachent sur un fond blanc, portent :

En hauteur, 233 à 237 millim., et, en largeur, 174 à 178 millim.

17. *Champignons d'Angleterre.*

(2) On voit une touffe de champignons au nombre de cinq, dont un, à la droite du bas, est cassé et tombe; sur la racine pendent quelques petites fleurs.

A la gauche du bas on lit :

C. G. de Saint Aubin in. sculp.

et au milieu, en plus gros caractères, le titre ci-dessus.

18. *Jacinthe et Grenadille.*

(3) Ce bouquet est composé, dans le bas, de deux grandes fleurs de Grenadille, et, dans le haut, de quatre tiges de Jacinthe; de chaque côté de la queue on lit le titre ci-dessus; et, à la gauche du bas : *de S^t aubin invenit sculps.*

de la composition : *de Saint aubin*; puis dans la marge : *Parodie d'un dessein de Boucher, représentant L'Amitié gravé par M^d. la marquise de Pompadour en 1756, par de Saint Aubin l'ainé.*

19. *Le Dragon, OEillet de Poëte.*

(4) *Le Dragon* occupe toute la largeur de la planche et est accompagné de cinq branches d'œillet de poëte, dont quatre se détachent dans le haut, et la cinquième sort, à droite, d'un nœud de rubans. Pièce sans nom de maître. Au milieu du bas, on lit le titre ci-dessus, divisé en deux par la queue du bouquet.

20. *Semy double et Bruyere.*

(5) On voit sept fleurs de *Semy double* et un bouton, et dix tiges de *Bruyères*, le tout réuni en bouquet par un ruban passant trois fois sur sa queue, de chaque côté de laquelle on lit le titre ci-dessus, et plus bas, à gauche : *de Saint Aubin inv.*

21. *Le choux de Suede.*

(6) Au milieu de cinq feuilles de *chou* on voit trois fleurs de mauve blanche et quelques brins de la petite fleur bleue qui croit près des rivières. On lit au bas, à gauche : *De Saint Aubin inv. sculp.* et au milieu, le titre ci-dessus.

LES FLEURETTES.

22—27. *Suite de six pièces, y compris le titre; elles sont carrées, bordées d'un double trait, et portent en tous sens 82 millim.*

22. *Muguet.*

(1) Dans un cartouche formé par des tiges de *Mu-*

guet, on lit en six lignes : LES — FLEURETTES — DE — SAINT AUBIN — *dessinateur du* — *Roy*. et au milieu de la marge : *Muguet*.

23. *Chevre feuille*.

(2) Deux tiges de *Chèvrefeuille*, dont une porte deux fleurs, qui occupent tout le haut, et l'autre une fleur au milieu du bas ; à gauche, au-dessus du trait carré, on lit : *de Saint aubin inv*. et au milieu, au-dessous, le titre ci-dessus.

24. *Lilas*.

(3) Une tige de Lilas montant de droite à gauche et présentant six feuilles et quatre petites grappes de fleurs. Au milieu du bas, au-dessus de l'encadrement, on lit l'inscription ci-dessus, sans le nom du maître.

25. *Crins de Vénus*.

(4) Une tige de la fleur nommée autrefois *Crins de Vénus* : elle monte de droite à gauche et offre quatre fleurs et deux boutons ; à la gauche du bas, au-dessus de l'encadrement, on lit : *de Saint aubin inv*. et au-dessous, au milieu, le titre ci-dessus.

26. *Aube Epine*.

(5) Branche d'*Aubépine* montant de gauche à droite ; on y voit dix fleurs ouvertes et seize boutons ; à la gauche du bas, au-dessous de l'encadre-

ment, on lit : *de Saint aubin inv.* et au-dessous, au milieu, le titre.

27. *Petits œillets.*

(6) Tiges de petits œillets montant de droite à gauche; on y voit sept fleurs ouvertes et neuf boutons, et, à la droite du haut, un insecte qui vient se poser dessus. On lit à gauche : *de Saint Aubin inv.* et au milieu, en plus gros caractères, l'inscription du titre.

GABRIEL J. DE SAINT-AUBIN.

Gabriel-Jacques de Saint-Aubin naquit à Paris en 1724 ; son père, qui était brodeur du roi, favorisa son goût pour les arts, goût qu'il partagea avec son frère aîné *Charles-Germain*, dont nous avons décrit l'œuvre, et avec son plus jeune frère *Augustin de Saint-Aubin*, dont il fut le premier maître et qui devint habile dessinateur et graveur. *Gabriel de Saint-Aubin* reçut successivement des leçons de *Jeaurat*, de *Colin de Vermont* et de *Boucher*; de bonne heure il avait étudié d'après nature à l'Académie royale de peinture, obtint plusieurs médailles et concourut, en 1751, pour le prix de peinture, dont le sujet était *Laban cherchant ses dieux;* mais il n'eut que le second prix. Plus tard, il se fit recevoir à l'Académie de Saint-Luc, et, de 1751 à 1774, il fournit aux expositions de cette Académie beaucoup de tableaux dans le genre, le paysage et le portrait; il a laissé quantité de charmants dessins, et grava à l'eau-forte d'une pointe fine et pleine d'effet les quarante-trois estampes que nous allons décrire, et qui, pour la plupart, sont fort rares et recherchées. M. *de Heinecken* lui attribue *six statues des vertus chrétiennes* gravées sur une planche in-4°, que nous n'avons pu découvrir. M. *Robert-Dumesnil* possédait de notre maître un assez grand nombre de pièces qu'il vendit

en décembre 1854; nous trouvons, au n° 287 du catalogue de sa vente, une pièce intitulée : *Aréostat de MM. Charles et Robert aux Tuillerie en présence du duc de Chartres et de plus de 800,000 personnes;* au n° 288, *sainte Catherine premier état;* et enfin, au numéro suivant, la même *sainte Catherine, deuxième état retouché.* Nous avons vu ces pièces à cette époque, mais toutes nos recherches pour les retrouver ont été vaines; nous nous contentons donc d'en constater l'existence bien certaine, sans pouvoir les décrire. Les trois planches dont nous venons de parler porteraient l'œuvre du maître à quarante-six pièces en tout.

Gabriel de Saint-Aubin travaillait encore en 1779, et mourut à Paris en 1780. Nous possédons son portrait de profil, dessiné par lui-même aux deux crayons.

ŒUVRE

DE

GABRIEL J. DE SAINT-AUBIN.

SUJETS DE LA BIBLE.

1. *Laban cherchant ses Dieux.*

En avant de Jacob qui porte sa houlette sur son épaule, Laban, debout, reproche à sa fille *Rachel* de lui avoir dérobé ses idoles; elle est assise à gauche sous une tente, regardant son père, et paraît s'excuser de ne pouvoir se lever; derrière elle on voit *Lia* et les deux servantes, et, sur le devant, à droite, un homme fouillant dans une malle; au second plan, du même côté, on aperçoit deux chameaux, et, plus loin, deux bœufs. Dans la marge, sous le trait carré, on lit à gauche : *gabriel de St. aubin inv.* 1753. et à droite, en caractères très-déliés : *épreuve du* 10 *mars* 1763 puis au milieu : LABAN CHERCHANT SES DIEUX (1).

Largeur : 228 millim. Hauteur : 167 millim., y compris 14 millim. de marge.

On connaît trois états de cette planche :

(1) Sur une des épreuves avant la lettre que nous possédons de cette pièce, ou lit en écriture ancienne qui est celle de St-Aubin l'aîné : *Eau forte du tableau qui a concouru pour le prix de peinture de l'Académie royalle en* 1751 *par Gabriel de St. aubin.*

I. Avant toute lettre, avant les tailles transversales formant fond dans la marge ; le haut de la cuisse de la femme vue par le dos à gauche est encore blanc, ainsi que les terrains au-dessous d'elle, ceux aux pieds de Rachel et le tas d'ustensiles en avant ; tout le terrain, à la droite du devant, n'offre que des tailles longitudinales. (*Très-rare.*)

II. Avec l'inscription seule, au milieu de la marge.

III. Avec les autres inscriptions et travaux ajoutés ; c'est celui décrit.

2. *Réconciliation d'Absalon avec David.*

David, assis sur son trône et tourné vers la droite, tend les bras avec bonté à son fils, à genoux sur la première marche du trône, et s'humiliant devant lui. A gauche du roi, on voit un officier debout, ayant une cuirasse et le casque en tête ; et, à gauche de l'estampe, la reine et deux vieillards ; au fond, à droite, on aperçoit une galerie d'ordre dorique remplie de militaires. Sous le trait carré, à gauche, on lit : *Gabriel de S^t aubin* 1752. et au milieu de la marge : **RÉCONCILIATION D'ABSALON ET DE DAVID.**

Largeur : 205 *millim. Hauteur* : 157 *millim., y compris* 7 *millim. de marge restée blanche.*

On connaît deux états de cette planche :

I. Avant l'inscription dans la marge. (*Rare.*)

II. Avec cette inscription, c'est celui décrit.

SUJETS ALLÉGORIQUES OU DE FANTAISIE.

3. *Convalescence du Dauphin, allégorie.*

Au-dessus de l'écusson du Dauphin que trois enfants ornent de guirlandes, on voit, à gauche, la France à genoux sur un nuage, remerciant Esculape, assis sur les nues, de la guérison du prince; celui-ci, sortant d'un palais à droite, s'avance, en se dirigeant vers la gauche, soutenu par la Force et la Prudence. Au-dessous du trait carré, on lit à gauche : *g. de St aubin* et à droite : 1752 et un peu au-dessous, dans la marge : *La france rend grace à Esculape de la guérison de Mgneur le Dauphin.* puis au-dessous, en six lignes, l'explication de l'allégorie commençant par ces mots : *Ce prince parroit...*, et finissant par ceux-ci : *de la monarchie.*

Largeur : 130 *millim. Hauteur :* 111 *millim., y compris* 23 *millim. de marge.*

On connaît deux états de cette planche :
I. L'ombre de la balustrade de l'escalier n'est indiquée que par des tailles horizontales qui ont été croisées dans le second état; la colonne à droite et tout le fond du palais n'offrent que des tailles verticales qui ont été aussi croisées dans le second.
II. Avec les travaux sus-indiqués ajoutés, c'est celui décrit.

4. *Allégorie au mariage du Dauphin, depuis, Louis XVI.*

A gauche de l'estampe, Minerve, tenant les attri-

buts de la Prudence, montre au roi Louis XV debout, vers le milieu, un livre que porte sur ses défenses un éléphant; derrière le roi, à droite, on voit les Génies de l'Amour et de l'Hymen échangeant leurs flambeaux, tandis qu'au-dessus d'eux, sur les nuées, deux Génies soutiennent les écussons de la France et de l'Autriche; tous ces Génies sont entourés de guirlandes de fleurs qui viennent se rattacher à une ancre qui occupe toute la gauche du devant, et près de laquelle, à droite, se trouvent un lion et un agneau couchés. Sur le terrain, on voit les traces des initiales de maître, et sous le trait carré on lit, à gauche : *Composé et gravé à l'eau forte par Gabriel de S^t. Aubin* et à droite : *en Mai* 1771.

Hauteur de l'estampe sans la marge : 233 *millim. Largeur* : 195 *millim.*

On connaît deux états de cette planche :

I. C'est celui décrit.

II. Recouvert dans toutes les parties par de nouveaux travaux, notamment sur le nuage du milieu, sur l'aile gauche et la cuisse du Génie au-dessous, qui étaient presque blancs dans le 1^{er} état. Au-dessous du trait carré, au lieu du nom du maître écrit de sa main, on lit en écriture d'un graveur en lettres : *Gabriel de S^t Aubin del et sculp.* et à droite : *Eau forte de May* 1771. Au-dessous, on lit l'explication en six lignes de l'allégorie, puis au milieu, un vers latin et deux français à la louange de Louis XV; et au-dessous encore, la dédicace à M. et M^{me} de Provence, par Bézacier, chanoine de Saint-Loup, à Troyes.

5. *Allégorie des mariages.*

En avant d'une rotonde à gauche, soutenue par des colonnes corinthiennes, la Ville de Paris, sur un nuage, verse des pièces de monnaie pour les dots entre les mains du Génie de l'Hymen, ayant près de lui un double joug entouré de fleurs; il tend son flambeau vers un groupe d'Amours qui viennent y allumer leurs torches; au-dessus, on voit Vénus tenant la pomme et entourée de plusieurs divinités; et, dans le haut, le portrait du jeune prince porté par trois Amours; dans le lointain, à droite, on aperçoit le Pont-Neuf et les tours de Notre-Dame. Dans l'angle du bas, à gauche, sur une pancarte près d'une contre-base, on lit : *n° 600. Dot*, 300tt et à droite, sur une varlope : *G. de St aubin invenit.* puis dans la marge : ***ALLÉGORIE DES MARIAGES FAITS PAR LA VILLE** — de paris à la naissance de Mgnr le duc de bourgogne en* 1751.

Hauteur : 166 *millim., y compris* 11 *millim. de marge. Largeur :* 121 *millim.*

On connaît trois états de cette planche :

I. Avant quelques différences, dont voici les plus saillantes : la colonne la plus rapprochée du bord à gauche, sa base et les marches n'offrent que des tailles verticales qui ont été plus tard croisées par des tailles horizontales; les fonds entre les colonnes sont blancs : ils ont été, dans le 2e état, couverts de tailles diagonales; le dessus du nuage du milieu est blanc : il a été recouvert, à gauche, dans le 2e état; le nuage, sous le Pont-Neuf, n'offre que des tailles simples, et l'intervalle qui sépare ce nuage de celui du bas est entière-

ment blanc. Du reste, le texte de la marge est le même que dans l'état suivant.

II. Avec les travaux ci-dessus détaillés ajoutés, c'est celui décrit.

III. La signature du maître, sur la varlope, a été effacée et remplacée par celle-ci : *G. de St. Aubin fecit.*

6. *Pièce allégorique pour l'érection de la statue de Louis XV sur la place du même nom.*

Entre les deux grands piédestaux supportant des Renommées sur des chevaux ailés, qui forment l'entrée du jardin des Tuileries, on voit dans les airs une troupe de petits Génies qui enlèvent le grand voile qui couvrait la statue du roi et la dérobait à l'admiration des spectateurs, qui s'avancent pour la contempler. En avant, à gauche, se trouve un Génie ailé accompagné d'une femme, qui vient offrir au roi une corbeille remplie de cœurs, et, à droite, entre la sculpture et l'architecture, la France en admiration. Dans le lointain, à gauche, on aperçoit une estrade dressée avec deux tonneaux dessus, pour une distribution de vin au peuple, et, à droite, le bâtiment du garde-meuble; du même côté, au-dessous de la France, on lit : *gabriel de St aubin f.*

La seule épreuve que nous ayons vue de cette planche n'étant pas achevée, nous ignorons si elle a été terminée, et il nous a été impossible de lire les inscriptions mal venues couvrant les piédestaux des deux Renommées.

Hauteur de la pièce : 320 millim., y compris, dans le bas, 55 millim. de marge, et 25 millim. dans le haut pour une autre marge destinée à une inscription.

Largeur de la planche : 240 millim.

7—12. *Six vues de l'Incendie de la foire S^t. Germain sur une même planche, disposées par trois sur deux rangs.*

7. 1^{re} *vue à la gauche du haut.*

A travers un appentis, soutenu par deux piliers en bois, on aperçoit un groupe de maisons en avant de l'église Saint-Sulpice, qui se présente en contrepartie de gauche à droite; à la porte de la boutique, à gauche, on voit une marchande à la toilette, à laquelle une femme marchande une robe; plus loin, un homme, portant un panier, monte un escalier qu'un autre, chargé d'une hotte, s'apprête à descendre. Sur le pignon de la petite maison, derrière cet homme, on lit en caractères très-déliés : SIX — vues de — la foire de S^t. Germain — *gravées d'après nature — par Gabriel de S^t. aubin* 18 mars 1762.

8. 2^e *vue.*

En avant du dôme de la Sorbonne, légèrement indiqué au milieu, on voit des maisons ruinées, dont une percée d'une porte avec une grille au-dessus; à gauche, des débris de charpente, et, à droite, un groupe de femmes et de militaires. Sur la charpente la plus rapprochée de la gauche, on lit : *G. de S.* (1).

(1) Dans une petite marge, entre la 2^e et la 3^e vue, on voit le grif-

9. 3ᵉ *vue.*

A gauche, trois hommes, sous la direction d'un chef, tirent avec une chaîne des débris enflammés; au milieu, on voit un tonneau, et, à droite, un groupe de deux statues placées près de la boutique d'un marbrier ou d'un mouleur; dans le fond, on aperçoit l'église Saint-Sulpice. Au bas de la gauche se trouvent les lettres **G.** *d.* **S.**

10. 4ᵉ *vue.*

Près de ruines à gauche, on voit, au milieu, une maison à trois fenêtres, de laquelle sort une voiture attelée de deux chevaux, et, à droite, un groupe de soldats, dont un en faction. Au-dessus du trait carré, on lit sur une seule ligne : *maison du concierge de la foire, incendiée la nuit du* 16 *au* 17 *mars* 1762 et au-dessous, à droite, en caractères très-fins : *gravé par* G. *d.* S. *le même soir.*

11. 5ᵉ *vue.*

En avant de l'église Saint-Germain-des-Prés, qu'on aperçoit dans le fond, se trouve une ligne de maisons plus vigoureuse de ton que le reste, ce qu'explique une inscription écrite à rebours sur un bout de mur blanc à droite et ainsi conçue : *Grande*

fonnement d'une charge au-dessus de laquelle on lit en trois ligues : *hippolite de — latude Clair — on en Aout* 1764.

morsure — 23 x^{bre} 1762 ; puis on lit sur le terrain à gauche, en caractères très-déliés : *G..... de St. aubin f.* Et enfin, au-dessous du trait carré sur une seule ligne : *ruines de la foire de St. Germain côté de l'abbaye du même nom.*

12. 6e vue.

Derrière des ruines à gauche, on voit une grande maison percée de beaucoup de fenêtres ; à droite, sur le devant, des hommes chargent de charpente une charrette à trois chevaux, et, à gauche, un commissaire de police donne des ordres à trois soldats. Au-dessus du trait carré, à gauche, on lit : *G... de S...* et au-dessous du trait carré sur une seule ligne : *débris de la foire du côté du grand café d'Alexandre.*

Grandeur de la planche où sont gravées ces six vues :

Largeur : 398 millim. *Hauteur :* 275 millim.

Chaque vue, mesurée séparément d'un trait carré à l'autre, porte :

En *hauteur :* 127 millim., et en *largeur*, la 1re *vue*, *la* 3e, *la* 4e *et la* 6e : 122 *millim.*, et *les* 2e *et* 5e : 120 *millim.*

13—14. *Spectacle des Tuilleries en deux vues de même grandeur sur la même planche.*

Hauteur totale : 204 millim., *y compris* 12 millim. *de marge. Largeur :* 193 millim.

Hauteur de chaque pièce sans la marge : 94 millim.

13. 1ʳᵉ vue.

Au-dessous du groupe d'*Énée emportant son père Anchise* qu'on remarque à gauche, on voit un grand nombre de promeneurs, les uns assis, les autres debout, et dont les rangs se prolongent jusque dans la grande allée ; au milieu, un peu sur la droite, trois hauts personnages, décorés du grand cordon et debout, causent ensemble, et l'un d'eux fait une indication à gauche avec son chapeau. A gauche, sur le terrain près du trait carré, on lit : *retouché à la pointe sèche en* 1763 et au-dessous du trait carré dans la marge : *Gabriel de Sᵗ. aubin f.* 1760. puis au milieu de la marge : SPECTACLE DES TUILERIES, 1760. *Très-jolie pièce.*

On connaît deux états de cette pièce :
I. Avant les mots : *retouché à la pointe sèche en* 1763.
II. C'est celui décrit.

14. 2ᵉ vue.

Près du groupe d'*Arrie* et *Pœtus*, qu'on voit à droite, commence une longue file de promeneurs assis, qui se prolonge jusqu'à l'extrémité de la gauche ; en avant, un tonneau d'arrosage à quatre roues est traîné de droite à gauche par quatre hommes que commande un inspecteur, au-dessous duquel on lit, en caractères très-déliés : *Gabriel de Sᵗ. aubin f.* 1760 et plus loin, au-dessous de la grande roue du tonneau : *novembre* 1760.

15. *Le Charlatan.*

Sur le Pont-Neuf, en avant de la statue d'Henri IV qu'on voit à gauche, un charlatan, debout sur le train de sa voiture, qui occupe le milieu de l'estampe, débite ses drogues ; sur le devant, à gauche, on voit une marchande de cartons, au milieu un porteur d'eau, et, à droite, un cavalier vu par le dos. Sous le trait carré, à gauche, on lit : *G. de Saint aubin f.* et au-dessous, ces quatre vers en deux colonnes :

Ce charlatan Sur la Scene publique
Joüant les médecins, Se croit au dessus d'eux
Le médecin méprise l'empirique,
Et le Sage à bon droit Se rit de tous les deux.

Largeur de l'estampe : 104 *millim. Hauteur* : 78 *millim.*, y compris 10 *millim. de marge.*

On connaît deux états de cette planche :

I. Avant les travaux ajoutés dont nous allons parler, c'est celui décrit.

II. Au-dessus de la grille à gauche, qui ne montait qu'à la hauteur du milieu du piédestal de la statue, on a ajouté une autre grille moins serrée et montant jusqu'au haut du piédestal. La caisse de la voiture du Charlatan, blanche dans le 1er état, a été teintée ; des tailles horizontales ont été ajoutées sur tout le nuage du milieu et dans tout le ciel derrière la voiture : ces parties étaient blanches dans le 1er état.

16. *Le Bœuf gras.*

Précédé de quatre cavaliers coiffés de casques empanachés, le colosse, tenu par quatre Turcs, s'avance

de droite à gauche; il est couvert d'un riche tapis et porte sur son dos un petit roi en costume du temps de Louis XV, et tenant un sceptre à la main; à gauche, sur le devant, on voit un chien qui aboie, et, à droite, un enfant assis sur un tabouret. Sous le trait carré, on lit à gauche : *Gabriel de S^t. aubin f.* et dans la marge : MARCHE DU BOEUF GRAS

Largeur du cuivre entièrement recouvert par la bordure : 166 *millim. Hauteur, marge du tour comprise :* 138 *millim.,* *dont* 11 *de marge inférieure* (1).

17. *Foire de Beson.*

Sous une allée d'arbres, entre deux haies de spectateurs debout et assis, on voit s'avancer de gauche à droite une voiture de masques attelée de deux chevaux, montés, l'un par un *timbalier* ayant un casque, et l'autre par une *Folie;* dans le lointain, à droite, on aperçoit une autre voiture de masques marchant en sens inverse, et derrière, des tentes de traiteurs. A gauche, au-dessus d'une femme tenant une hotte, on lit : 1750 — *Gabriel de S^t aubin pinx.* et dans la marge : VUE DE LA FOIRE DE BESON. *près Paris.*

Largeur mesurée en dehors du double trait : 158 *millim.* *Hauteur :* 139 *millim., y compris* 13 *millim. de marge.*

(1) Sur l'épreuve que nous possédons, on lit sous le trait carré, à droite, en écriture ancienne qui paraît être celle du maître : *retouché le 3 janvier* 1755, ce qui semblerait indiquer un état antérieur que nous ne connaissons pas.

18. *La Fête d'Auteuil.*

Sous un berceau de grands arbres ornés de guirlandes et de lustres de lanternes, on voit plusieurs grands ronds de danseurs, avec un orchestre placé sur une estrade à droite; en avant, à gauche, sont trois dames assises à côté d'une chaise sur laquelle sont déposés des chapeaux et des épées; dans le fond, au delà d'une palissade, on aperçoit trois équipages. Sur le terrain, à droite de la chaise, on lit en très-petits caractères écrits à la pointe : *auteuil g. d. S. 1754 ou 5*; au-dessus du trait carré à gauche : *Gabriel de S^t aubin fecit* et sous ce même trait carré, à gauche, ces mots : *Gabriel de S^t Aubin fecit.* gravés au burin; à la gauche du haut, dans la marge, le chiffre 2. ce qui supposerait l'existence d'un n° 1^{er}.

(*Très-jolie pièce.*)

Hauteur mesurée en dehors : 135 millim., y compris 3 millim. de marge. Largeur : 79 millim.

19. *Le Salon du Louvre.*

L'escalier se trouve sur le devant; à gauche, sur le palier, au milieu de plusieurs spectateurs, un abbé, vu par le dos et appuyé sur sa canne, s'avance vers la dernière marche, ayant derrière lui un chien assis; au milieu du haut, on aperçoit un *suisse* tenant sa hallebarde, et, à droite, derrière la rampe, cinq fenêtres qui éclairent le salon. A gauche, sur

le carreau du palier, on lit : *Gabriel de S^t. aubin* et dans la marge : VUE DU SALON DU LOUVRE EN LANNÉE 1753.

Charmante pièce très-recherchée (1).

Largeur mesurée en dehors du double trait : 175 millim. *Hauteur :* 145 millim., *y compris* 6 millim. *de marge.*

On connaît deux états de cette planche :

I. Avec la date de 1753, c'est celui décrit. (*Rare.*)

II. Dans celui-ci, le titre est précédé du mot EXACTE et la date de 1753 remplacée par celle-ci en chiffres romains : MDVII. LXVII. Sous cette date, on distingue en caractères à demi effacés ces mots : DE L'EXPOSITION ce qui semblerait indiquer un état intermédiaire.

20. *Les Nouvelistes.*

Autour d'un poêle qui occupe le milieu d'un grand café, on voit deux habitués assis sur des tabourets et ayant l'air de discuter; deux autres debout, derrière le tuyau du poêle, les écoutent; à droite, deux jeunes gens, près d'une petite table, quittent une partie de dames pour marchander un mouchoir que présente à l'un d'eux une jeune colporteuse ; enfin, à gauche de l'estampe, un autre jeune homme, appuyé sur le comptoir, cause avec la limonadière. A gauche, au-dessous du trait carré, on lit : *Gabriel de S^t aubin inv.* 1752 et au milieu de la marge : LES NOUVELISTES. (*Très-jolie pièce.*)

(1) Ce 1^{er} état, belle preuve, a été vendu 37 fr. à la vente de la collection de M. le docteur W....., le 18 décembre 1858.

Largeur : 142 *millim.* *Hauteur :* 101 *millim.*, y *compris* 6 *millim. de marge.*

21. *Conférence de l'ordre des avocats.*

Dans une longue bibliothèque, au fond de laquelle sont deux gros globes, on voit une grande table éclairée par des flambeaux, entourée d'avocats en robes et assis, discutant sur une lecture que leur fait un de leurs jeunes confrères, placé au milieu en face. D'autres occupent en arrière deux rangs de banquettes. Dans le haut, sur un nuage, apparait un groupe allégorique, dominé par la Justice, tenant la balance et le glaive. En avant, la Vérité montre d'une main, à l'Éloquence du barreau, le livre de l'Esprit des lois; et de l'autre un miroir, emblème de la prudence; elle renverse deux grandes urnes, d'où s'échappent les flots du bavardage des paroles, entraînant souvent avec eux l'*astuce* figurée par un chat et la trop grande *liberté* figurée par un petit Génie qui en est l'emblème.

Sur un portrait, à la droite du haut, on lit : *Denis Talon* et à gauche, sur le parquet : *Gabriel de St. aubin inv. et sculp.* puis sous le trait carré, à quelques épreuves du 1er état : *Épreuves du 26 sept 1776.*

Hauteur mesurée en dehors sans la marge : 175 *millim.* *Largeur :* 118 *millim.*

On connait deux états de cette planche :

I. D'eau-forte pure, dont l'opération a en partie manqué et qui est sans effet.

II. Repris et renforcé dans toutes ses parties ; le nuage, à droite de la Justice, qui était resté blanc, est, dans cet état, recouvert de travaux jusqu'en haut ; le fond, au-dessus du globe, qui n'offrait que des tailles verticales, est rechargé de tailles croisées; enfin les devants sont vigoureusement renforcés et produisent tout l'effet désiré.

22. *Les deux Moines veillant près d'une personne morte.*

Sur un lit, à grand baldaquin festonné, est placée une jeune fille morte recouverte d'un drap, auprès de laquelle veillent deux moines : l'un âgé, assis sur un grand fauteuil à gauche, et qui s'est endormi en disant son chapelet ; l'autre jeune, debout au pied du lit, et qui s'oublie au point de se permettre de soulever le drap qui couvre la morte, pour la contempler (1). A droite, sur un tabouret garni, on voit un bénitier, et plus loin, sur une table ronde, un chandelier avec un cierge allumé ; au-dessus est une croisée à travers laquelle on aperçoit, dans le lointain, une église.

La seule épreuve que nous ayons vue de cette planche étant entièrement privée de marge, nous ignorons si elle porte le nom du maître, qui ne se trouve pas dans les travaux.

Hauteur : 139 *millim. Largeur :* 92 *millim.*

(1) Voir, pour plus de détails, sur le fait ici représenté, le roman de

23. *L'Académie particulière.*

A gauche, assis à terre en avant d'un fauteuil et entièrement dans l'ombre, un jeune artiste, ayant son portefeuille sur ses genoux, dessine une jeune femme nue, couchée étendue sur un divan placé devant une cheminée, sur laquelle se trouve une palette avec des pinceaux. A gauche, dans la marge, sous le trait carré, on lit : *de St. aubin f.* et au milieu : *l'academie Particulière.*

Largeur : 102 millim. Hauteur : 78 millim., y compris 5 millim. de marge.

24. *L'Adresse de Perier marchand quincailler.*

Dans la boutique à droite, on voit *Mad. Perier*, assise dans son comptoir, garantissant à un bourgeois, assis sur une chaise au devant d'elle, la bonne qualité d'une serrure qu'il tient à la main ; derrière eux, debout, un garçon apporte plusieurs serrures, tandis qu'un autre, dans le fond à gauche, décroche quelque objet suspendu au plafond ; la boutique est garnie de divers ustensiles de ménage et de bâtiment ; à gauche, dans une dépendance du magasin, on voit une grande plaque de cheminée représentant l'*Enlèvement de Proserpine*, et, sur le linteau de la porte, *l'enseigne en buste de la tête noire*, à la droite de la-

M. de Kératry intitulé, *le Dernier des Beaumanoirs*, auquel se rapporte l'histoire de cette jeune fille.

quelle un petit enfant supporte le bout d'une grande draperie destinée à une inscription. Au-dessus, dans le haut, on lit l'adresse suivante en une seule ligne : A LA TESTE NOIRE PERIER M: QUAY DE MEGISSERIE. Sur le côté du comptoir, à droite, on lit en deux lignes : GD. — S-A. et au-dessous la date de 1767. puis à gauche, sous le trait carré, à la suite de mots indéchiffrables : *S' aubin.*

Largeur de la planche : 185 millim. Hauteur de la planche : 128 millim , dont 10 millim. de marge dans le bas restée en blanc.

25. *Vignette pour une adresse.*

En avant d'une espèce d'estrade en rocaille élevée près d'une mer couverte de navires, s'étend une grande draperie au-dessous d'un nuage, sur lequel une Renommée, couchée sur le dos, sonne de la trompette ; elle est entourée par dix petits Génies ailés, dont un, à droite, sous la figure de Mercure, fait une indication vers la mer, et un autre, à gauche, descend les marches ayant sur l'épaule un gros cylindre. Au-dessous de lui, sur la première marche, on lit : *Gabriel de S'. aubin* et sur le bord gauche de la draperie, deux mots que nous n'avons pu déchiffrer, suivis du millésime de 1752.

Largeur : 119 millim. Hauteur : 86 millim., y compris 2 millim. de marge.

On connaît deux états de cette planche :
I. Avant les travaux sur le haut d'une coulure d'eau-forte

ronde qu'on voit sur la draperie, et avant le nom du maître sur la deuxième marge.

II. C'est celui décrit.

26. Le Disque.

Sur une éminence qui traverse le fond, on voit un grand disque entouré de sept enfants; celui qui est debout, à gauche, sur un escalier, est un petit Génie tenant de la main droite la lyre d'Apollon et de l'autre une équerre; à côté de lui est un petit satyre qui perce de flèches plusieurs livres ouverts sur un tas de légumes, qui sont à la droite du bas. A gauche, sur la seconde marche, on lit : *Gabriel de St aubin in. fecit* suivi de la date de 1757.

Hauteur sans la marge : 130 *millim. Largeur :* 74 *millim.*

27. Fontaine.

Sur une conque traînée par deux dauphins, Neptune, armé de son trident, menace un Fleuve assis à droite et une Rivière à gauche, tous deux dans l'attitude de l'effroi, le tout posé sur un socle avec une inscription en partie indéchiffrable et placée sous une galerie à colonnes cannelées. On lit à droite 1767, et au bas : LA COLERE DE NEPTUNE. G. D. S. A. puis dans la marge, au-dessous du trait carré : *Gabriel de St aubin invenit et fecit n° 1314 du Catalogue de Mr de Jullienne.* Dans la marge, à droite, on lit en caractères presque indéchiffrables : *Toute la*

fontaine est gravée par M^r Canut et se trouve chez M^r Chéreau rue S^t. Jacques aux deux pilliers d'or.

Hauteur totale du cuivre : 107 millim., y compris 8 millim. de marge. Largeur : 80 millim.

28. *Le Facteur.*

Il marche à grands pas, allant de droite à gauche, sous la conduite du messager des dieux, tenant de la main droite une balance et de l'autre son caducée. On lit à gauche, sous le trait carré : *G. d. S. Aubin f.* et à droite : 1760. puis au milieu, dans la marge : *la petite poste.*

Hauteur : 98 millim., y compris 14 millim. de marge. Largeur : 57 millim.

29. *La Jeune Femme à la terrasse.*

Assise dans un fauteuil sur la terrasse d'un jardin et vue jusqu'aux genoux, elle est tournée vers la droite et regarde à gauche, la main posée sur un livre fermé qui est sur ses genoux; sa mantille entr'ouverte laisse voir sa taille. Sous le trait carré on lit : *de Saint aubin invenit et sculpsit.*

Hauteur : 77 millim., y compris 7 millim. de marge. Largeur : 58 millim.

30. *Les deux Amans.*

Assise sur un tertre au pied d'un gros arbre, une jeune fille, tournée vers la droite, regarde un jeune

homme aux cheveux longs qui s'élance vers elle, et pose sur sa gorge un papier sur lequel il trace, de la main gauche, quelques lignes. Dans le fond, à gauche, on aperçoit un kiosque entouré d'arbres; et, sur le devant à droite, un cabas rempli de fleurs et une musette, au-dessous de laquelle on lit : *G. de St aubin.*

Largeur : 119 millim. Hauteur : 114 millim.

31. *Arlequin et Colombine.*

Au clair de la lune, sur une terrasse près d'une colonne, Colombine, à gauche, en robe parée à larges paniers, paraît dédaigner la déclaration d'Arlequin, qui s'avance vers elle de droite à gauche; dans le bas de la droite, on voit la jambe d'un homme qui fuit, et, dans le fond, un bosquet. Sous le trait carré, à gauche, on lit : *gabriel de st aubin* et au milieu de la marge : THEATRE ITALIEN.

Hauteur de la pièce : 150 millim., dont 8 millim. de marge. Largeur d'un trait carré à l'autre : 110 millim.

32. *Le Tombeau.*

Sur un grand socle entouré de guirlandes de cyprès et sur lequel sont posés, à droite, un casque et une couronne, et, à gauche, un masque, un chapeau et une lettre, s'élève un tombeau surmonté d'une pyramide, sur laquelle est un portrait de femme entouré de guirlandes de cyprès; en travers du tombeau,

un squelette se soulève tenant une épée de la main gauche, et au-dessus, à droite, on voit deux petits Génies, dont un essuie ses yeux à la vue d'une épée que lui présente le second. Tout le fond est garni de cyprès. Pièce sans nom ni monogrammes.

Hauteur d'un trait carré à l'autre : 168 *millim.* *Largeur* : idem.

33. *Les 4 Vases sur la même planche.*

Sur la panse de celui du haut, à gauche, on voit quatre enfants à califourchon sur un gros serpent qui l'entoure. Au-dessous du pied on lit : *gabriel.*

Sur la panse du 2e vase, du haut, à droite, sont assis quatre enfants, dont deux se tiennent par les jambes, un cinquième est penché sur le bord pour arranger des guirlandes. Sur la base du pied on lit : *gabriel.*

Le 3e vase, à la gauche du bas, présente une vasque soutenue par deux vieillards drapés, à califourchon sur des livres; entre les deux, sur la base, on lit : *gabriel.* Au-dessous, on voit quelques griffonnements légers à la pointe.

Sur la panse du 4e vase, au bas de la droite, sont assises quatre naïades à queue de poisson, dont une paraît dormir. Au milieu du pied on lit : *gabriel.* Sur les côtés et au-dessous, on voit quelques griffonnements représentant des danses. Au-dessous de celui qui est dans l'angle du bas, à droite, on lit quelques mots inintelligibles et la date de 1754.

Hauteur de la planche sans la marge : 240 *millim. Largeur :* 157 *millim.*

VIGNETTES POUR DIVERS OUVRAGES.

34. Méroppe.

Au milieu d'un grand temple soutenu par des colonnes d'ordre ionique, on voit l'autel de l'hyménée devant lequel allait se célébrer le mariage de Méroppe avec Polyphonte; Egisthe a saisi la hache des sacrifices, il vient d'en frapper le tyran étendu à ses pieds, et s'apprête à faire subir le même sort à Érox, qui veut venger son maître. On voit à droite Méroppe debout, admirant le courage de son fils. A gauche, sous le trait carré, on lit : *Gabriel de Saint aubin f*. et au milieu de la marge : *Méroppe acte 5e*.

Hauteur : 164 *millim.*, y compris 9 *millim. de marge. Largeur :* 125 *millim.*

On connaît deux états de cette planche :

I. Le retour de la galerie, qui vient jusqu'à la gauche du devant, n'est qu'indiqué, et l'entablement n'est pas encore formé ; l'angle de cet entablement, où commence l'abside à gauche, n'est pas encore recouvert d'une ombre très-prononcée qu'on voit dans l'état suivant ; l'ouverture de la deuxième fenêtre, en partant de la droite, est blanche.

II. Avec les travaux ci-dessus indiqués ajoutés, c'est celui décrit.

35—36. *Deux vignettes gravées sur la même planche pour la tragédie de* TANCRÈDE.

35.

(1) Dans celle de droite, en avant de portiques

d'ordre dorique, *Tancrede*, à droite, vient de jeter à terre son gantelet et jure de défendre *Aménaïde*, enchaînée derrière lui et qui s'évanouit en le regardant. A gauche, sur une ombre portée au-dessus du premier trait carré, on lit : *Gabriel de St aubin pinxit.* 7bre 1760 et à droite : *idem sc. aqua fort.* encore à gauche ; mais entre les deux traits carrés et en deux lignes : *gabriel de St aubin* — 7bre 1760. et au milieu : **TANCREDE** *acte* 3.

36.

(2) Dans la vignette de gauche, au milieu d'une grande salle ornée, à gauche, de colonnes ioniques, on voit *Tancrede* blessé, apporté par ses compagnons d'armes et regardant, en lui serrant la main, *Aménaïde* qui vient à lui ; en avant, on voit à terre un casque, un bouclier et des lances ; et, sur la fenêtre ronde au-dessus de la porte, une épée suspendue au-dessus d'une couronne. Au bas, à gauche, sur la bordure, on lit : *gabriel de St aubin pinxit.* 7bre 1760 et à droite : *idem sculpsit aqua fort.* et plus bas, au milieu : **TANCREDE** *acte* 5e.

Largeur de la planche entière : 194 millim. Hauteur : 138 millim.

Largeur de chaque pièce séparée : 97 millim.

37.—40. *Quatre vignettes pour un ouvrage dont nous ignorons le titre, sur la conquête de l'Amérique.*

Ces pièces n'étant pas numérotées, nous les décrirons sans être sûr de leur ordre.

37.

(1) Un chef de sauvages, debout au milieu de l'estampe, regarde le ciel appuyé sur son arc, posé sur une malle ouverte toute remplie de trésors, et sur le couvercle de laquelle il est placé; à gauche, sur une rivière, on voit une pirogue dans laquelle sont deux rameurs. Au bas de la gauche on lit : *Gabriel de S* aubin f 1776*

Hauteur sans la marge : 126 *millim. Largeur :* 75 *millim.*

38.

(2) Un sauvage, tenant de la main droite une pipe et de l'autre une lettre qu'il a l'air de montrer à quelqu'un, court à toutes jambes de gauche à droite; dans le lointain de ce dernier côté, on aperçoit un cerf courant dans le même sens. Sur le terrain, à la gauche du bas, on lit : *Gabriel de S* aubin f.* 1767.

Hauteur : 122 *millim. sans la marge. Largeur :* 75 *millim.*

39.

(3) En avant d'une cabane et d'un gros arbre, un jeune homme en chemise, dépouillé de ses habits et portant à la main un chapeau à trois cornes, est emmené par des sauvages qui vont le faire monter à cheval. A gauche, à terre, on voit des membres coupés, et, plus loin, à droite, on lit : 1767 *gabriel de S* aubin f.*

Hauteur : 124 millim. sans la marge. *Largeur* : 77 millim.

40.

(4) Au devant d'un gros arbre qui occupe le milieu de l'estampe, on voit un sauvage, auquel on vient de couper la tête que tient dans ses mains un autre sauvage qui la regarde; à droite, l'exécuteur, appuyé sur sa hache, fait signe qu'on en amène un autre. A gauche, on voit une compagnie de soldats européens commandée par un chef qui, sans doute, a exigé cette exécution. Au-dessous du même côté on lit : *Gabriel de St Aubin f.*

Hauteur sans la marge : 128 millim. *Largeur* : 80 millim.

41. *Vignette pour le conte de Lafontaine* ON NE S'AVISE JAMAIS DE TOUT, *ou pour tout autre fait analogue.*

D'une petite maison à droite, qui parait être cernée par quelques soldats arrivant du fond, on voit sortir une jeune femme appuyée sur la main d'un jeune seigneur qui a l'air de vouloir se défendre; ils sont accompagnés d'un personnage en robe, paraissant donner une explication à un homme âgé tenant une béquille et à une dame ayant un mantelet à capuchon, qui s'avancent venant de la gauche, dans l'attitude de la surprise. Au fond de la rue où se passe cette scène, on voit une église, et, en avant, à gauche, une maison avec une tourelle en encorbellement. Au bas, à gauche sur le pavé, on lit : *g. d. s.* et plus

bas, dans la marge, entre deux traits carrés : *gabriel de st aubin* Dans le haut, sur le champ d'une bordure à tailles plates qui entourent l'estampe, on lit l'inscription légèrement tracée : ON NE S'AVISE JAMAIS DE TOUT.

Très-jolie pièce en hauteur.

Hauteur de l'estampe sans la bordure : 122 *millim. Largeur :* 77 *millim.*

On connaît deux états de cette planche :

I. Avant les nuages dans le ciel; avant des feuillages ajoutés à l'arbre pour le réunir à la cheminée et le mettre entièrement dans la demi-teinte; avant l'ombre portée de la tourelle et divers autres travaux; avant le 2e trait carré formant l'encadrement; avant l'inscription du haut; avant les mots : *gabriel de St aubin*. (ÉTAT RARISSIME.)

II. C'est celui décrit.

42. *Planche destinée pour un catalogue d'objets d'histoire naturelle.*

On voit, à gauche, quatre coquilles disposées l'une sur l'autre, et, à droite, sept agates herborisées, dont une, au milieu du haut, montée en broche; trois montées en bagues et trois sans entourage. Sous la coquille du bas, à gauche, on lit les initiales du maître : *G. d. S.* qui se retrouvent également au-dessus de la petite bague accolée à la broche.

Largeur : 165 *millim. Hauteur :* 133 *millim.?*

43. *Portrait de Damiens.*

Vu de trois quarts en buste et vêtu d'un manteau à

collet tombant, il regarde d'un air féroce vers le bas de la gauche ; à droite, dans le lointain, on le voit dans sa prison étendu et garrotté sur une grosse pierre, entouré de divers instruments de son supplice; et derrière lui, autour d'un bureau, plusieurs magistrats, dont un assis paraît lui lire son arrêt; sur l'épaisseur de la pierre, on lit en caractères très-déliés : *intérieur de la tour — de mongomeri.* Dans le fond, du côté gauche, on le voit écartelé par quatre chevaux, et, au-dessous de celui qui marche vers la gauche, on lit : *idée du suplice.* Dans la marge, sous le trait carré, on lit à gauche : *né le 5 juillet* 1714 *exécuté le* 28 *mars* 1757 et au milieu de la marge, en caractères tracés par des points : *LE SCELERAT DAMIENS.*

Hauteur : 165 millim., y compris 18 millim. de marge. Largeur : 129 millim.

Belle pièce sans nom, mais dont le faire et les écritures sont tout à fait dans la manière du maître qui, d'ailleurs, aimait à retracer les faits contemporains ; cette pièce est très-rare.

J. B. GREUZE.

Jean-Baptiste Greuze naquit à Tournus en 1725. Il eut, dès l'enfance, un goût prononcé pour le dessin, et entra dans l'atelier d'un bon peintre de portraits nommé *Grandon*, qui habitait Lyon et qui fut son seul maître; celui-ci étant venu à Paris, Greuze l'y suivit et s'y fixa lui-même; mais, pensant plus tard qu'il pourrait faire autre chose que des portraits, il suivit l'étude du modèle à l'Académie et parvint à devenir bon dessinateur. Il fit alors son tableau du *Père de famille expliquant la Bible à ses enfants*, qui étonna tout le monde et qui fixa tout d'abord sa réputation; elle s'accrut encore par d'autres ouvrages charmants qui furent très-recherchés.

Il conserva toujours un genre qui lui fut propre, que quelques-uns ont tâché d'imiter, mais qui n'a pas encore été égalé. Il fut agréé à l'Académie en 1755, et nommé académicien en 1769; mais il ne sortit pas de son genre, et mourut à Paris en 1805, âgé de près de quatre-vingts ans.

Presque tous ses tableaux ont été reproduits par la gravure; lui-même a gravé à l'eau-forte, mais nous ne connaissons que deux pièces de sa pointe, et même comme bien authentique que celle que nous allons

décrire sous le n° 1ᵉʳ (1). Toutes deux sont fort rares.

(1) Cette pièce ne porte pas de signature, on y voit seulement un G. dans la marge ; mais, à part le mérite de l'exécution qui ne peut appartenir qu'au maître, nous en avons vu deux épreuves qui ne permettent aucun doute sur son authenticité.

Dans une vente faite par M. *Defer* le 17 janvier 1850, il se trouvait plusieurs productions de *Greuze* provenant d'une famille amie de l'artiste et qui les avait reçues de lui-même, et notamment une épreuve de l'eau-forte qui nous occupe, sur laquelle on lisait, écrit de la main du maître : *J. B. Greuze del et scul.* Cette épreuve fut vendue 30 fr.

En outre, nous avons vu encore une autre épreuve sur laquelle on lisait en écriture ancienne paraissant aussi devoir être celle du maître : *J. B. Greuze fecit* 1765. Cette date nous fait connaître qu'il fit cette pièce à trente-neuf ans, c'est-à-dire dans toute la force de son talent.

ŒUVRE

DE

J. B. GREUZE.

1. *La jeune Savoyarde.*

Coiffée d'une marmotte attachée sous son menton, et ayant un fichu noué par devant et dont les bouts rentrent dans son corset entr'ouvert; elle est vue de face et penche la tête vers la droite en regardant en bas avec attention. Près de l'angle de gauche, au-dessous du trait carré, on voit dans la marge restée blanche un *G :* suivi de deux points rayés.

Hauteur : 123 millim., y compris 12 millim. de marge. Largeur : 93 millim.

2. *Tête de jeune Femme.*

Une jeune femme vue de trois quarts et regardant vers le bas de la gauche; elle est coiffée d'un grand bonnet négligé tombant sur les joues, et sur lequel sont fixées deux bandes qui tournent en corde autour du cou, sa robe est ouverte sur la gorge, et sur son épaule droite on voit un bout de manteau; le tout se détachant sur un fond entièrement blanc. Pièce sans nom ni marque qui se trouve accolée à notre n° 1ᵉʳ dans l'œuvre de Greuze, au cabinet des estampes de la Bibliothèque impériale.

S. M. LANTARA.

Simon-Mathurin Lantara, peintre de paysages, naquit à Oncy, canton de Milly, département de Seine-et-Oise, en 1729, et mourut à Paris, à l'hôpital de la Charité, le 22 décembre 1778. Il était né artiste, et dès son enfance il dessinait des paysages sur toutes les murailles; enfin il reçut quelques leçons d'un peintre de Versailles qu'il surpassa bientôt, et de lui-même il devint un très-habile peintre de paysages. Ses tableaux, remarquables par la transparence des tons et la justesse des effets, lui attirèrent une grande réputation, et chacun aurait voulu posséder quelques-unes de ses productions; mais sa paresse et son insouciance l'empêchaient de travailler, et il passa sa vie dans un tel état de gêne et même d'indigence, qu'il finit par aller mourir à l'hôpital. Plusieurs graveurs ont reproduit quelques-uns de ses tableaux : lui-même a gravé à l'eau-forte une pièce en largeur que nous allons décrire, et qui est très-rare; elle est d'une si grande beauté d'effet et d'exécution, qu'on regrette qu'il n'en ait pas fait d'autres; c'est au moins la seule que nous ayons pu découvrir.

M. *Bellier de la Chavignerie* a publié, en 1852, une brochure sur *Lantara*; c'est lui aussi qui a pris soin de relever

son acte de décès, en marge duquel, dit-il, on lit ces vers :

> *Je suis le peintre Lantara*
> *La Foi me servit de livre*
> *L'Espérance me faisait vivre*
> *Et la Charité m'enterra.*

A gauche, au bord d'une rivière qui le mine en dessous, on voit un rocher dépouillé, rempli de fissures, et n'offrant vers la droite qu'un arbre mort et quelques buissons; sur la rive opposée, à droite, on aperçoit trois autres rochers sur des plans différents; et au milieu de l'eau, sur le devant, à 13 et 15 centimètres du bord, la cime d'un quartier de rocher qui s'est détaché du gros. Dans la marge à gauche, au-dessous du trait carré, on lit : *L. I. et Sc.*

Largeur : 262 millim. Hauteur : 208 millim., y compris 3 millim. de marge.

F. CASANOVA.

François Casanova, né à Londres, d'une famille italienne, selon quelques-uns en 1727, et selon d'autres en 1730, n'appartient, à bien prendre, ni à l'Italie ni à l'Angleterre, mais bien à la France, où il est venu jeune, et où ses succès lui valurent le titre d'académicien. Il reçut à Venise, sous la conduite de *Simonini*, les premiers éléments de son art; venu à Paris en 1755, il se mit sous la direction de *Charles Parrocel*, peintre de batailles, et, par suite de son travail et de l'étude qu'il fit des maîtres hollandais, il parvint à acquérir une grande réputation pour les tableaux de batailles et d'animaux. Il fut reçu à l'Académie en 1763, et son tableau de réception, fort admiré au salon, lui procura beaucoup de commandes. Il vendait ses tableaux fort cher; mais, prodigue et dépensant l'argent sans mesure, il finit par être accablé de dettes, si bien que, à bout de ressources, il accepta l'offre qui lui fut faite, par l'impératrice *Catherine II*, de peindre pour son palais ses conquêtes contre les Turcs. Pour exécuter cette entreprise il se rendit à Vienne, en Autriche, où il fut très-bien accueilli, et où il continua à être très-occupé; il mourut à Brühl, près de cette ville, en 1805. On a beaucoup gravé d'après ses tableaux, et lui-même a gravé quelques pièces à l'eau-forte, d'une

pointe hardie et pleine d'effet ; nous en connaissons six, parmi lesquelles notre n° 6, qu'il nous a laissé comme un monument de sa détresse, est un petit chef-d'œuvre.

OEUVRE

DE

F. CASAÑOVA.

PIÈCES EN HAUTEUR.

1. *Tambour russe à cheval.*

Coiffé d'un bonnet garni de fourrure, et tenant en main ses deux baguettes au-dessus de son tambour, il court de gauche à droite sur un cheval au galop en regardant en l'air du côté opposé. Sous les pas du cheval il n'y a qu'un bout de terrain, et le tout se détache sur un fond blanc au bas duquel on lit au milieu en gros caractères : *Casanova.*

Hauteur du cuivre : 133 *millim. Largeur :* 90 *millim.*

2. *Les trois Cuirassiers.*

Sur le devant, un cuirassier vu par le dos fait galoper son cheval vers la droite, se rapprochant de deux autres qu'on voit au second plan et qui courent en avant, l'un à gauche, l'autre à droite; à l'angle du bas de ce même côté, se trouve une grosse pierre de roche. Pièce en hauteur, sans nom ni marque et sans trait carré.

Hauteur du cuivre : 134 *millim. Largeur :* 82 *millim.*

Sur l'épreuve que nous possédons, on lit en écriture ancienne : *Sign. Cazanova fecit* 1753. 1.

3. Le Drapeau.

Un dragon russe, tenant un grand drapeau de la main gauche, et de l'autre une épée, s'avance vers la gauche, et terrasse un Turc renversé de ce dernier côté et se défendant, en avant d'un canon; à droite, on voit un grand aigle, le tout se détachant sur un ciel nébuleux. Dans la marge on lit : *Casanova f. p. L. n. année.* Pièce emblématique relative aux conquêtes de *Catherine II* sur les Turcs.

Hauteur : 202 millim., y compris 11 millim. de marge. Largeur : 141 millim.

PIÈCES EN LARGEUR.

4. Choc de cavalerie.

Derrière un monticule, au milieu de l'estampe, on voit un cuirassier courant au galop, vers la droite, et venant de recevoir un coup de feu d'un autre, qui l'a approché venant du fond; à gauche, sur le devant, on remarque un cheval mort, et son cavalier étendu à côté et vu en raccourci; dans le fond, à gauche et à droite, des cavaliers se battant; et sur le devant à droite, près d'un tronc d'arbre cassé, se trouve une petite élévation, sur la partie claire de laquelle on lit : F. CASANOVA INV.

Largeur : 203 millim. Hauteur : 144 millim. sans la marge.

5. L'Ane et le Drapeau.

Au milieu d'une campagne garnie seulement à

droite de quelques arbustes, on voit un âne marchant paisiblement vers la gauche et regardant de trois quarts; il porte sur le dos un grand drapeau orné de franges et de glands, et sur lequel est écrit diagonalement : *F. Casanova*. Pièce probablement satirique dont le fond est blanc.

Largeur du cuivre : **128** *millim. Hauteur :* **90** *millim.*

6. *Le Dîner du peintre Casanova.*

A droite, sous un hangar, on voit une marchande de friture assise devant un fourneau; elle vient de servir au peintre, debout devant elle et affamé, un morceau qu'il dévore et qu'il paye avec un tableau que la marchande tient à la main; derrière lui est son chien étique, en avant d'une palette et de quelques tableaux que l'artiste a tirés de sa voiture, qui se voit à gauche au second plan, et qui est attelée de deux chevaux mourants de faim; le cocher dévore, comme son maître, un morceau de viande. Sur un tableau à gauche, on lit : *Tableau à vendre*, et dans la marge l'inscription rapportée au titre.

(*Charmante pièce.*)

Largeur : **163** *millim. Hauteur :* **92** *millim., y compris* **10** *millim. de marge.*

J. F. AMAND.

Jacques-François Amand, peintre d'histoire, naquit à Paris en 1730. Il fut élève de *Pierre*, et obtint le grand prix de peinture en 1756. Il exposa comme agréé aux salons de 1765 et 1767, fut reçu de l'Académie le 26 septembre 1767, et mourut à Paris en 1769, le 7 mars. Son tableau de réception ne fut exposé qu'après sa mort la même année, il représentait : *Magon, frère d'Annibal, demandant de nouveaux secours au sénat de Carthage* (1). En 1765 il avait exposé onze tableaux et esquisses. Il peignait aussi les tableaux de genre et le paysage. *Chenu* et *Lebas* ont gravé d'après lui *l'Atelier du sieur Jadot, menuisier;* lui-même a gravé à l'eau-forte deux petits sujets d'intérieur en hauteur, et deux paysages en largeur, qui sont signalés par *Basan* et par *Benard* dans son *catalogue de Paignon-Dijonval;* nous ignorons si notre n° 3 est un de ces paysages, nous serions tenté de croire, d'après la signature qui ne porte que le nom propre du maître, que c'en est un troisième, *Benard* faisant précéder la signature des paysages qu'il cite, des initiales de ses prénoms, *sic J. F. Amand*. Dans tous les cas, c'est le

(1) Ce tableau est placé aujourd'hui au musée de Grenoble.

seul que nous puissions décrire, n'ayant pu parvenir à voir les autres, ce qui réduit à trois, quant à présent, la description des pièces de notre maître.

OEUVRE

de

J. F. AMAND.

1. La jeune Mère.

Assise sur un escabeau rustique, une jeune femme coiffée d'une marmotte et tournée vers la droite donne à manger à son enfant nu, posé sur ses genoux; à droite on voit son berceau; et à gauche, sur un tonneau, une casserole, une lampe et une marmite. A gauche, sous le trait carré, on lit : *Amand, inv et scu*, et dans la marge du haut à droite : *Page* 19. (*Jolie pièce.*)

Hauteur : 121 *millim.*, *y compris* 5 *millim. de marge. Largeur* : 77 *millim.*

On connaît deux états de cette pièce :

I. Avant les mots *page* 19. (*Rare.*)

II. Avec ces mots, c'est celui décrit; cette pagination se rapporte à celle du dictionnaire de Basan, tome Ier, 2e édition, cette estampe ayant été mise au nombre des 50 qui ornaient cette édition au gré des amateurs.

2. La Leçon interrompue.

Coiffé d'un bonnet et assis sur un tonneau, à côté d'un bahut à droite, sur lequel il appuie son bras gauche, un vieillard à barbe, les lunettes sur le nez,

vient de s'endormir en donnant une leçon de lecture à un jeune enfant debout à côté de lui, et ayant une chemise par trop écourtée; on voit dans le fond, à gauche, une cheminée avec du feu, et sur le devant, du même côté, un chaudron et une bouteille. Sous le trait carré, à gauche, on lit : *Amand inv et scu.*

Hauteur : 120 millim., y compris 4 millim. de marge. Largeur : 76 millim.

3. *Les bons Avis, paysage en largeur.*

Assis à terre vers le milieu de l'estampe, et tourné vers la gauche, un homme tête nue, les yeux fermés et semblant faire de la main une indication, paraît donner des avis à sa jeune fille, assise à sa droite, et qui l'écoute avec attention, tandis que son petit frère vient la caresser; derrière eux, on voit un pan de mur et un grand arbre, et sur le second plan, à gauche, une ferme avec un gros colombier en avant de quelques arbres. A gauche, sous le trait carré, dans la marge restée blanche, on lit : *Amand del et scul.*

Largeur : 297 millim. Hauteur : 231 millim., y compris 13 millim. de marge.

E. P. A. GOIS.

Étienne-Pierre-Adrien Gois naquit à Paris le 1er janvier 1731. Il travailla d'abord dans l'atelier de *Jeaurat*, peintre d'histoire; mais se sentant plus d'inclination pour la sculpture, il devint élève de *Michel-Ange Sloodtz*, célèbre statuaire. En 1759, il remporta le grand prix de sculpture, et, après son retour de Rome, il fut reçu à l'Académie en 1770, sur la présentation de sa statue d'*Aréthée pleurant ses abeilles*; six ans après, il fut nommé professeur, fonction qu'il conserva jusqu'à la révolution de 1793, et dans laquelle il rentra jusqu'à sa mort, après le retour de l'ordre en France. Il fut nommé aussi membre de plusieurs sociétés d'arts, de sciences et de lettres.

On lui doit comme sculpteur un grand nombre de travaux estimés, et comme graveur à l'eau-forte quelques pièces remarquables, tant pour la grande ordonnance de composition que sous le rapport du style et de l'exécution: nous allons en décrire seize qui font partie de notre collection; le cabinet des estampes de la bibliothèque n'en possède aucune.

Gois mourut à Paris très-âgé, en 1823. Il laissa un fils, *Edme-Étienne-François Gois*, digne héritier de ses talents.

OEUVRE

DE

E. P. A. GOIS.

SUJETS D'HISTOIRE.

1—4. Suite de quatre sujets en hauteur tirés de la Bible, sans titre ; sous le trait carré, à gauche, on lit seulement : *Gois inv. et sculp.*

Hauteur sans la marge : 194, 197, 202 *millim. Largeur* : 129 *millim.*

1. *Moïse sauvé des eaux.*

(1) La fille de Pharaon, debout au milieu de l'estampe, tend les bras au petit Moïse, qu'une jeune fille dans l'eau, à droite, vient de retirer de son berceau et qu'elle lui présente ; une autre, un genou en terre sur le devant, à gauche, lui tend aussi les bras ; dans le fond, du même côté, on voit deux bouts de colonnes sur une même base, et à droite, une pyramide au delà d'un *aqueduc*.

2. *La Fille de Jephté.*

(2) Derrière un autel qu'on voit à droite, Jephté, les bras élevés vers le ciel, fait à Dieu le sacrifice de sa fille, qui s'avance venant de la gauche, ornée de guirlandes de fleurs, la tête baissée et les mains jointes ; elle est suivie de ses compagnes ; au bas de

l'estrade, à gauche, on voit deux jeunes lévites portant une aiguière et une coupe, et à droite une femme debout pleurant et s'appuyant sur sa jeune fille qui veut l'embrasser.

3. *Retour de Tobie chez son père.*

(3) Assis sur un siége de bois à droite, le vieillard aveugle étend les bras sur son fils prosterné à ses pieds, et derrière lequel on voit à gauche l'ange conducteur. Au second plan, la mère du jeune Tobie tend les bras, et trois autres personnes témoignent leur joie. A droite, sur le devant, le petit chien vient caresser son vieux maître.

4. *Tobie rend la vue à son père.*

(4) Debout au milieu de l'estampe, et suivi de l'ange qui le regarde, Tobie tient de la main gauche la coupe qui contient le fiel du poisson, et de la droite en frotte les yeux de son père, assis les mains jointes sur un siége à gauche ; sa mère, debout derrière le vieillard, joint les mains et attend avec bonheur le résultat du remède ; le mur du fond est percé de deux arcades donnant sur la campagne.

Deux petites pièces en largeur tirées de l'histoire de Moïse.

5. *Le Frappement du rocher.*

(1) Moïse, au milieu de l'estampe, ayant derrière lui son frère Aaron, vient de frapper le rocher, et

montre de sa baguette aux Hébreux la source qui va les désaltérer ; on voit sur le bord, à gauche, une femme un genou en terre, ayant son enfant nu debout devant elle ; et dans le fond, à droite, une grande multitude qui paraît armée. Dans la marge, sous le trait carré à gauche, on lit : *Gois scul. Del.*

Largeur : 155 millim. Hauteur : 92 millim., y compris 15 millim. de marge.

6. *Le Veau d'or renversé.*

(2) Debout, à gauche, sa baguette à la main droite, Moïse donne l'ordre aux Hébreux de détruire la statue du Veau d'or, placée sur un piédestal qui occupe le milieu de l'estampe ; déjà elle est en partie soulevée par les efforts d'hommes à moitié nus qu'on voit à droite. Sous le trait carré, à gauche, on lit : *Gois inv. et Scul.* (1).

Largeur : 152 millim. Hauteur : 90 millim., y compris 14 millim. de marge.

7. *Prise de Jérusalem par Nabuchodonosor.*

Sédécias, roi des Juifs, après s'être échappé de Jérusalem et avoir été poursuivi, est ramené chargé de chaînes devant le vainqueur, qui fait tuer devant lui ses deux fils ; l'aîné, renversé à terre à gauche, aux pieds de son père, va être poignardé par un soldat, et le plus jeune, garrotté, regarde sa mère avec effroi. A droite, derrière Nabuchodonosor assis sur

(1) Cette eau-forte est d'après un dessin que Gois exposa en 1779

un siége et entouré par ses officiers, on voit un homme portant le chandelier d'or à sept branches enlevé du Temple.

Grande pièce en travers sans nom d'artiste et sans titre, et qui est très-rare.

Largeur : 421 *millim. Hauteur sans la marge* : 286 *millim.*

8. *Arrêt rendu par Cambyse.*

Cambyse, roi de Perse, ayant été informé que l'un de ses juges royaux s'était laissé corrompre par des présents, le condamna à mort et fit étendre sa peau sur le tribunal où il siégeait; on voit ici, à gauche de l'estampe, le prince assis sur son tribunal dans la salle d'un riche palais et rendant son arrêt; ses conseillers sont assis à sa droite et à sa gauche; au milieu, en avant d'une table couverte d'un tapis, un magistrat debout paraît lire la sentence, tandis qu'à sa gauche un autre personnage, assis, écrit quelque chose; à droite, au pied du tribunal, le juge prévaricateur, agenouillé, est livré aux bourreaux, qui l'attachent pour l'emmener au supplice. Toute cette scène est animée par un grand nombre de spectateurs, dont quelques-uns à gauche, en avant, sont repoussés par un soldat à demi nu, tenant une lance levée à la main.

Belle composition qui ne porte ni nom ni titre, et faite probablement d'après un grand dessin que Gois exposa au salon de 1779. Cette estampe est de la plus grande rareté.

Largeur : 595 *millim. Hauteur non compris la marge* : 386 *millim.*

9. *Bas-relief représentant le Serment des nobles devant la chambre des comptes* (1).

A gauche, au milieu des conseillers assis et en robes, on voit le président de la cour sur un siége plus élevé, la tête couverte et tenant ouvert sur sa poitrine le livre des *Évangiles*, sur lequel prêtent serment un évêque, un grand seigneur et un magistrat, tous trois debout à droite et tournés vers la cour, devant laquelle un secrétaire, assis à une table couverte d'un tapis, enregistre le serment; derrière les trois personnages, se trouvent les personnes qui les ont accompagnés; et dans le fond on aperçoit des militaires qui empêchent la foule d'avancer.

A gauche, sous le trait carré, on lit : *Gois sculp. anno* 1788.

Grande eau-forte en largeur et très-rare, qui, nous le croyons, n'a pas été terminée. Au milieu d'une très-large marge destinée probablement à recevoir l'explication du sujet, on voit un écusson armorié.

Largeur : 523 *millim. Hauteur* : 328 *millim.*, *y compris* 75 *millim. de marge.*

(1) Nous n'avons pu trouver cette eau-forte avec son titre, qui, sans doute, nous en aurait expliqué le sujet; mais nous pensons qu'elle pourrait bien être la reproduction d'un bas-relief de Gois, dont parle *Gabet* dans son dictionnaire des artistes, à la fin de l'énumération des œuvres de notre maître, et dont il donne le sujet, que nous copions pour notre titre.

ALLÉGORIE ET GENRE.

10. *Allégorie, dont le titre placé dans la marge est l'explication, en voici le texte :*

« Cette Estampe Représente la Vérité qui d'une
« main tient le Livre des Lois — ouvert, soutenu
« par le Génie de la Sagesse, de l'autre main lève
« le Glaive de la Justice, pour frapper et terrasser
« la Fourberie, qui, à l'aspect de la Lumière, — se
« couvre du voile de l'obscurité, pour cacher sa mau-
« vaise foy; au côté gauche l'innocence prosternée
« aux pieds de la Justice, la suplie d'exercer — sa
« sévérité envers les méchants ; la Justice éclairée
« lui montre sa juste — Balance, et sa main élevée
« vers le Ciel lui témoigne qu'elle ne connoit qu'un
« Dieu, un Roy et des Loix. »

A gauche, au-dessous du trait carré, on lit : *Gois inv. et fecit.*

Hauteur : 200 *millim.,* y *compris* 44 *millim. de marge. Largeur :* 115 *millim.*

11. *L'Avare pensif.*

Assis à droite dans un fauteuil de bois, sur le bras duquel il appuie sa main gauche, un vieillard à barbe, vêtu d'une grosse robe avec collet garni de fourrures, veille à la garde de son trésor qu'on voit dans l'angle du bas, en dessous de son bâton appuyé contre le mur; derrière lui, sur une table grossière, on voit

un sablier et un grand livre ouvert. A gauche, sous le trait carré, on lit : *Gois inv. et sculp.*

Nota. L'épreuve que nous possédons étant privée de marge, nous ignorons s'il y a un titre.

<small>Hauteur : 176 millim., mesurée sans la marge. Largeur : 12 millim.</small>

12. *La même estampe en contre-partie.*

Elle diffère de l'autre en ce que tout ce qui y est indiqué comme à droite est ici à gauche ; de plus, la malle qui contient le trésor est plus grande et renferme des sacs d'argent, au lieu d'écus mis à même, qu'on voit dans l'autre. L'épaisseur du mur de la fenêtre est de 20 millim. au lieu de 13 que l'autre porte ; enfin l'effet général est beaucoup plus satisfaisant. A gauche, sous le trait carré, on lit : *Gois inv et fe.*, et au milieu de la marge : L'AVARE PENSIF.

<small>Hauteur : 204 millim., y compris 23 millim. de marge. Largeur : 123 millim.</small>

13–16 MONUMENT A LA GLOIRE DE LOUIS XVI, EN QUATRE PLANCHES.

13. *Le Monument vu de face.*

(1) Sur un double socle carré s'élève un piédestal de forme ronde, décoré, tout autour, d'un bas-relief représentant des danses, et en avant duquel sont placées des statues debout sur des trophées ; celle du milieu, sur la 1^{re} planche, représente *la Paix* tenant

d'une main une branche d'olivier et de l'autre une torche renversée. Ce piédestal est surmonté d'un dé carré orné d'un bas-relief représentant Louis XVI recevant les hommages de ses sujets, et sur lequel est placée la statue du monarque vu de face, en manteau royal, et ayant à la main la constitution ; il est couronné par la France tenant un sceptre ; sur le second socle, au-dessus des marches, on lit l'inscription suivante en quatre lignes : LOUIS XVI—PÈRE DES FRANÇAIS. —RESTAURATEUR DE LA— LIBERTÉ. Le tout se détache sur un fond blanc entouré d'un trait carré, sous lequel on lit à gauche dans la marge restée blanche : *Gois inv. et sculp.*

Hauteur de l'estampe : 258 *millim.*, *y compris* 18 *millim. de marge. Largeur :* 155 *millim.*

14. *Le même monument vu du côté gauche.*

(2) Dans cette 2ᵉ planche le roi est vu de profil regardant à gauche ; le bas-relief rond représente Mercure indiquant à la France ce qu'elle doit faire pour le commerce ; et la statue du milieu est celle de *Mars*, tenant d'une main une épée nue et se couvrant de son bouclier. Le monument, comme dans l'estampe précédente et dans les suivantes, se détache sur un fond blanc, et le nom du maître est à la même place dans les quatre planches.

Hauteur : 260 *millim.*, *y compris* 20 *millim. de marge. Largeur :* 155 *millim.*

15. *Le même monument vu du côté droit.*

(3) Ici le roi est tourné vers la droite ; le bas-relief représente la Renommée couronnant deux femmes qui avec une troisième entourent un autel ; et la statue du bas, au milieu, est *la Justice* tenant un livre et un sceptre.

Hauteur : 260 millim., dont 22 millim. de marge. Largeur : 152 millim.

16. *Le Monument vu par derrière.*

(4) La figure du roi et celle de la France sont vues par le dos ; le bas-relief représente la France debout et la Liberté assise ; et la statue du milieu, *la Force*, appuyée sur une massue.

Hauteur : 258 millim., dont 20 millim. de marge. Largeur : 154 millim.

JEAN-BERNARD RESTOUT LE FILS,

Il était fils de *Jean Restout*, neveu de *Jouvenet*, et par sa mère il était petit-fils et neveu des *Hallé;* il naquit le 23 février 1732, et travailla sous la direction de son père. En 1758, il gagna le 1^{er} prix de Rome, et s'y rendit pour y étudier les grands maîtres; à son retour, il fut admis comme agréé à l'Académie sur son tableau d'*Anacréon*, qu'il avait peint à Rome, et qui a été gravé par *Asselin*. En 1769, il présenta son tableau de *Jupiter et Mercure à la table de Philémon et Baucis* (1), et fut reçu académicien. Enfin il fut nommé professeur, après l'exposition, en 1771, de son grand tableau de *la Présentation au Temple*. Depuis cette époque, il ne produisit que très-peu de tableaux, par suite d'une querelle avec l'Académie. En 1789, il adopta les idées de la révolution, se lança dans les assemblées du peuple, et finit par être mis en prison au moment de la chute de *Roland*, qui l'avait protégé; il en sortit à la mort de *Robespierre*, le 9 thermidor an II (1794); mais, par suite des souffrances qu'il avait endurées, il attrapa une hernie et en mourut subitement, le 30 messidor an IV (1796), âgé de 64 ans.

(1) Ce tableau se voit au musée de Tours.

Nous lui devons, comme graveur à l'eau-forte, les cinq pièces que nous allons décrire. Les deux dernières ne portent pas de noms d'artistes, et nous les connaissions depuis longtemps sans savoir quel en était l'auteur. Deux épreuves qui se trouvent dans la collection de *M. Defer* nous ont mis sur la voie; on lit sur chacune d'elles en écriture ancienne, qui est celle du maître :

Restout le fils inv et sculp.

Un autre document aussi authentique ne nous a plus laissé de doute; les planches de ces deux dernières pièces se conservent avec celles de nos n°ˢ 2 et 3 dans la famille *Hallé*, alliée de la famille *Restout*.

OEUVRE

DE

JEAN-BERNARD RESTOUT LE FILS.

1. *Saint Bruno.*

Dans une caverne dont l'entrée est à gauche, *saint Bruno* à genoux, les bras croisés sur les épaules, prie avec ferveur devant un crucifix posé à terre devant lui, et appuyé sur une pierre se trouvant à droite de l'estampe ; derrière, on voit un grand livre ouvert appuyé sur une autre pierre, sur laquelle sont posés un sablier, un livre et une tête de mort. A gauche, sur le rocher, en avant du lointain, on lit non sans peine, dans les travaux, *Restout — filus pint et sculp — Romæ*, et dans la marge, en trois signes : *Rmo P. D. Andreæ le Masson Romanæ cartusiæ Priori. totius que ordinis Procuratori Generali, venerator virtutum dicat, offert, ac consecrat, anno salutis MDCCLXIV Restout filius Romæ in Regia Francia Academia Alumnos.* (*Très-belle pièce en largeur.*)

Largeur : 279 millim. Hauteur : 255 millim., y compris 21 millim. de marge (1).

2. *La Femme au turban.*

Vue en buste, la tête coiffée d'un turban asiatique

(1) Le tableau original de cette eau-forte fait partie du musée du Louvre.

orné de plumes, une espèce de courtisane, la gorge à moitié découverte et ornée d'une double chaîne, lève la tête vers la gauche en regardant en l'air de face; derrière elle on voit la tête d'un homme en cheveux, qui appuie la main sur son épaule nue; dans la marge à gauche, on lit : *Restout fil. Ro, 1764.*

Hauteur : 135 millim., y compris 5 millim. de marge. *Largeur* : 87 millim.

3. *Le Turc et le Vieillard.*

Tourné de gauche à droite et regardant de ce dernier côté, le Turc est coiffé du turban et porte au cou une médaille suspendue à une chaîne; derrière lui est un vieillard à barbe, vu de profil, et regardant en bas, aussi vers la droite. De ce côté, on lit dans la marge : *Restout sculp 1764.*

Hauteur : 134 millim., y compris 4 millim. de marge. *Largeur* : 88 millim.

4. *Pièce allégorique relative à l'avènement de Louis XVI au trône.*

Au milieu de l'estampe, Minerve, sur un nuage, foudroie les ministres incapables dans l'abîme où ils voulaient entraîner la France, figurée par un globe fleurdelisé que des Génies s'efforcent de retenir au bord du précipice; dans le ciel apparaît un nouveau lis répandant la lumière sur tout ce qui l'environne; à gauche, on voit le jeune monarque faisant monter

la Justice sur son trône, et à droite deux pyramides sont élevées à la mémoire du Dauphin son père, et de Louis XV. Dans le lointain, on aperçoit le peuple se livrant à la joie, et un feu d'artifice.

Au milieu de la marge, on lit :

LA FRANCE SAUVÉE

Pièce en largeur sans aucun nom d'artiste (1).

Largeur : 290 *millim.* *Hauteur :* 213 *millim.*, y compris 8 *millim. de marge.*

5. *Le Retour du Parlement, pièce allégorique.*

Le roi Louis XVI, debout, ayant ses habits royaux et le sceptre à la main gauche, est appuyé sur un piédestal, et de sa main droite relève la Justice ; une Renommée dans les airs publie ce bienfait. A gauche de l'estampe, on aperçoit la sainte Chapelle, au fond le palais, et à droite la salle des Pas-Perdus. Dans la marge, on lit :

LE RETOUR DU PARLEMENT.

Louis XVI, appuyé sur sa vertu, relève la Justice, qui ramène la Félicité publique.

Pièce en largeur sans nom d'auteur.

Largeur : 289 *millim.* *Hauteur :* 215 *millim.*, y compris 16 *millim. de marge.*

(1) Il existe une copie ou répétition de la planche précédente avec quelques légers changements, et dans la marge de laquelle, au lieu des mots : *La france sauvée* on lit sous le trait carré :

LA S. BARTELEMY DE MDCC LXXIV

Largeur : 287 *millim. Hauteur :* 210 *millim.*, y compris 5 *millim. de marge.*

HONORÉ FRAGONARD.

Jean-Honoré Fragonard naquit à Grasse, en Provence, en 1732. Venu jeune à Paris et entraîné par son goût pour la peinture, il suivit les écoles de dessin et devint élève de *Boucher*; mais, guidé par d'heureuses dispositions, il se forma un genre à lui; bientôt, en 1752, il remporta le grand prix de peinture, et partit pour l'Italie, où il étudia les grands maîtres coloristes, et particulièrement les Vénitiens. De retour à Paris, il fut reçu agréé à l'Académie, en 1765, sur son tableau de *Corésus et Callirrhoé*, qui eut un grand succès et qui fut gravé par *Danzel*. Plus tard, il peignit une *Visitation*; mais ensuite il abandonna les grands tableaux d'histoire pour se livrer au genre gracieux et érotique; il fit quantité de petits tableaux et de dessins charmants, qui eurent un immense succès, tant à cause du charme de leur exécution que par suite de la légèreté des mœurs de cette époque. Éminemment coloriste, on voit qu'il s'était nourri des productions des maîtres de la couleur, dans l'histoire, le genre, le paysage et le portrait; à ce point que souvent on prendrait ses imitations pour les originaux. Il dessina et peignit dans tous les genres: tantôt c'était avec une fougue d'exécution surprenante, tantôt avec une transparence et

une suavité de ton merveilleuses; toujours avec une grâce et une sûreté de dessin remarquables. Aussi ne peut-on bien le connaitre et l'apprécier à sa juste valeur que lorsqu'on a vu un grand nombre de ses productions, tant en dessins qu'en tableaux.

Fragonard s'est aussi exercé dans la gravure à l'eau-forte, et nous devons à sa pointe extrêmement spirituelle les vingt-quatre pièces que nous allons décrire, et qui, comme tout ce qu'il a fait, sont très-recherchées des amateurs.

La révolution de 1793 vint le surprendre au milieu de ses plus grands succès; et, en égorgeant ou exilant ses admirateurs et ses protecteurs, elle le laissa sans acheteurs; si bien que, ne trouvant plus à placer ses productions, il épuisa toutes ses économies, et mourut en 1806, dans un grand état de gêne.

Son fils et son petit-fils ont suivi aussi la carrière des arts.

OEUVRE

DE

HONORÉ FRAGONARD.

PIÈCES D'APRÈS SES COMPOSITIONS.

1. *Les Traitants.*

Un homme, debout à gauche, vu de profil, ayant un costume de voyageur faiseur d'affaires, et accompagné d'un autre homme, vu aussi de profil, mais dans l'ombre, vient trouver un vieux banquier à barbe enveloppé d'un large vêtement et assis derrière une table à droite, sur laquelle on voit un sac d'écus et quelques pièces; ils ont l'air de discuter sur une affaire d'argent.

Pièce faite de peu et non terminée.

Au milieu du bas, au-dessous du trait carré, on lit: *Fragonard* 1778.

Hauteur sans la marge : **232** *millim. Largeur* : **175** *millim.*

2. *L'Armoire.*

Au milieu de l'estampe, un homme armé d'un gros bâton, et sa femme le poing sur la hanche, s'avancent, dans l'attitude de la colère, vers une armoire dans laquelle ils viennent de découvrir le séducteur de leur fille; l'air piteux, il cherche à en sortir, mais il craint la bastonnade; à gauche, on voit la

jeune fille pleurant; et à droite, une troupe de jeunes enfants regardant la scène avec curiosité. A gauche, sous le trait carré, on lit :

Fragonard 1778 sculp. invenit, et à droite : *A Paris chez Naudet M. d'Etampes Port au Bled*, et au milieu de la marge : **L'ARMOIRE**.

Très-belle pièce en largeur.

Largeur : 465 millim. Hauteur : 393 millim., dont 5 millim. de marge.

On connaît trois états de cette planche :
I. Avant toute lettre. (*Très-rare.*)
II. Avant l'adresse de Naudet. (*Rare.*)
III. Avec cette adresse, c'est celui décrit.

3. *Intérieur.*

Une jeune femme assise à gauche, ayant son enfant devant elle près d'un vase, s'entretient avec une autre placée derrière un petit mur à droite; au-dessus on voit un homme debout coiffé d'un bonnet, et à droite un jeune homme et un vieillard à barbe vu de profil.

Jolie pièce sans nom ni titre.

Hauteur sans la marge : 232 millim. Largeur : 173 millim.

4. *Le Parc.*

En avant d'une terrasse surmontée d'une balustrade et de deux statues, et ombragée par de grands arbres, on voit une figure de femme assise, placée sur un large piédestal, sur lequel on lit : *Fragonard;*

de chaque côté, sur le devant, règne une première balustrade laissant une ouverture, sur les marches de laquelle un homme assis s'entretient avec une femme debout. Pièce en largeur sans titre.

Largeur : 140 millim. Hauteur : 108 millim., y compris 5 millim. de marge.

Il existe une imitation de cette pièce avec quelques différences ; elle est sans nom d'auteur et est gravée dans la manière du maître, mais d'une pointe trop timide pour qu'elle puisse lui être attribuée. Elle en diffère par la suppression de la statue assise au milieu et par l'addition, à gauche, d'un vieux saule, et, à droite, d'un grand arbre ayant quelques branches mortes ; d'ailleurs, elle porte en largeur 151 millim. au lieu de 140 millim.

5. *Les deux Femmes à cheval.*

Deux femmes, montées sur un cheval, se dirigent à droite vers un ruisseau bordé de roseaux. Une troisième femme vue par le dos et entièrement dans l'ombre semble sortir du même ruisseau en gravissant un petit tertre qui se trouve à gauche.

Dans un petit clair, au bas de la droite, on lit : *Frago...*

Largeur : 130 millim. Hauteur : 88 millim, y compris 4 millim. de marge.

6.—9. *Quatre Bacchanales.*

6.

(1) Deux satyres, à genoux, font sauter par des-

sus leurs bras croisés une jeune fille nue; bas-relief ovale sur un fond d'herbage formant une planche carrée; à droite sont des roseaux, et à gauche d'autres plantes, avec deux cochons d'Inde dans le haut.

Au milieu du bas, on lit : *frago.*

Largeur : 200 millim. Hauteur : 134 millim.

7.

(2) Satyre portant une jeune femme sur son dos, et s'appuyant sur un jeune homme marchant devant lui vers la droite. Ovale comme le précédent, se détachant sur des feuillages. Au milieu du bas, on lit : *frago.*

Même grandeur.

8.

(3) A gauche un satyre, accroupi, présente une petite fille nue à un petit satyre que tient sur son genou une jeune femme nue. Bas-relief carré, se détachant sur un fond d'herbages; à droite, au milieu de roseaux, on voit une grosse musette; et au bas de la gauche, on lit : **FRAGO**.

Largeur : 203 millim. Hauteur : 134 millim.

9.

(4) Une jeune femme, précédée d'un petit satyre, marche en dansant et en jouant du sistre, devant un satyre dansant également et portant dans ses bras

deux petits enfants. Bas-relief carré se détachant sur des herbages, au devant desquels, à gauche, on voit un vase orné d'une tête de satyre, et, derrière, un thyrse appuyé sur un petit mur. Au-dessous, dans l'angle du bas, on lit : *Frago.*

Largeur : 202 *millim. Hauteur :* 136 *millim.*

10. *Franklin.*

FRANKLIN, assis sur des nuages, est représenté, tout à la fois, opposant d'une main l'égide de Minerve à la foudre qu'il a su maîtriser par des conducteurs, et de l'autre ordonnant à Mars de combattre l'avarice et la tyrannie ; tandis que l'Amérique, noblement appuyée sur lui et tenant un faisceau, symbole des Provinces-Unies, contemple avec tranquillité ses ennemis terrassés.

Grande pièce en hauteur imitant un dessin au bistre, et ne portant pas les noms de l'artiste (1) ; au-dessous du trait carré, on lit :

ERIPUIT CŒLO FULMEN SCEPTRUMQUE TIRANNIS ; et au-dessous, en gros caractères penchés : *AU GÉNIE DE FRANKLIN.*

Hauteur : 533 *millim., dont* 54 *millim. de marge. Largeur :* 373 *millim.*

On connaît deux états de cette planche :

I. Avant la lettre.

II. Avec la lettre, c'est celui décrit.

(1) Basan attribue la gravure de cette pièce à mademoiselle Gérard. Comme Bénard, nous la croyons plutôt de notre maître.

PIÈCES D'APRÈS DIFFÉRENTS MAITRES.

PLANCHES EN LARGEUR.

11. La Circoncision, d'après Tintoret.

Derrière une table, couverte d'un tapis, placée à droite, et sur laquelle s'appuie la sainte Vierge, le grand prêtre, assis, tient sur ses bras l'enfant Jésus; deux assistants revêtus de tuniques relèvent son manteau, et derrière eux un troisième s'appuie sur un bâton d'or surmonté d'une statuette. Sur la partie claire de la marche, à gauche, on lit : *frago*.

Largeur : 129 millim. Hauteur : 86 millim. sans la marge.

12. Les Disciples d'Emmaüs.

Les deux disciples, encore à table à droite, adorent leur divin maître, qui vient de disparaître de devant leurs yeux; à gauche, un domestique ramasse un plat, et, derrière lui, une femme emporte sur sa tête, dans une corbeille, la desserte de la table; composition de cinq figures en largeur. Sur le haut du mur du fond, à droite de la lampe, on lit : *Sébast. Rizzi; Eglise du Corpus Domini à Venize. frago sc.*

Largeur : 138 millim. Hauteur : 93 millim., y compris 3 millim. de marge.

13. Deux Prophètes.

Assis sur des nuages, ils conversent entre eux; le

premier, tourné à gauche, s'appuie sur une grande tablette, tournant la tête vers le second, qui le regarde, et dont le corps est dirigé vers la droite. Sur une partie de cercle, au-dessous, du même côté, on lit : *frago 1734 février ;* et à gauche, sous le trait carré : *annibal Carache coupole de la Cathédrale de Plaisance.*

Largeur : 130 millim. *Hauteur :* 91 millim., y compris 4 millim. de marge.

14. *Un Ange tenant une palme et une couronne.*

Sur une partie du cercle, un ange debout, les ailes déployées, tient une palme de la main gauche et dépose, de l'autre, une couronne sur la tête d'un martyr assis et tourné vers la gauche; un autre dirigé vers la droite tient une palme à la main; sur le cercle à droite, on lit : *frago sc.,* et à gauche, sous le trait carré, *annibal Carrache Coupole de la Cathédrale de Plaisance.*

Largeur : 129 millim. *Hauteur :* 86 millim., dont 4 de marge.

PLANCHES EN HAUTEUR.

15. *Agar consolé par un ange.*

Assise à droite, *Agar* montre son enfant couché devant elle à gauche, à l'ange planant au-dessus d'elle, et qui lui montre la source où elle pourra le désaltérer.

A gauche, sous le trait carré, on lit : *Bénedeto à Venise*, et à droite *Fragonard sculpsit*. (*Jolie pièce.*)

Hauteur : 113 millim., dont 5 millim. de marge. Largeur : 77 millim.

16. *Pièce emblématique, dite la Conception de la sainte Vierge.*

Cette dénomination nous paraît fort hasardée; alors, dans cette hypothèse, la jeune fille ayant le haut du corps à moitié nu et qui est assise sur une pierre à droite serait la sainte Vierge; l'ange dont la tête est entourée d'une auréole serait le divin Sauveur venant s'incarner en elle par l'opération de l'Esprit saint qu'on voit planant dans le haut de la gauche sous la figure d'une colombe, et le petit ange dans le bas à gauche serait l'ange Gabriel; pièce sans titre ni signature.

Hauteur : 134 millim., y compris 7 millim. de marge. Largeur : 69 millim.

17. *L'Institution de l'Eucharistie.*

Derrière un de ses apôtres prosterné, Jésus, debout à gauche sur une estrade de deux marches, tient dans ses doigts la sainte hostie qu'un autre de ses apôtres, à genoux devant lui, s'apprête à recevoir; deux autres, à droite, les mains jointes, s'avancent derrière lui; dans le haut à gauche, on voit deux petits anges, et en bas du même côté, on lit au-des-

sus du trait carré : *Peint par Rici, Eglise de Corpus Domini*, et plus loin à droite : *frago del et sculp.*

Hauteur : 118 millim., y compris 5 millim. de marge. *Largeur* : 87 millim.

18. *Les Disciples au tombeau.*

L'un d'eux est déjà descendu dans le sépulcre, et l'autre, derrière la pierre à gauche, témoigne de son étonnement de ne plus y trouver son divin maître, tandis que Madeleine, au-dessus d'eux, regarde avec attention la place où il avait été mis; dans le haut, un ange se dirigeant vers la droite publie la Résurrection du Sauveur.

A gauche, sur le bord supérieur de la pierre du sépulcre, on lit : *Eglise S^t Roch à Venise Tintoret*; et plus loin, dans la partie inférieure, *frago sculp. 1764.*

Hauteur : 134 millim., y compris 6 millim. de marge. *Largeur* : 87 millim.

19. *Saint Marc.*

Sur les nuages, l'évangéliste, inspiré du Ciel, s'apprête à écrire dans son livre, que tient un petit ange agenouillé à gauche ; quatre autres anges l'entourent ; et dans le bas à droite, on voit son Lion dont on n'aperçoit que la tête. On lit au bas, sur le trait carré à gauche : *lanfranc aux s^{ts} Apôtres à Naples*, et à droite : *frago.*

Hauteur : 109 millim. sans la marge. *Largeur* : 80 millim.

On connaît deux états de cette planche :

I. Le fond est blanc; la planche n'est pas diminuée du bas et porte 124 *millim.*, *y compris* 8 *millim. de marge.*

II. Il est ombré, c'est celui décrit.

20. Saint Luc.

Vu de face assis sur un nuage et la tête appuyée sur sa main, le saint regarde à droite dans un livre que lui présente un petit ange accompagné de deux autres qui se voient au-dessus de lui. En avant, un grand ange sans ailes soutient saint Luc, qui s'appuie sur le portrait qu'il a fait de la sainte Vierge, et derrière lequel est un cinquième ange tenant sa palette et trois pinceaux. Sous le trait carré, à gauche, on lit : *lanfranc à naple aux s[t] apotre*

Hauteur sans la marge : 110 *millim. Largeur :* 80 *millim.*

21. Saint Jérôme.

Saint Jérôme, ayant son Lion couché sous ses jambes, est assis sur un tertre au milieu de l'estampe et tourné vers la droite; il relève la tête pour regarder le Ciel qu'un ange debout devant lui paraît l'engager à contempler. Dans le haut, sur les nuages à gauche, un ange tient un livre ouvert dans lequel lit un enfant.

Estampe sans nom ni titre, d'après *Géov. Lys.* église St *Nicolas à Venise.*

Hauteur : 160 *millim.*, *y compris* 7 *millim. de marge. Largeur :* 105 *millim.*

On connaît deux états de cette planche :
I. Avant le n° 8.
II. Avec ledit numéro.

22. Les deux Femmes sur les nues.

Une femme au-dessus d'un nuage paraît s'élever vers le ciel et recevoir les adieux d'une autre presque nue qui semble vouloir la suivre ; à gauche, sous le trait carré, on lit : *Cav. libris, palais Ressonico à Venise.*

Hauteur : 163 *millim.*, *y compris* 12 *millim. de marge. Largeur :* 105 *millim.*

On connaît deux états de cette planche :
I Avant le numéro. C'est celui décrit.
II. Avec le n° 5 au bas.

23. Antoine et Cléopâtre à table.

La reine, assise à gauche et tenant à la main le verre dans lequel elle va faire dissoudre la perle d'une de ses boucles d'oreilles, lève la tête pour contempler un groupe de deux amants qu'on aperçoit sur un nuage ; Antoine est assis à droite, dans l'attente, ainsi que tous les spectateurs, de ce qu'elle va faire. Au milieu, on voit par le dos un nain montant deux degrés.

Pièce sans nom ni titre, d'après *Tiepolo palais Lobbia à Venise.*

Hauteur : 160 *millim.*, *y compris* 10 *millim. de marge. Largeur :* 107 *millim.*

On connaît deux états de cette pièce :
I. Avant le n° 6 à la droite du bas.
II. Avec ce numéro.

24. *Guerrier devant un tribunal.*

Le casque en tête, debout à gauche, il tient son manteau qu'il montre à ses juges en plaidant sa cause ; les magistrats sont assis sur une estrade à droite, au nombre de cinq ; du même côté, sur le devant, on voit un soldat accroupi appuyé sur son bouclier. A gauche, sous le trait carré, on lit : *Tiepolo Palais Delphino Venise*, et à droite, *frago*.

Hauteur : 160 *millim.*, y compris 6 *millim. de marge. Largeur* : 101 *millim.*

On connaît deux états de cette planche :
I. Avant le numéro.
II. Avec le numéro.

HUBERT ROBERT.

Ce célèbre paysagiste naquit à Paris en 1733, et fit d'excellentes études au collége de Navarre ; ses parents le destinaient à l'état ecclésiastique, mais ayant eu dès l'enfance un goût prononcé pour la peinture, et s'y étant exercé malgré la contrainte où il vivait, lorsqu'il s'agit de prendre un parti, il déclara qu'il ne voulait pas d'autre carrière et partit pour l'Italie, où il resta douze ans occupé sans cesse à dessiner et à peindre les beaux sites, les monuments et les ruines. Il devint tellement habile en ce genre, que *M. de Marigny*, surpris de ses talents, à la vue d'un tableau qu'il lui avait demandé, le fit comprendre parmi les élèves de l'école de France, à Rome, dirigée alors par *Natoire*. En 1766, il revint à Paris, où sa réputation était déjà établie, et, désirant se faire recevoir membre de l'Académie, il fit un tableau, sur la présentation duquel il fut admis à l'unanimité. Ce fut pour lui l'occasion de travailler avec une nouvelle ardeur ; aussi le nombre de ses dessins et de ses tableaux est immense.

Il fut aussi dessinateur de jardins pittoresques, dont le genre s'introduisait alors en France, et c'est à lui qu'on doit la jolie pensée et l'exécution du rocher et des bosquets des *bains d'Apollon*, dans le

parc de Versailles, qui lui valurent le titre de dessinateur des jardins royaux.

Lorsque la révolution arriva, il était conseiller de l'Académie et garde des tableaux du roi. Il fut alors mis en prison et y resta dix mois, pendant lesquels il s'occupa constamment de son art. *Robert* mourut subitement dans son atelier, le 15 avril 1808. Il n'est pas de collection publique ou particulière qui ne possède quelques-unes de ses productions. Comme graveur à l'eau-forte, on lui doit les dix-huit pièces que nous allons décrire. Elles sont toutes d'une pointe facile, spirituelle et pleine d'effet, et sont fort recherchées des amateurs. *Vigée* a laissé sur *Robert* une excellente notice qui se trouve dans le *Magasin encyclopédique*, 1808 ; on en trouve une aussi en tête du catalogue de sa vente, rédigée par *Alex. Paillet*, en 1809.

OEUVRE

DE

HUBERT ROBERT.

1–10. LES SOIRÉES DE ROME, SUITE DE DIX PIÈCES.

1. *Titre.*

(1) En avant de peupliers qui s'élèvent à gauche et à droite, on voit un grand fragment d'architecture, surmonté d'un vase orné d'une tête de satyre, entouré de pampres et de lierre, et sur la face blanche duquel on lit en huit lignes : LES — SOIRÉES DE ROME — DÉDIÉES — A Mr LE COMTE — *des Académies — de S Luc de Rome — des Sciences et Arts — de Bologne, Florence &c.*; et dans la marge : *Suite de Dix Planches dessinées et gravées par Mr Robert, Pensionnaire du Roi de France à Rome;* puis au bas : *A Paris chés Wille Graveur du Roi Quai des Augustins;* et dans la marge du haut, à droite, le n° 1.

Hauteur : 147 *millim.*, *dont* 21 *millim. de marge. Largeur :* 85 *millim.*

On connaît trois états de cette suite (1) :
I. Avec l'adresse de *Wille* au titre. C'est celui décrit.

(1) Il existe un état antérieur aux trois que nous annonçons, et composé seulement de huit pièces commençant à notre n° 2, où se trouve le titre, et finissant à notre n° 9 inclusivement; cet état est avant les numéros et avant plusieurs travaux que nous allons signaler en note à chaque pièce, mais seulement pour les six qui font partie de l'œuvre de H.

II. Cette adresse effacée, on lit en place : *A Paris chez Prévost Graveur rue S^t. Thomas porte S^t. Jacques près le Jeu de Paulme.*

III. Avec cette autre adresse : *à Paris, chez Basan freres rue et hotel Serpente.*

2. Le Buste.

(2) Sur deux fragments d'architecture superposés, en avant desquels se trouvent deux amphores à moitié renversées, on voit un buste antique d'une femme portant un diadème; il se détache sur un gros arbre, et tout le fond est garni de feuillages; à gauche, sur le devant, sont des roseaux, et à droite des lauriers, au-dessous desquels on lit sur le terrain : **ROMA**, et un peu au-dessous plus à gauche : 1764 H. RO-BERTI. Dans la marge du haut, à droite, se trouve le n° 2.

Hauteur : 134 *millim. dont* 6 *de marge. Largeur :* 89 *millim.* (1).

Robert, au cabinet des estampes de la bibliothèque impériale, les seules que nous ayons pu voir, la suite complète de cet état étant de la plus grande rareté. Quant aux *deux autres pièces*, notre n° 7 et notre n° 9, leur existence nous a été affirmée par un amateur qui a vu cette suite complète.

(1) Sur les épreuves de *l'état antérieur*, on lit, sur le grand fragment d'architecture du bas, l'inscription suivante en sept lignes : *Les Soirés — de Rome — dédiées — a* M^{de} — *Le Conte — Par — R......* Cette pièce servait de titre à cette première suite.

Dans l'état postérieur, pour la suite de dix planches, cette inscription a été effacée, et on y a substitué, à gauche et dans le haut, quelques branches de plantes pendantes; le trait carré a été renforcé, et à la droite du haut se trouve le n° 2.

3. *La Statue en avant des ruines.*

(3) En avant d'un gros mur, percé à droite d'une arcade, et derrière lequel s'élèvent quatre colonnes ioniques supportant les restes d'un entablement, on voit trois hommes montés sur des débris près d'une statue restée debout à gauche; plus loin, près de l'arcade, on aperçoit un mendiant. Cette pièce ne porte pas de signature; dans la marge du haut, à droite, le n° 3.

Hauteur : 134 millim., dont 6 millim. de marge. Largeur : 90 millim. (1).

4. *L'Escalier aux quatre bornes.*

(4) A droite d'un grand escalier au devant duquel se trouvent quatre bornes garnies de chaînes, on voit les restes d'un monument d'ordre dorique surmonté d'un grand mascaron posé sur une pierre portant les initiales S. P. Q. R. Un homme est couché au pied d'une des colonnes, quatre autres sont sur l'escalier dans diverses attitudes, et un sixième, à droite, s'entretient avec une femme appuyée sur une des bornes; au bas, sur le terrain vers la gauche, on lit : 1763.

(1) *État antérieur.* Tout le ciel est blanc sous les colonnes, à partir de celle de gauche, et au-dessus du monument en revenant jusqu'au nuage de droite ; il est également blanc sous l'arcade, tandis que dans l'état postérieur toutes ces parties sont teintées par des tailles horizontales, moins un petit nuage dans le bas de l'arcade ; le trait carré, qui n'était même pas indiqué dans le haut, a été renforcé et le n° 3 ajouté.

H. ROBERTI., et dans la marge du haut, le n° 4.

Hauteur : 134 millim., dont 5 millim. de marge. *Largeur* : 87 millim. (1).

5. Le Temple antique.

(5) On voit à droite les restes d'un temple antique en rotonde, converti en chapelle, avec un petit campanile supportant une cloche. Une arcade à gauche au haut d'un escalier, et surmontée d'une croix, parait servir d'entrée à un couvent. Sur la deuxième marche de l'escalier, une dame voilée met une pièce dans la bourse d'un vieux moine vu par le dos. Il n'y a pas de nom du maître. Au haut, à droite, le n° 5.

Hauteur : 135 millim., dont 4 millim. de marge. *Largeur* : 90 millim. (2).

6. Le Sarcophage.

(6) En avant d'une grande pyramide à moitié ca-

(1) *État antérieur.* Le ciel, derrière les peupliers, est blanc; il a été, dans le 2ᵉ état, teinté par des tailles horizontales sous le nuage et dans plusieurs autres parties.

(2) *État antérieur.* Au milieu du manteau du moine se trouve une simple raie indiquant un pli, et au-dessous la robe présente une place blanche; dans les terrains, au milieu sur le devant, il y a aussi une place presque blanche.

Cette remarque se conserve dans le 1ᵉʳ état de la suite de dix; seulement le trait a été renforcé, et on a ajouté à la droite du haut le n° 5. Dans les deux derniers états, la place blanche du terrain a été recouverte de quelques travaux; la raie simple du manteau a été épaulée, à droite, par quelques tailles qui accusent mieux le pli, et au-dessous, sur la place blanche de la robe, on en a ajouté aussi quelques-unes.

chée par des cyprès à droite, on voit à gauche un beau sarcophage antique orné d'un bas-relief, sur les marches duquel deux hommes debout, en manteaux et coiffés de chapeaux, font une conversation; un troisième, assis plus haut à droite, paraît rêver ou dormir. Pièce sans nom d'artiste, en haut le chiffre 6.

Hauteur : 135 millim., dont 5 millim. de marge. Largeur : 87 millim. (1).

7. *Le Puits.*

(7) Au milieu de l'estampe, on voit une jeune femme tirant de l'eau à un puits construit derrière un sarcophage antique qui lui sert d'auge. Derrière le toit du puits, on voit quelques arbres, et au second plan à droite, la porte d'un jardin, dans lequel on aperçoit une femme portant de l'eau sur sa tête et donnant la main à un enfant; à la droite du bas, on lit sur le terrain : *Roberti ROMA.*, et en haut le chiffre 7.

Hauteur : 133 millim., dont 5 millim. de marge. Largeur : 85 millim.

8. *L'Arc de triomphe.*

(8) Le fond de l'estampe est occupé par un arc de triomphe antique dont la partie droite est presque cachée par trois arcades d'un autre monument, les-

(1) *État antérieur.* L'épaisseur de la pierre qui recouvre le sarcophage est blanche; dans l'état suivant, on y voit de petites tailles verticales; le ciel, derrière la pyramide et les cyprès, est blanc; il a été, depuis, teinté par des tailles horizontales.

quelles sont dans l'ombre, et surmontées de broussailles; en avant sont deux hommes appuyés contre un fragment sur lequel on en voit un autre debout couvert d'un manteau et tenant une grande règle; il n'y a pas de nom d'auteur, et seulement le chiffre 8 dans le haut.

Hauteur : 135 *millim.*, *dont* 5 *millim. de marge. Largeur :* 89 *millim.* (1).

9. *Le Poteau.*

(9) A gauche, on voit un double poteau servant de support à une lanterne qui s'élève avec une poulie au moyen d'un tourniquet placé dans le bas; une échelle y est appuyée, et en avant, vers la droite, un homme s'entretient avec une femme tenant son chapeau à la main; dans le fond, on aperçoit quelques ruines, et à droite un bouquet d'arbres; sur le terrain du même côté, on lit : *ROBERTI ROMÆ.*

Hauteur : 135 *millim.*, *dont* 4 *millim. de marge. Largeur :* 86 *millim.*

10. *La Galerie antique.*

(10) Une grande galerie à arcades, couverte d'un toit soutenu par des traverses, occupe toute l'estampe; le fond est très-lumineux, et laisse dans l'ombre, sur le devant, un monceau de pierres, sur lequel

(1) *État antérieur.* Tout le fond du ciel, sous l'arc de triomphe et dans la partie derrière les broussailles du monument, à droite, est blanc. Dans l'état suivant, ces parties ont été teintées par des tailles horizontales.

on voit six figures dans diverses attitudes; il n'y a pas de signature; dans le haut est le n° 10.

Hauteur : 136 *millim.*, dont 4 *millim.* de marge. *Largeur* : 84 *millim.*

11—12. *Deux vignettes, pour entourages de Sonnets italiens, faisant partie, sous les n°^s 8 et 12, d'un volume in-8° intitulé* : NELLA Venuta in Roma DI MADAMA LE COMTE e dei Signori WATELET, E COPETTE Rinomatissimi Letterati Francesi Componimenti Poetici DI LUIGI SUBLEYRAS P. A. colle Figure in Rome DI STEFANO DELLA VALLÉE POUSSIN pensionario di S. M. Cristianissima. 1764.

11. *Les Monuments antiques de Rome.*

(1.) Le milieu de l'estampe est occupé par un *sonnet* entouré d'un trait carré, commençant par ces mots : *Meco venite*, et finissant par cette ligne : *Di verde lauro una ghirlanda colse*. Il est relatif à la réception de *Madame Le Comte à l'académie des arcades*, et il a pour entourage : dans le haut un thyrse et une houlette réunis par une couronne, et des guirlandes de laurier qui retombent de chaque côté, et après lesquelles sont suspendus des instruments de musique; et, dans le bas, une charmante vue des monuments antiques de Rome, au milieu desquels on distingue le *Panthéon*, et, sur le devant, un *obélisque* et *la colonne Trajane*, qui s'élèvent à gauche et à droite, et achèvent de garnir les deux côtés. Le tout est entouré d'un second trait carré, au-dessous duquel on lit dans la marge à gauche : *H. Roberti in.*

sculp. Romæ..., et au milieu le n° VIII ; puis dans la marge du haut, à gauche, le n° 21, qui se rapporte à la pagination.

Hauteur : 135 *millim.,* dont 10 *millim. de marge. Largeur :* 88 *millim.*

12. *Vue de l'Église et de la place Saint-Pierre, à Rome.*

(2) Le *sonnet* commençant par ces mots : *Ah perche,* et finissant par cette ligne : *Subitamente s'è da noi partita,* a été composé à l'occasion du départ de Rome de Mad. *Le Comte ;* il est entouré d'un trait carré. On voit, au centre de l'entourage du haut, un écusson sur lequel est gravée une figure de femme représentant la douleur ; il est entouré de guirlandes de fruits qui vont s'enlacer sur les côtés autour de deux têtes de *Mercure,* auxquelles sont suspendues deux ancres retombant à droite et à gauche, et au-dessous desquelles s'élèvent deux grands cyprès qui achèvent de remplir les côtés. Tout le fond du bas offre la vue de l'église et de la place Saint-Pierre à Rome, et au-dessous du second trait carré qui entoure l'estampe, on lit à droite dans la marge : *H. Roberti in sculp.,* et au milieu le n° XII ; puis dans la marge du haut, à gauche, le n° de pagination 29.

Hauteur : 133 *millim.,* dont 5 *millim. de marge. Largeur :* 90 *millim.*

Ces deux pièces sont de la plus grande rareté à trouver détachées de l'ouvrage, qui lui-même est assez rare.

13. *La Galerie à la fumée.*

Au milieu du bas s'élève une fumée blanche provenant, sans doute, d'un feu de paille allumé derrière une espèce de terrasse entourée d'une balustrade en fer, sur laquelle s'appuient un homme et une femme; au bas d'un escalier qui sert à y monter, on voit à gauche une marchande d'oranges, les montrant à un acheteur; en haut du même escalier, une jeune femme assise donne une poupée à une petite fille debout en avant d'un militaire qui les regarde; tout le fond présente une galerie semblable à celle de notre n° 10 et traversée par une pièce de bois qui supporte une poulie.

Pièce sans le nom du maître et qui est assez rare (1).

Hauteur sans la marge : **96** *millim. Largeur :* **75** *millim.*

14. *Le Paysage à l'arbre cassé.*

Au delà d'un grand rocher qui occupe toute la partie gauche de l'estampe, on voit une espèce de grotte de laquelle sort un torrent, tombant en cascade et donnant naissance à un ruisseau, près duquel on voit un pêcheur à la ligne assis en avant d'une femme qui lui montre un poisson; à droite, un militaire, vu par le dos, paraît les regarder. A gauche,

(1) L'épreuve que nous possédons de cette pièce porte la signature du maître en encre rousse.

au-dessus du rocher, se trouvent deux vieux arbres, dont un, cassé au milieu du tronc, est renversé et s'étend jusqu'à l'angle du bas à droite.

Dans la marge, au-dessous du trait carré, on lit en caractères déliés de la main du maître et en une seule ligne : *Dédié à M^r Le Comte d'Hestentein par S. t. H. S..... H. Roberti pinx. scul.*, et au-dessous *Rom.* 1764 (le chiffre 6 venu à rebours).

Hauteur : 192 *millim., dont* 14 *millim. de marge. Largeur :* 138 *millim.*

15. *Le Tombeau de M. de Buchelai.*

Dans une niche ronde évidée dans le marbre qui couvre tout le fond de la planche, on voit une urne cinéraire, sur laquelle sont sculptés un animal couché et une étoile surmontée d'une couronne. Au-dessous, en saillie, est placé un cénotaphe, sur le bandeau duquel sont gravées les trois lettres D. O. M., et au milieu, entre deux pilastres, l'épitaphe en latin de *M^r Savalette de Buchelai*, terminée par le millésime de 1764.

Au bas, au-dessous du trait carré, on lit en quatre lignes : H ROBERTI INVEN, INCID, ET IN ECCLES, — MONTIS TRINIT. EX MARMORE EXEQUEDUM CURAVIT — DEFUNCTI Q. PARENTIBUS ET AMICIS DESEQUIOSISSIMUS DICAT.

Hauteur : 197 *millim., dont* 17 *millim. de marge. Largeur :* 122 *millim.*

PIÈCES EN LARGEUR.

16. *La Carte de visite de* H. ROBERT.

Sur la partie plate du débris d'un socle de colonne entouré de plantes rampantes, on lit : H. ROBERTI. Il n'y a pas de signature. (*Pièce très-rare.*)

Largeur : 76 millim. Hauteur sans la marge : 54 millim.

17. *Les Bas-Reliefs antiques.*

Sur un débris d'architecture entouré de branchages, dont ceux du haut sont coupés, et sur lequel est placé un vase avec tête de lion, on voit un bas-relief antique représentant trois femmes drapées près d'un autel, sur lequel s'appuie celle du milieu ; celle à droite joue de l'instrument à deux flûtes, et la troisième, à gauche, est en partie tronquée ; près du bord où elle se trouve, est un chapiteau corinthien renversé, et à droite une amphore. Sur le terrain à gauche, on lit : *H. Roberti*, et au-dessous du trait carré, au milieu de la marge : *Basreliefs Antiques.* Puis dans l'angle du haut, à droite, Pl. 97.

Largeur : 159 millim. Hauteur : 136 millim., dont 4 millim. de marge.

18. *Choc de cavalerie, d'après Van der Meulen.*

A droite, en avant d'un groupe d'arbres, on voit six cavaliers aux prises, deux chevaux renversés et

un troisième démonté fuyant vers la gauche. Au second plan, à gauche, en avant d'un monticule surmonté d'arbres, on aperçoit quelques cavaliers venant à la rencontre les uns des autres. Dans la marge on lit, sous le trait carré à gauche : *H. Roberti scul...* 1764, et à droite : *V. Meulen Pinxit.* Puis au milieu en quatre lignes : DÉDIÉ — A M. LE COMTE ONDEDEI — GRAVÉ AU CHATEAU DE CISTÈRNE D'APRÈS L'ORIGINAL APPARTENANT A M. LE BAILLY — DE BRETEUIL.

Largeur : 176 millim. Hauteur : 146 millim., dont 16 millim. de marge.

SIMON JULIEN.

L'artiste dont nous décrivons l'œuvre, et qu'il ne faut pas confondre, comme plusieurs l'ont fait, avec *Julien de Parme* (1), naquit à Toulon, département du Var, en 1737. Envoyé à Paris par ses parents pour y étudier son art, il se mit sous la direction de

(1) Dans sa notice, pour la biographie universelle de *Michaux*, sur JULIEN (*Simon*), *Péries* est tombé dans une grave erreur, en confondant, avec SIMON JULIEN, qui était académicien, *Julien de Parme*, son contemporain, qui ne fut jamais d'aucune académie. Cette erreur a été propagée par plusieurs auteurs qui l'ont copié ; nous croyons donc devoir la rectifier, et nous ne pouvons mieux faire, pour arriver à ce but, que de citer une vie de *Julien de Parme* écrite par lui-même et donnée par *Landon* dans le tome I^{er} de son *Précis historique des productions des arts*, Paris, 1801, et à laquelle nous renvoyons nos lecteurs ; voici comment il commence :

« Vie de *Julien de Parme*, peintre, écrite par lui-même. (Je n'ai
« pris le surnom *de Parme* qu'en 1773, par reconnaissance pour l'*in-
« fant*, à qui je dois tout.)
« Je suis né en 1736, le 23 avril, sur les bords du lac Majeur, dans
« un village nommé *Cavigliano*, près de *Locarno*, ville de Suisse.
« (Mais je suis en France depuis 1774, ainsi je me regarde comme
« Français ; comme peintre, je suis Italien.) Mon père était maçon et
« ma mère fille de maçon ; les mauvais traitements de mon père for-
« cèrent ma mère de s'enfuir en me portant dans une hotte, et de se
« retirer à *Craveggia*, gros bourg dans la vallée de *Vigezzo* ; elle fut
« réduite à mendier son pain pour nous faire vivre. »

Il résulte bien de ce qui précède que *Julien de Parme* n'est pas le JULIEN né à Toulon la même année, mais qu'il est bien né en Suisse et n'est autre que celui cité par *Péries* lui-même dans la note (1) de son article, et dont il aurait dû rechercher l'origine.

Julien de Parme poursuit son histoire ; il nous dépeint la vie pénible

Carle Vanloo. En 1760, il fit partie du concours pour le grand prix, dont le sujet de tableau était le *Sacrifice de Manuhé;* il l'obtint et partit pour Rome, où l'école de France était alors dirigée par *Natoire;* mais il fut bien moins occupé de ses leçons que de l'étude des antiques et des chefs-d'œuvre des grands maîtres, qui excitaient avant tout son admiration, et cette étude assidue l'amena à comprendre dans quel

de son enfance, comment il parvint à s'instruire, comment il put développer son goût inné pour les arts, et enfin les secours qu'il trouva pour cela chez quelques artistes. En 1748, à l'âge de treize ans, il quitta sa mère pour ne plus la revoir et vint en France; il resta quelque temps en Berry et y travailla chez divers artistes; en 1756, il vint à Paris et reçut quelques conseils de *Carle Vanloo* et de *Slodz,* chez lequel il fut admis; mais, n'ayant pas de quoi vivre, il se mit à faire des portraits à vil prix, et pour cela il parcourut plusieurs villes de Champagne et de Bourgogne, et parvint jusqu'à Lyon, où il trouva quelques ressources; mais dévoré du désir d'aller se perfectionner en Italie, il s'achemina vers la Provence, et se rendit ensuite à Gênes et à Florence: il travailla beaucoup dans ces deux villes d'après les grands maîtres, et parvint à acquérir un véritable talent, qui attira l'attention des amateurs et lui procura des travaux; enfin, en 1460, il se rendit à Rome et y fit sa principale étude de l'antique et des grands maîtres. Après neuf mois de séjour dans cette ville, ayant épuisé toutes ses ressources, il trouva le moyen de se faire recommander à M. *de Breteuil,* qui le présenta au ministre de Parme; celui-ci, appréciant ses ouvrages, lui fit avoir de son souverain une pension de 400 fr., et, pendant dix ans qu'il resta à Rome, il lui commanda bon nombre de tableaux pour la cour de Parme : il en envoya jusqu'à treize. En 1772, il fit, pour le prince *de Galitzin, Jupiter endormi sur les bras de Junon.* Enfin, en 1773, il revint à Paris et peignit pour le *duc de Nivernois* son tableau d'*Achille enlevant Briséis*, qu'il regardait comme son chef-d'œuvre; il fit pour le même et pour plusieurs autres beaucoup de tableaux importants. En 1780, il se présenta pour être admis à l'Académie; mais il fut refusé. *Julien* termine l'histoire de sa vie en disant qu'il l'écrit en 1790. *Landon* ajoute, en note, que *Julien de Parme* mourut le 10 ther-

état de décadence était tombée l'école, et la nécessité où l'on était de sortir de cette mauvaise voie et, comme *Vien* et plusieurs autres, il tenta la réforme; ses efforts furent couronnés d'un succès tel, qu'ils lui méritèrent les encouragements du gouvernement français, et le temps de son séjour à Rome fut prolongé jusqu'à dix années. Revenu à Paris, il exécuta plusieurs tableaux qui fixèrent l'attention, et en 1779 il fut admis comme agréé à l'Académie. On vit ensuite paraître ses productions dans les diverses expositions : en 1783, le *Triomphe d'Aurélien;* en 1785, l'*Amour de la gloire militaire*, et un dessin de son *Moïse recevant les Tables de la loi*. En 1787, l'*Étude qui répand des fleurs sur le temps*. Au moment de la révolution, il avait entrepris pour sa réception à l'Académie son tableau de l'*Aurore et Titan*. Les événements en changèrent la destination, et il ne fut exposé qu'en 1800, huit mois après sa mort, arrivée le 5 ventôse an **VIII**, correspondant au 23 février 1800. Ce tableau, fort apprécié alors, fait par-

midor an VII, répondant au 28 juillet 1799. Nous avons recherché son acte de décès, et nous y avons vu que ses prénoms étaient *Jean-Antoine*, et qu'il était mort subitement, célibataire, dans la nuit du 10 au 11 thermidor an VII, rue Neuve-Sainte-Geneviève, 12e arrondissement.

De tout ce qui précède, nous pensons que maintenant il ne peut plus rester de doute sur l'existence des deux *Julien*, qui figurent d'ailleurs tous deux dans un catalogue intitulé : *Essai d'un tableau historique des peintres de l'école française, depuis 1500 jusqu'en 1783*, par M. de la Blancherie, brochure in-4º, Paris, 1783, page 33 pour Simon Julien, et page 35 pour *Julien de Parme;* ouvrage contemporain des deux artistes.

tie du musée de *Caen*. Plusieurs de ses tableaux ont été gravés par *Laurent Julien*, son neveu; lui-même a gravé à l'eau-forte en 1764 et en 1773 les huit pièces que nous allons décrire, et qui pour la plupart sont fort rares. Il a signé presque toutes ses productions de ces mots : *Simon Julien Tol* ou *Tol^sis*, ce qui semblerait indiquer qu'il était de Toulouse, et en effet, dans le livret de l'exposition de l'an VIII, il est porté sous le nom de *Julien (Simon) de Toulouse;* mais son acte de décès, que nous avons pris soin de rechercher, et que nous donnons ici (1), le faisant naître à Toulon, il ne peut plus y avoir de doute. Il ne resterait plus qu'à éclaircir pourquoi alors il a ainsi signé. Aurait-il mal latinisé le nom du lieu de sa naissance, ou ses parents seraient-ils venus, peu de temps après, habiter la ville de Toulouse? Cette dernière conjecture serait la plus probable.

(1) Extrait des actes de décès du 6ᵉ arrondissement de Paris, pour l'an VIII.

Du cinq ventôse de l'an VIII de la République française.

Acte de décès de Simon *Julien*, de ce jour huit heures du matin, peintre, âgé de 63 ans passés, natif de Toulon, département du Var, domicilié et décédé à Paris, enclos du Temple, ancienne maison de Guise, division du Temple. Non marié.

(Suivent les noms et signatures des témoins.)

OEUVRE

DE

SIMON JULIEN.

1. *Lot et ses Filles.*

Assis sur un tertre à gauche et tourné vers la droite, son bâton à côté de lui, Loth, enivré par ses filles, reçoit les caresses de l'aînée à moitié couchée sur lui, tandis que l'autre, en avant, vue par le dos, dans la demi-teinte, vient de verser une nouvelle tasse de vin qu'elle tient de la main gauche. Dans le lointain, à droite, on aperçoit *Sodome* en feu; à gauche, dans la marge, on lit : *S. Julien. in. et Sc.*

Largeur : 130 *millim. Hauteur* : 121 *millim.*, *y compris* 13 *millim. de marge.*

On connaît deux états de cette planche :
I. Avant toute lettre. (*Extrêmement rare.*)
II. Avec le nom du maître. (*Rare.*)

2. *Moïse au Sinaï.*

Un genou en terre sur la cime de la montagne, et tourné vers la gauche, Moïse reçoit dans ses mains les Tables de la loi que lui remet l'Éternel, planant dans l'espace, de gauche à droite, environné d'anges et lui donnant l'ordre de retourner vers son peuple infidèle. A droite, deux grands anges sur les nuages

sonnent de la trompette, et au-dessous la foudre sillonne dans les airs.

Au bas de la gauche, sur le fond du ciel, on lit : *Sim. Julien Tol^{sis} in et scupl.* 1773, et dans le milieu de la marge, en trois lignes coupées au milieu par un écusson :

LES TABLES DE LA LOI JUDAIQUE

Dédié à Monsieur Possel Com^{re} de la Marine, Par son très-affectionné serviteur et ami Sim. Julien.

Largeur : 468 millim. Hauteur : 342 millim., y compris 32 millim. de marge, le tout mesuré en dehors de l'encadrement.

On connaît trois états de cette planche :

I. La jambe droite du Père éternel est blanche près du bord de la robe, ainsi que le haut de l'aile de l'ange qui est au-dessous ; cette aile, son bras et tout le fond derrière ne sont pas recouverts des contre-tailles horizontales qui, dans le deuxième état, ont mis toute cette partie dans l'ombre ; à droite de l'estampe, les ailes de l'ange, qui est assis, ne présentent que de simples tailles transversales ; ainsi que le fond entre les nuages et le terrain ; les commandements ne sont pas encore gravés sur les Tables de la loi ; enfin on ne voit dans la marge ni lettre ni écusson. (*Extrêmement rare.*)

II. Terminé et arrivé à l'effet voulu, mais également avant la lettre et l'écusson dans la marge. (*Très-rare.*)

III. Avec la lettre et l'écusson dans la marge ; c'est l'état décrit. (*Rare.*)

3. La sainte Famille servie par les Anges.

Sur le pied d'un grand lit dont la tête est à gauche, la sainte Vierge, à moitié agenouillée, se penche

pour donner le sein à son divin enfant assis sur un coussin; deux anges placés derrière tiennent des langes et des bandelettes pour l'emmailloter, tandis qu'un troisième, à genoux à droite et dans l'ombre, fait chauffer un autre lange sur un réchaud allumé. En avant du lit, à gauche, saint Joseph prosterné médite sur une tablette écrite qu'il tient dans ses mains.

Sur le carreau, à droite, on lit :

Sim. Julien Tol in et f. 1773.

Et dans la marge, en deux lignes :

Caris genitoribus dicat amor filii
sim julien.

(*Jolie pièce rare.*)

Largeur : 233 *millim. Hauteur :* 173 *millim., y compris* 14 *millim. de marge.*

4. *La même composition décalquée et refaite en sens inverse avec quelques légères modifications.*

Tout ce que nous avons désigné comme étant à gauche se trouve à droite, et *vice versâ*. Ensuite, la tête de saint Joseph, couverte entièrement de cheveux frisés dans la 1^{re} planche, dans celle-ci est chauve en dessus et n'a plus qu'une couronne de cheveux; l'ange qui fait chauffer le lange, qui était entièrement dans la demi-teinte, est resté clair dans celle-ci, qui généralement est moins à l'effet; le nom de l'artiste est à gauche et ainsi écrit : *Sim Julien Tol in fecit* 1773. L'estampe est entourée d'un double

trait carré. Enfin l'inscription de la marge est sur une seule ligne, et le mot *Genitor* est écrit avec un G. majuscule.

Largeur : 235 millim. Hauteur : 196 millim., y compris 33 millim. de marge.

5. *Apollon et Daphné.*

A droite et se dirigeant vers la gauche, *Apollon*, nu et tenant sa lyre, court, dirigé par l'Amour, après *Daphné* fuyant devant lui, et qui, au moment d'arriver près du fleuve, est changée en Laurier; déjà sa jambe droite n'est plus qu'un arbre; le Fleuve, appuyé sur son urne, se retourne pour la recevoir, et au delà, à gauche, deux nymphes sous une grotte contemplent la scène.

On lit à droite, sur le terrain : *Sim Julien Tol[us] in et scul. 1773*, et dans la marge : *Amico A de Bourges Vovet Amicitia.*

Grande pièce en largeur.

Largeur : 458 millim. Hauteur sans la marge : 295 millim.

Marge, environ 20 millim.?

6. *Flore et Zéphire.*

Soutenue par *Zéphire*, qui lui envoie un léger souffle, *Flore* s'avance de gauche à droite dans l'espace, répandant des fleurs qu'elle vient de prendre dans sa ceinture. Ainsi que *Zéphire*, qui a des ailes de papillon, elle est entièrement nue. Sur un nuage, au bas

de la gauche, on lit : *Sim. Julien Tolo*ris *in sculp.* 1773, et au milieu de la marge : *Amico P. C. Gibert dicat amicus Sim Julien.*

Largeur : 234 millim. Hauteur : 184 millim., y compris 18 millim. de marge.

7-8. *Deux planches d'études faites à Rome en* 1764.

7.

A gauche, dans le haut, deux têtes d'hommes et une de femme ; dans le bas, deux têtes de chérubins, un homme malade, une femme allaitant un enfant ; à droite, dans le haut, deux Amours portant une corbeille de fleurs, et dans le bas, trois têtes d'hommes, dont deux ayant un casque ; le tout sur un fond blanc, sur lequel on lit dans le haut à gauche : *S. julien in & scul in Roma* 1764.

Largeur : 170 millim. Hauteur : 106 millim. sans la marge.

8.

A gauche, dans le haut, deux petites têtes, deux petits Amours, une Flore répandant des fleurs qu'un Amour arrose ; dans le bas, un Amour enchaîné, une bacchante. A droite, un groupe de six têtes, dont deux avec des casques, sur le plus élevé desquels on lit en écriture venue à rebours : *S. julien fecit in Roma* 1764.

Largeur : 170 millim. Hauteur sans la marge : 104 millim.

J. DUCREUX.

Joseph Ducreux naquit à Nancy en 1737. Il s'adonna à la peinture au pastel, sous la conduite de *Latour*, dont il fut le seul élève; devenu fort habile, il fut envoyé à Vienne par le duc de Choiseul, en 1769, pour y faire le portrait de l'archiduchesse *Marie-Antoinette,* depuis reine de France, et devint premier peintre de cette princesse, fut reçu membre de l'Académie impériale de Vienne et nommé peintre de l'empereur. Ses pastels furent longtemps en vogue; il fit aussi des portraits à l'huile et en miniature. Il eut la singulière idée de faire son propre portrait, dans divers genres de caractères, sous les figures d'un rieur, d'un pleureur, d'un bâilleur, etc., et il y mit un naturel qui attira beaucoup les regards, dans les expositions de tableaux; ce sont ces portraits qu'il grava à Londres à l'eau-forte en 1791, et que nous allons décrire; ils sont traités avec beaucoup de finesse et d'originalité, et sont rares à rencontrer. *Ducreux* mourut à Paris en 1802, laissant une fille, M^lle Rose Ducreux, qui hérita de son talent. On voit au Louvre, dans le salon des pastels, un très-beau portrait peint par lui.

OEUVRE

DE

J. DUCREUX.

Portraits de l'artiste dans divers caractères et vu à mi-corps, dans des ovales entourés d'un simple trait, se détachant sur le fond resté blanc des planches, au bas desquelles on lit en anglais :

Invented & Engraved by J. Ducreux Painter to the King of France — to His Imperial Majesty, & Principal Painter to the Queen of France — London Publistid by the Author Fab. 21. 1791.

Hauteur des ovales : 235 *millim. Largeur :* 185 *millim.*
Hauteur des planches : 294 *millim. Largeur :* 212 *millim.*

On connaît deux états de ces planches :
I. Avant toute lettre.
II. Avec l'inscription rapportée, c'est celui décrit.

1. *Le Joueur éploré.*

Tourné de profil de gauche à droite, et regardant en face, il est vêtu d'un simple gilet laissant voir les manches de sa chemise ; et, joignant les mains, il se livre au désespoir en pleurant à chaudes larmes.

2. *Le Rieur.*

Vu par le dos et tourné vers la droite, il porte

ses cheveux en *bourse*, et se retourne en regardant le spectateur d'un air railleur.

3. *Le Discret.*

Tourné de profil et marchant vers la gauche, il regarde en face; et, portant son doigt sur sa bouche, il recommande le silence d'un air mystérieux.

Ces trois pièces sont très-rares.

JEAN-BAPTISTE PAON ou LE PAON.

Nous croyons que son véritable nom est PAON, ainsi qu'il a signé l'eau-forte que nous allons décrire et ainsi que l'ont appelé, et l'auteur des *Mémoires secrets*, et M. *Tabaraud*, dans son article de la *Biographie universelle*; cependant dans son acte de décès il est porté sous le nom de *Le Paon*. Cet acte, que nous avons pris soin de vérifier et dont nous donnons ici l'extrait (1), nous fait connaître d'une manière certaine qu'il est mort le 27 mai 1785, âgé d'environ quarante-sept ans; il ne lui donne que le seul prénom de *Jean-Baptiste*; nous ne comprenons pas alors comment, dans la gravure du portrait de Lafayette faite par *Le Myre*, on lui donne le prénom de *Louis*, que lui donne également *Bénard* dans son catalogue de Paignon-Dijonval. Quant au nom de *Le Paon* sous lequel il est porté dans son acte de décès, il ne résulte peut-être que de la déclaration des témoins, et il est possible que dans le monde on l'appelait ainsi, comme souvent mal à propos on dit *Le Poussin*; mais quand l'auteur des *Mémoires secrets*

(1) Paroisse Saint-Sulpice. 28 mai 1785, acte de décès de Jean-Baptiste Le Paon, peintre de batailles, 1er peintre de S. A. S. le prince de Condé, décédé hier au palais Bourbon, âgé d'environ 47 ans, etc.

l'appelle *Monsieur*; il dit *Monsieur Paon*, comme on disait autrefois M^r *Poussin*.

Quoi qu'il en soit, il serait donc né en 1738, et il entra jeune dans un régiment de dragons, ayant déjà de grandes dispositions pour la peinture, et principalement pour les sujets de batailles. Les campagnes auxquelles il assista servirent à développer encore davantage ses talents ; mais ayant été blessé à la campagne de Hanovre, en 1756, il obtint son congé et vint à Paris, rapportant un grand nombre de dessins. Il les fit voir à *Carle Vanloo*, alors premier peintre du roi, et à *Boucher*, qui lui firent bon accueil, et l'engagèrent à se mettre à peindre ; il devint élève de *Casanova*, et fut bientôt son rival ; il fut chargé de travaux pour la salle du Conseil de l'école militaire, où il exécuta les batailles de Fontenoy, de Lawfeld, de Tournay et de Fribourg. Devenu ensuite peintre du prince de Condé, il fit pour le palais Bourbon les batailles de Rocroy, de Nortlingue, et les siéges de Philisbourg, de Thionville, de Dunkerque et d'Ypres. En 1782, il fit le grand portrait de Lafayette qui a été gravé par Le Myre. Plusieurs de ces tableaux font partie du musée historique de Versailles. M. Paignon-Dijonval possédait de lui plusieurs dessins datés de 1760 et 1761, ce qui indique que, très-jeune, il faisait déjà des choses dignes de figurer dans une belle collection. Il a laissé, comme graveur à l'eau-forte, une pièce que nous allons décrire, et qui est faite de main de maître ; c'est la seule que nous ayons pu découvrir.

Le Trompette.

Au pied d'un rocher qui s'élève à gauche et qui est garni de broussailles, un trompette à cheval, vu de profil, s'avance au pas vers la droite, le bras droit appuyé sur la hanche et tenant de la main gauche sa trompette posée sur les fontes de ses pistolets. Au second plan, deux hussards vus par le dos se retournent, le premier vers la gauche, et le second du côté opposé; dans le lointain, au delà d'un arbre, on aperçoit un bout de village avec un clocher en aiguille, et un pont qui y conduit. Au milieu, sur le terrain, on lit : *Paon fecit*.

Jolie pièce en hauteur spirituellement touchée et pleine d'effet.

Hauteur sans la marge : 227 *millim. Largeur* : 193 *millim.*

J. J. LAGRENÉE.

Jean-Jacques Lagrenée naquit à Paris en 1740 et y mourut le 22 février 1821, âgé de quatre-vingt-un ans. Il fut élève de *Louis-Jean-François Lagrenée*, son frère, connu sous le nom de *Lagrenée l'aîné*, et né seize ans avant lui. En 1760, il se présenta pour le concours du grand prix; le sujet du tableau était le *Sacrifice de Manué, père de Samson*, et il obtint le 2e prix. Cette même année, son frère ayant été appelé en Russie par l'impératrice Élisabeth, il l'y suivit et y resta trois ans avec lui. Il fit ensuite le voyage de Rome, et il y était en 1765, comme le témoignent plusieurs de ses eaux-fortes, datées de cette ville. Après avoir perfectionné ses études, il revint à Paris, et, le 30 juin 1775, l'Académie de peinture l'admit dans son sein, sur le *Plafond de Hiver*, qu'il fit pour la galerie d'Apollon, au Louvre; bientôt après, en 1776, il fut nommé adjoint à professeur, et, en 1781, professeur en titre.

Parmi les nombreux tableaux sortis de son pinceau, on distingue ceux qu'il fit pour le roi : *Albinus offrant son char aux Vestales; une Fête à Bacchus; Moïse sauvé des eaux; la Peste chez les Philistins; Télémaque dans l'île de Calypso*, qui est regardé comme son chef-d'œuvre, etc.

Il fut un des premiers qui étudia l'antique, et, at-

taché à la manufacture de Sèvres, il ramena les formes au bon goût de l'antiquité grecque.

Plus tard, vers la fin du dernier siècle, il s'occupa d'un procédé qu'il avait inventé pour faire sur le marbre en incrustations toutes sortes de dessins, et pour peindre à l'huile sur le verre. Il fit paraître plusieurs de ses essais dans les diverses expositions, et entre autres, au salon de 1800, un tableau sur glace représentant la *Victoire et la Paix*, avec des bordures décorées d'ornements sous glace. A celui de 1804, une table de marbre blanc, avec le *Portrait de Napoléon couronné par la Victoire*, et diverses autres choses qui attirèrent l'attention.

Pendant son voyage à Saint-Pétersbourg, et à cette époque, vers 1763, il fit un assez bon nombre d'eaux-fortes, tant d'après ses propres compositions que d'après celles de son frère et de plusieurs maîtres anciens. Pour la plupart, d'une pointe savante, fine et spirituelle, elles sont très-remarquables et fort recherchées des amateurs. Il fit encore quelques pièces pendant son séjour à Rome, en 1765; mais, après ces divers essais, il laissa la gravure, et ne la reprit que dix-sept ans après et dans un genre tout différent, offrant un mélange d'eau-forte et de manière de lavis, et en général d'une pointe plus large et plus hardie. Nous allons d'abord décrire les premières, au nombre de trente-cinq pièces, et qui sont très-rares; puis nous passerons aux secondes, offrant dix-huit compositions, ce qui fait en tout un œuvre de cinquante-trois estampes.

Hubert et Rost, dans leur *Manuel*, ont fait erreur en attribuant à *Lagrenée l'aîné* plusieurs pièces de son frère ; la signature de ce dernier ne peut laisser de doute ; d'ailleurs nous croyons fort que l'aîné n'a pas gravé, au moins nous n'avons jamais rien rencontré de sa pointe.

OEUVRE

DE

J. J. LAGRENÉE.

Eaux-fortes de sa première manière.

SUJETS DE LA BIBLE ET SUJETS PIEUX.

1. *Retour d'Abraham au pays de Chanaan.*

En avant d'un monticule à gauche, surmonté de quelques arbres, on voit un troupeau, composé de deux bœufs, de chèvres et de moutons, se dirigeant vers la gauche, et derrière eux le patriarche à cheval, ayant près de lui un berger; au second plan, à droite, on aperçoit une partie de sa suite et deux chameaux. Pièce faite de peu, sans nom d'artiste et sans titre, et entourée d'un trait carré.

Largeur : 82 millim. Hauteur : 70 millim.

2. *Lot et ses Filles.*

Au milieu d'une caverne, Loth, coiffé d'un turban et assis à terre, appuie sa main droite sur l'épaule de sa fille aînée, couchée de droite à gauche, tenant une tasse vide à la main, et ayant la tête appuyée sur le genou de son père; à droite, la seconde fille, à genoux, verse du vin dans une tasse, et à gauche, à l'entrée de la caverne, on voit un gros chien épagneul enchaîné, derrière lequel on aperçoit la fumée

de l'incendie de Sodome sortant d'une grosse tour.

A gauche, sous le trait carré qui entoure la planche, on lit : *Lagrenée inv.* 1763.

Pièce en largeur, portant dans ce sens 168 *millim., et en hauteur, sans la marge restée blanche,* 103 *millim.*

3. *Le Sacrifice d'Abraham.*

En avant d'un buisson et de plusieurs gros arbres qui occupent la droite, on voit Isaac, étendu à terre, les yeux bandés, la tête appuyée sur un monceau de bois, et prêt à être immolé par son père, qu'on voit derrière lui à genoux, tenant déjà son poignard levé, lorsqu'un ange, debout, aux ailes déployées, descend de la droite sur un nuage pour l'arrêter, et lui annonce, en lui montrant le ciel, que Dieu est satisfait de son obéissance. Sur le terrain, au milieu du bas, on lit : *lagrenée M.* (1).

Pièce en hauteur entourée d'un trait carré.

Hauteur sans la marge : 148 *millim. Largeur :* 118 *millim.*

4. *Le Sacrifice de Gédéon.*

Gédéon ayant fait cuire un chevreau pour l'offrir à l'ange, celui-ci le lui fait déposer sur une pierre pour l'offrir en sacrifice, et le touchant du bout de son bâton, il fait sortir une flamme qui consume l'holocauste. Ici Gédéon est vu à genoux au milieu

(1) Cette *M.*, qui se retrouve sur plusieurs pièces, est l'abrégé de *minor* pour *le jeune.*

de l'estampe, tourné vers la droite et appuyé sur une pierre, regardant le miracle; l'ange est debout derrière lui, les ailes déployées, la main droite appuyée sur sa hanche, et se penchant vers la pierre pour toucher la victime. A gauche, on voit un vieux tronc d'arbre n'ayant plus qu'une petite branche garnie de feuilles.

Jolie pièce en largeur sans le nom du maître, et entourée d'un trait carré double.

Largeur : 93 millim.. Hauteur sans la marge : 76 millim.

On connaît deux états de cette planche :
I. C'est celui décrit.
II. Sur le terrain blanc, entre les pieds de Gédéon, on voit quelques lettres devant former un nom que nous n'avons pu deviner; de plus, le trait carré du bas est renforcé depuis le milieu jusqu'au bord droit.

5. *Tobie effrayé par le poisson.*

Coiffé d'un turban, *Tobie* est assis au bord du Tigre où il lave ses pieds, et paraît effrayé à la vue d'un gros poisson dont on ne voit que la tête à droite, et qui s'élance hors du fleuve pour le dévorer. L'ange, appuyé sur une grosse pierre, au-dessus du jeune homme, lui ordonne de saisir le poisson par les ouïes, et de le tirer à terre; à gauche, on voit près de lui un bâton en crosse appuyé sur un paquet.

Belle pièce en hauteur sans le nom du maître, et entourée d'un double trait carré.

Hauteur : 185 millim. Largeur : 128 millim.

6. L'*Annonciation.*

A droite, la Vierge, vue de profil, entourée d'un voile et d'un ample manteau, est agenouillée devant un prie-dieu, la main appuyée sur un livre qui est ouvert dessus; elle regarde l'ange qu'on voit debout à gauche, revêtu d'une dalmatique, tenant de la main droite une branche de lis, et lui montrant le ciel, duquel il est descendu, pour lui annoncer le mystère de l'incarnation du Verbe. En avant du prie-dieu, se trouve une corbeille à ouvrage avec deux pelotes de fil et un linge.

Au-dessous d'un double trait carré qui entoure cette planche en hauteur, on lit : *Lagrenée m. invenit et scup.*

Hauteur sans marge : 236 *millim. Largeur* : 176 *millim.*

7. La *Nativité de Jésus-Christ.*

Assise à droite en avant de saint Joseph, la Vierge présente son divin Fils à l'adoration de deux anges descendant de la gauche sur un nuage; le fond offre un mur percé d'une fenêtre en cintre, au-dessus des têtes des anges.

Pièce en largeur entourée d'un double trait carré et sans le nom du maître.

Largeur : 146 *millim. Hauteur* : 88 *millim.*

8. L'*Adoration des Bergers.*

La Vierge, assise à droite, ayant près d'elle saint

Joseph appuyé sur quelque chose, tient sur ses genoux l'enfant Jésus, devant lequel sont prosternés trois bergers et une femme tenant un enfant, qui occupent le milieu de l'estampe; à gauche, on voit deux autres bergers et une femme se pressant d'arriver; dans le milieu du fond, on remarque sur un soubassement le bas d'une colonne; sur le terrain vers la gauche, on lit : *Lagrenée m.*

Estampe en largeur en griffonnement, entourée d'un double trait carré, au-dessous duquel le maître a fait quelques essais de pointe. A gauche, ce sont deux enfants couchés; plus loin, un bout de bordure, et à droite, une frise offrant une tête de femme ayant de chaque côté un lion couché.

Largeur : 152 millim. Hauteur : 105 millim., dont 14 millim. pour la marge, où sont gravés ces essais de pointe, et qui, quelquefois, est coupée.

9. *Le Repos de la sainte Famille en Égypte.*

La Vierge est assise à terre à droite, donnant le sein à l'enfant Jésus; derrière ses pieds on voit saint Joseph assis, la tête appuyée sur sa main et se livrant au sommeil; et sur le devant, à gauche, l'âne couché dont on ne voit que la tête, au-dessous de laquelle on lit tout au bas : *Lagrenée Petersb.*

Petite pièce en griffonnement en hauteur.

Hauteur : 91 millim. Largeur : 76 millim.

10. *La sainte Famille.*

La Vierge, assise à droite sur une chaise et légè-

rement penchée, soutient sous les bras son divin Fils, debout, s'avançant vers la gauche, pour donner sa main à baiser au jeune saint Jean, appuyé sur les genoux de sainte Élisabeth, derrière laquelle on remarque une grande draperie. Toutes les figures ne sont vues que jusqu'aux genoux. A gauche, sous le triple trait carré qui entoure l'estampe, on lit : *gravé à S. Petersbourg par J. J. Lagrenée*, et à la suite une petite tablette longuette restée blanche.

Largeur : 146 millim. Hauteur : 102 millim., dont 6 millim. de marge.

11. *Le Sommeil de Jésus, d'après Guido Reni.*

Le divin enfant, nu, est couché de droite à gauche, la tête et le bras appuyés sur des oreillers, et dormant d'un profond sommeil; derrière son lit, à gauche, la Vierge, les mains jointes, le contemple avec bonheur.

Jolie pièce ovale laissant quatre angles blancs ; on lit sur celui du bas, à gauche, en trois lignes : *tiré du cabinet de Son Ex. — Ivan, Ivanovitz, Schouvalow — guido. r. in. Lagrénée Scupt. a. f. Petersb.*

Largeur de la planche : 150 millim. Hauteur : 103 millim.
Largeur de l'ovale : 134 millim. Hauteur : 97 millim.

12. *La Vierge et l'enfant Jésus, d'après Lagrenée l'aîné.*

La Vierge, assise à gauche sur son lit, tient sur

ses genoux l'enfant Jésus nu, qu'elle vient de sortir de son berceau qu'on voit à droite; il lui tend les bras pour l'embrasser en lui souriant. Dans le haut à droite, on aperçoit quelques arbres à travers une fenêtre, sur laquelle est placée une couverture; dans la marge, sous le trait carré, on lit à gauche : *Lagrenée inv.* 1762, et à droite : *J. J. Lagrenée m. sculpsit a. f.*

Belle pièce en hauteur, portant dans ce sens 214 millim., dont 4 millim. de marge. Largeur : 166 millim.

On connaît deux états de cette planche :

I. Avant les points ajoutés autour de l'œil de l'enfant et de celui de la Vierge, et sur ses mains; avant les contre-tailles sur l'ombre portée du bras de l'enfant, sur le cou de la Vierge et sur diverses parties des draperies; enfin avec la marque de l'étau dans l'angle bas de la droite, dans les deux angles du haut, et au tiers de la marge du haut en revenant de la gauche. (*Très-rare.*)

II. Avec les travaux ajoutés et les marges nettoyées.

13. *Jésus et la Samaritaine.*

En avant d'une terrasse en pierre, le Christ, assis et tourné vers la gauche, appuie son bras sur la margelle du puits, et, tournant la tête vers la Samaritaine, il lui annonce le don de Dieu, en lui montrant le ciel. Placée du côté opposé, elle le regarde et l'écoute, tout en s'apprêtant à puiser l'eau avec son vase fixé à une corde et posé sur la marche du puits; derrière elle, on voit quelques buissons.

Jolie petite pièce en largeur sans le nom du maître, et entourée d'un trait carré.

Largeur : 87 millim. Hauteur sans marge : 72 millim.

14. Le Christ au tombeau.

Le Christ, étendu à terre de droite à gauche, et dont le corps et la tête sont appuyés sur une pierre, est pleuré par la Vierge et par une autre sainte femme qu'on voit à droite; à gauche, un ange, agenouillé derrière le corps, soulève son bras droit et l'arrose de ses larmes. Sur une place blanche du terrain à droite, on lit : *Lagrenée m^r*.

Pièce en largeur entourée d'un double trait carré.

Largeur : 152 millim. Hauteur sans marge : 92 millim.

15. *Le Baptême de l'Eunuque par saint Philippe.*

Descendu de voiture au bord d'un ruisseau, et tourné vers la gauche un genou en terre, l'eunuque, les mains jointes et la tête baissée, reçoit le baptême que lui donne saint Philippe, au nom des trois personnes divines. Derrière, on voit un jeune nègre et deux soldats avec casque, et plus loin on aperçoit les têtes des deux chevaux du char. A la gauche du bas, au-dessus du trait carré, on lit : *Lagrenée J.*

Petite pièce en hauteur en griffonnement.

Hauteur sans marge : 91 millim. Largeur : 77 millim.

16. *Le Martyre d'un saint.*

Le saint est étendu entre deux planches que deux bourreaux s'apprêtent à serrer l'une contre l'autre, tandis que sur le premier plan, à gauche, un prêtre des faux dieux lui montre l'idole à laquelle il l'engage de sacrifier. Au fond, à droite, on aperçoit le proconsul sur son tribunal. Du même côté, à terre, on voit une mitre et quelques vêtements épiscopaux.

Petite pièce en largeur sans le nom du maître.

Largeur : 75 millim. Hauteur sans marge : 64 millim.

17. *Saint Jérôme.*

Assis au milieu de l'estampe sur des rochers, dont un plus élevé lui sert de table, le saint, tourné à gauche, les bras appuyés sur un grand livre, est absorbé par la méditation ; au-dessus du livre on voit une tête de mort, un encrier et une petite croix rustique, et sur le devant trois gros volumes, dont un a pour titre : *Biblia sacra*. A droite, sur le devant, au-dessous d'un vieux tronc d'arbre, est couché le lion, dont on ne voit que la tête et qui paraît dormir. De ce même côté, entre les deux traits carrés qui entourent l'estampe, on lit : *J. J. Lagrenée junior inv. Petersbourg.* Mais on ne distingue bien que ce dernier mot, et ceux qui précèdent ne se lisent qu'avec difficulté, et seulement sur les épreuves bien venues.

Pièce en largeur vigoureusement traitée.

Largeur : 146 millim. Hauteur sans la marge : 123 millim.

18. *Apparition d'un Ange à une sainte Femme, d'après Rembrandt.* (1).

Un ange debout à droite, vêtu d'une robe blanche, et la main droite appuyée sur la hanche, paraît révéler quelque chose à une jeune femme, un genou en terre, l'écoutant la tête baissée; elle est en avant d'une fontaine, près de laquelle elle a déposé un manteau et un chapeau, et sur le devant on voit une gourde et un paquet attachés, ce qui pourrait faire croire qu'elle est en voyage. Au centre lumineux du nuage, duquel l'ange vient de sortir, on voit plusieurs petits anges planant dans l'air, et observant ce qui se passe. Dans la marge, sous le trait carré, on lit : à gauche, *Rimbrant. p.*, à droite, *Lagrenée scupt. a. f.*, et au milieu :

TIRÉ du *cabinet de Son Excellce*
Ivan — IVaNOVItZ SchouvaloW.

Au-dessous, se trouvent, en essais de pointe, deux palmes croisées au milieu, et à droite une petite licorne au galop.

Pièce en hauteur, charmante d'effet et de pointe.

Hauteur : 158 *millim.*, y compris 12 *millim. de marge.*
Largeur : 118 *millim.*

19. *Les trois Vertus théologales.*

En avant d'une Gloire dont les rayons descendent

(1) Nous ignorons quelle est cette apparition, ne trouvant dans la Bible aucun fait auquel on puisse raisonnablement l'appliquer.

jusque sur la cime de montagnes qu'on aperçoit dans le bas, on voit les trois Vertus assises sur des nuages ; *la Foi* est à droite, la main gauche appuyée sur le livre des saintes révélations et tenant élevé, de l'autre, le calice, surmonté de l'hostie ; en avant d'elle, est *l'Espérance*, tournant ses regards vers le ciel, et appuyée sur *la Charité* placée à gauche, la main sur son cœur, et dont la tête est surmontée de la flamme de l'amour divin.

Au-dessus du double trait carré du bas, on lit, à droite, en très-petits caractères : *Lagrenée m. f.* Au-dessous, dans une marge entourée d'un simple trait, se trouve un joli rinceau d'ornement, supportant au milieu une cassolette d'où s'échappe le parfum des vertus.

Pièce en hauteur de la plus grande rareté.

Hauteur totale : 134 millim. dont 20 millim. pour la marge ornementée. Largeur : 68 millim.

SUJETS MYTHOLOGIQUES ET AUTRES.

20. *Le Fleuve et le Guerrier.*

Au milieu, on voit un vieux Fleuve répandant son urne sur un guerrier nu couché en travers auprès de son casque. De chaque côté, on voit deux grands vases ; celui de gauche est décoré d'un guerrier à cheval, et l'autre d'un Fleuve couché.

Petite pièce en largeur en griffonnement.

Largeur : 100 millim. Hauteur : 37 millim. sans marge.

21. *Tritons et Néréides.*

A gauche, se trouve un vieux Fleuve ayant devant lui trois néréides, dont une sur un dauphin; une autre au milieu, ainsi que deux autres à droite montées sur des dauphins, sont poursuivies par des tritons.

Petite pièce également en griffonnement et en frise.

Largeur : 115 millim. Hauteur sans marge : 38 millim.?

22. *Nymphes et Faunes.*

Au milieu, une nymphe portant sa main à sa tête est couchée au pied d'un tronc d'arbre; à gauche, à ses pieds, un vieux faune assis à terre fait sauter un enfant sur ses genoux; deux autres, dont un joue de la flûte, se trouvent avec une nymphe au second plan; une troisième nymphe, sur le devant à droite, pose une couronne sur la tête d'un dieu Terme; et derrière elle, on voit une statue de Mercure en avant d'un sarcophage.

Au bas, à gauche, au-dessous du trait carré, on lit : *Lagrené m.*

Petite pièce en largeur en griffonnement.

Largeur : 148 millim. Hauteur : 72 millim., dont 2 millim. de marge.

23. *Sacrifice au dieu Pan.*

Au milieu, au pied d'un vieux arbre, s'élève la

statue du dieu *Pan*, auquel un grand prêtre âgé offre un sacrifice sur un trépied, que soutient un satyre à genoux dont la femme se voit sur le devant à droite, avec ses deux enfants; à gauche, une bacchante montre, à une autre couchée en travers, un satyre grimpé sur l'arbre, tenant un tambour de basque; derrière elles s'avance un centaure, faisant une indication à une femme nue coiffée d'un casque, à cheval sur son dos et en partie cachée par un bouclier.

Sur le terrain à gauche, on lit sur une petite tablette en longueur : *Lagrenée m.ʳ in. et scupl. Pet.*

Belle pièce en largeur, portant en ce sens 312 *millim., et en hauteur* 225 *millim., dont* 8 *millim. de marge restée blanche.*

24. *Offrande d'un Satyre.*

Un grand satyre suivi de sa femme et de son enfant, et portant sur son épaule droite une corbeille de fruits, s'agenouille, pour la verser sur un autel orné de guirlandes, qui est dressé à gauche, en avant d'un gros arbre, et sur lequel est appuyée une riche amphore. De ce côté, dans la marge, sous le double trait carré, on lit : *Lagrenée in. et Scupl.* 1765, suivi d'une petite tablette restée blanche, et à droite ROMÆ.

Pièce en hauteur, une de celles qu'il fit, ainsi que les deux suivantes, pendant son séjour à Rome, en 1765.

Hauteur : 235 *millim., dont* 10 *millim. de marge. Largeur :* 164 *millim.*

25. *Morceaux d'antiquités ornés de sujets mythologiques.*

A gauche, le haut d'une colonne corinthienne, une cuvette, et au-dessus une amphore; au milieu un trépied soutenu au centre par un serpent, et au-dessus un fleuron; à droite, un grand vase orné d'un sujet représentant *Pan poursuivant Syrinx jusqu'au fleuve Ladon,* une statue égyptienne et un bas-relief en médaillon, avec un Génie ailé se désaltérant, au-dessous duquel on lit : *Lagrenée. m. Romæ* 1765. Toutes ces pièces se détachent sur un fond blanc entouré d'un double trait carré portant :

En largeur : 190 *millim.*, *et en hauteur, sans la marge :* 125 *millim.*

26. *Fragments d'antiquités.*

On voit, à gauche, une partie d'un sarcophage sur lequel sont placés deux vases, l'un debout et l'autre couché; ensuite un grand vase ove ayant pour anse une figure de satyre; au milieu une cuirasse, à droite un petit autel avec têtes de béliers, et tout au bord du même côté un terme de Pan, le tout se détachant sur un fond blanc entouré d'un trait carré, sous lequel on lit, à gauche : *Lagrenée Romæ.*

Largeur : 195 *millim. Hauteur :* 133 *millim.*, *dont* 7 *millim. de marge.*

27. *Trépied antique en hauteur.*

C'est une cassolette ornée de mascarons et sup-

portée par trois pieds réunis par des frises sous lesquelles on voit deux figures de femmes drapées, dont une tient une aiguière.

Pièce sans le nom du maître.

Hauteur : 208 millim.? Largeur : 89 millim.?

28. Le Guerrier mourant, bas-relief antique en largeur.

Couché sur un grand lit antique, un jeune guerrier nu et ayant l'air mourant reçoit un breuvage que lui apporte dans une tasse un vieux médecin; à gauche, une femme assise sur le lit tient sa tête dans sa main et est plongée dans la douleur, ainsi que trois autres femmes derrière elle. A droite, près du bras du jeune homme, on voit son sabre et son bouclier appuyés sur le lit.

Pièce sans le nom du maître.

Largeur : 178 millim. Hauteur sans marge : 131 millim.

On connaît deux états de cette planche :

I. Avant les tailles croisées ajoutées sous l'ombre du lit, dans les fonds et derrière le dos de la femme assise.

II. Avec les travaux ajoutés.

29. OEdipe sauvé.

OEdipe enfant ayant été suspendu à un arbre par un des officiers de Laïus, son père, qui avait reçu de lui l'ordre de le tuer, en est détaché par le berger Phorbas, qui a l'intention de le porter à Polybe, roi

de Corinthe. A droite, derrière le berger, on voit un mouton, un bélier et une chèvre.

Pièce en hauteur en griffonnement, à peine indiquée et sans le nom du maître.

Hauteur : 90 millim. sans marge. Largeur : 85 millim.

30. *Le Testament d'Eudamidas.*

Il est couché sur un lit antique qui occupe presque la largeur de l'estampe, et il tourne la tête vers la droite pour dicter ses dernières volontés à un scribe assis de ce côté à son chevet ; derrière le lit le médecin lui tâte le pouls avec anxiété, et en avant au milieu, sa fille, couchée sur les genoux de sa grand'-mère assise, se livre avec elle à sa douleur. Sur une petite table ronde à gauche, on voit deux fioles, et au-dessous, près du trait carré, une tablette longue, sur laquelle on lit en caractères très-déliés : *testament d'eudamidas — gravé à l'eau forte a S. Petersbo. — par J. J. Lagrenée junior.*

Jolie pièce en largeur gravée à l'effet.

Largeur : 132 millim. Hauteur sans marge : 93 millim.

31. *Grande allégorie à la louange de l'Impératrice de Russie Élisabeth Petrowna.*

Assise sur son trône, à droite, surmonté d'une grande draperie soutenue par deux Amours, *Élisabeth*, guidée par Minerve qu'on voit derrière elle, contemple les diverses productions que lui présente

le Génie des arts. En avant, à gauche, la *Peinture*, la palette à la main, parait lui expliquer le sujet de son tableau, sur lequel on voit dans le haut *la Religion*, et dans le bas *la Force* et *la Prudence*. Derrière le tableau, *la Sculpture* présente la statue de *Pierre le Grand*, et devant elle *l'Architecture* offre le plan d'un monument. Sur le premier plan à droite, *l'Histoire*, assise sur des livres, enregistre le progrès des arts, dans un grand livre qu'elle tient sur ses genoux, et sur lequel on lit en six lignes : HIS — DE L'EM. — DE — TOUTES — LES — RUSSIES.

Dans la marge, divisée en deux parties par des armoiries, au-dessous d'une dédicace à *M*r *de Schouvalow*, on lit à gauche : *d'après le Tableau Original de M*r *Lagrenée Peintre de S. M. I.*, et à droite, *par son très humble et très obéissant serviteur Lagrenée le Jeune à S*t*. Petersbourg.*

Grande pièce en hauteur d'après Lagrenée l'ainé.

Hauteur : 510 millim., y compris 65 millim. de marge. Largeur : 368 millim., mesurée au milieu.

32. *L'Avare et la Mort.*

A droite, un vieil avare, en grande robe et coiffé d'un turban, est assis auprès d'une table, sur laquelle il compte un sac d'argent, lorsqu'il voit, à gauche, la Mort couverte d'un grand linceul qui vient lui annoncer que son heure est venue.

Jolie petite pièce en largeur faite de peu et sans le nom du maître.

Largeur : 84 millim. Hauteur sans marge : 47 millim.

33. *Le Vieillard russe.*

Tourné vers la droite, en avant d'une muraille, un vieillard à barbe, coiffé d'un bonnet russe à poil et vêtu d'une grande robe, est assis sur un fauteuil, la main gauche sur ses genoux et tenant de l'autre un gros bâton noueux. Dans l'angle du haut, à gauche, sous le trait carré, on lit : *Lagrenée à Peters.*

Petite pièce en hauteur, d'un joli effet.

Hauteur : 79 millim., dont 3 millim. de marge. Largeur : 62 millim.

34. *Deux Têtes de vieillards.*

A gauche, on voit une belle tête de vieillard à barbe vu de profil et portant sur les épaules une toge ; derrière lui, à droite, se trouve une autre tête de vieillard entièrement de face et aussi en cheveux.

Petite pièce carrée, en griffonnement, très-légère et sans le nom du maître.

Largeur et hauteur : 47 millim.

35. *Deux Têtes de chevaux.*

On voit, à gauche, la tête et le poitrail d'un cheval vu de trois quarts, et derrière, au milieu, une autre tête de cheval qui paraît vouloir mordre le premier.

Petite pièce en hauteur, sans le nom du maître et très-légère de pointe.

Hauteur : 66 millim. Largeur : 49 millim.

EAUX-FORTES DE LA SECONDE SÉRIE, EN MANIÈRE DE LAVIS.

36. *La Peste chez les Philistins.*

Les Philistins s'étant emparés de l'arche sainte et l'ayant placée à Azot, dans le temple de leur dieu Dagon, l'idole de ce dieu fut renversée et brisée en plusieurs morceaux, et ils furent frappés de la peste. On voit ici à gauche, au pied d'un portique sous lequel est placée l'arche, la statue brisée, qu'un homme s'efforce de relever, tandis qu'une femme portant deux enfants déplore le malheur; en avant, un homme se penche pour secourir sa femme qui se meurt auprès de son enfant; à droite, c'est une femme avec son enfant, pleurant son mari étendu mort; enfin, dans le lointain, on voit un homme qu'on emporte à deux; le fond offre l'aspect d'un grand monument avec trois arcades au-dessus d'un grand arceau. Dans le bas, des rats sont répandus sur plusieurs points, et à gauche, au-dessus du trait carré, on lit : *Lagrenée n° 6* (1).

(1) Nous pensons que ce n° 6, ainsi que le n° 4 qu'on remarque sur le sujet d'*Anacréon*, se rapportent à une suite; mais, n'ayant pu découvrir les autres numéros, nous restons dans l'incertitude.

37. *La sainte Famille aux Anges.*

Assise à gauche, en avant d'une colonne, reste d'un monument antique, près d'un grand arbre, la Vierge, vue de profil, tient entre ses genoux l'enfant Jésus debout, tendant les bras à un ange qui lui apporte une guirlande de fleurs; elle-même, tandis qu'un petit ange lui dépose une couronne sur la tête, étend son bras et ses regards vers une corbeille de fleurs et de fruits que lui apportent deux autres grands anges placés sur un nuage, au-dessus de saint Joseph, assis à ses pieds, ayant un grand livre sur ses genoux et la regardant; sur le devant, on remarque deux petits enfants contemplant avec curiosité le jeune Sauveur.

Pièce en hauteur en manière de lavis, sans le nom du maître et sans titre.

Hauteur sans marge : 178 millim. Largeur : 119 millim.

38. *Le Sommeil de Jésus et de la Vierge.*

La Vierge, assise à gauche et vue à mi-corps, tient sur ses genoux l'enfant Jésus endormi, et dort elle-même en appuyant sa tête sur la sienne. Saint Joseph, à droite, enveloppé d'un manteau et vu aussi à mi-corps, veille sur la mère et l'enfant. Dans l'angle du haut, à gauche, sur un mur resté blanc, on lit : *Lagrenée.*

Pièce en largeur, en manière de lavis.

Largeur : 161 millim. Hauteur sans marge : 110 millim.

39. *L'Ange gardien.*

Une jeune femme assise à gauche, vue de face à mi-corps et la tête tournée de profil à droite, regarde avec amour son jeune enfant nu, se jetant sur elle pour lui demander une poupée qu'elle tient à la main; l'ange gardien de l'enfant, placé derrière, prie pour lui les mains jointes; au-dessus de son aile, dans l'angle du haut à gauche, on lit le nom du maître, ménagé en blanc dans le lavis.

Pièce en largeur, en manière de lavis.

Largeur : 190 millim. Hauteur sans marge : 146 millim.

On connaît deux états de cette planche :

I. D'eau-forte pure avant le lavis et, conséquemment, avant le nom du maître.

II. Avec le lavis, c'est celui décrit.

40. *La Charité.*

Une jeune femme, assise à droite au pied d'une colonne, tient entre ses bras un enfant debout, auquel elle vient de donner le sein; un autre, derrière elle, a l'air de demander son tour, tandis qu'un troisième, lui tournant le dos à gauche, porte à ses lèvres une coupe pour se désaltérer; au milieu, au-dessus de la jeune femme, on voit un petit ange qui vient déposer une couronne sur sa tête et lui apporter une palme.

Pièce en largeur, en manière de lavis, à l'encre de Chine et sans le nom du maître.

Largeur : 159 *millim. Hauteur* : 127 *millim.*, *y compris* 10 *millim. de marge blanche.*

41. *La Charité romaine.*

Le vieillard, enchaîné à droite, s'appuie sur les genoux de la jeune femme qui vient de se découvrir le sein pour le lui donner, et qui paraît écouter le bruit que font les soldats qui l'observent à travers les barreaux de la fenêtre à gauche; sur le fond d'une arcade à droite, on lit le mot *Lagrenée*, ménagé en blanc dans le lavis.

Pièce en largeur, en manière de lavis, à l'encre de Chine.

Largeur : 172 *millim. Hauteur* : 124 *millim.*, *y compris* 10 *millim. de marge.*

On connaît deux états de cette planche :

I. Lavé grossièrement à l'encre de Chine, c'est celui décrit.

II. Lavé au bistre et mis à l'effet par des demi-teintes qui lui donnent un tout autre charme; dans cet état, le nom de *Lagrenée* a disparu.

42. *Les Apprêts du Sacrifice.*

Sur un autel formé de grosses pierres, sous une grande voûte, deux jeunes filles allument un feu destiné à un sacrifice; l'une d'elles, à droite, portant en sautoir une hache, s'apprête à y jeter un fagot qu'elle tient sur son épaule, tandis que l'autre, assise du côté opposé et tenant une bûche, regarde si le feu,

que souffle un enfant, commence à prendre; à l'extrémité, à gauche, on voit une femme voilée assise, ayant derrière elle un vieillard dans l'ombre.

Pièce en largeur, en manière de lavis, à l'encre de Chine et sans le nom du maître.

Largeur : 161 millim. Hauteur : 128 millim., dont 8 millim. de marge.

43. *L'Amour désarmé.*

Vénus, assise à terre, de droite à gauche, le bras appuyé sur une pierre et tenant le bout d'une draperie qui l'entoure à moitié, tient en l'air l'arc qu'elle vient d'enlever à l'Amour, à genoux sur sa cuisse et la priant de le lui rendre, le tout se détachant sur un fond noir.

Pièce presque carrée, en manière de lavis, à l'encre de Chine et sans le nom du maître.

Largeur : 122 millim. Hauteur : 120 millim. sans la marge, portant 10 millim.

44. *Anacréon.*

Vers la gauche, une courtisane ayant un enfant sur ses genoux, et au-dessus d'elle un Amour qui la couronne de fleurs, présente à Anacréon, étendu à moitié nu à droite, une coupe de nectar que soutient également une autre femme, sur le bras de laquelle il est appuyé, et qui l'excite à boire; derrière celle-ci, une femme paraît s'éveiller en étendant un bras. Au-dessous, dans l'angle du bas, sous le chiffre 4, on lit : *Lagrenée.*

Estampe en largeur, en manière de lavis.

Largeur : 152 millim. Hauteur sans marge : 98 millim.

45. *Le Colisée.*

A droite, au pied des ruines du Colisée, un groupe composé d'un vieillard, d'une femme et d'un enfant paraît s'inquiéter du sort d'un jeune homme qui fuit sur un cheval courant au grand galop vers la gauche, et que menacent des soldats qu'on aperçoit dans le lointain tirant sur lui ; à moitié de la hauteur du mur, à droite, on lit en deux lignes : *Colisée par — Lagrenée.*

Pièce en largeur, en manière de lavis.

Largeur : 147 millim. Hauteur sans marge : 103 millim.

46. *Les petits Moissonneurs et la Chèvre* (1).

Une chèvre se dirigeant vers la droite est entourée de quatre enfants, qui ont quitté la moisson pour s'occuper d'elle ; le premier à droite lui donne à manger une poignée d'épis, un autre en avant la retient par la patte ; le troisième, derrière, la frappe avec des épis, tandis que le dernier, couché sur le dos et ayant à ses pieds un vase renversé, tient la tête en la retenant par les poils et la patte de derrière.

Au second plan, à gauche, on aperçoit deux au-

(1) Il existe un *fac-simile* de cette pièce, mais on ne peut s'y méprendre ; la planche est en contre-partie, et on lit à gauche dans la marge : *J. J. Lagrenée* et à droite : *Péquégnot sc.*

tres enfants, l'un moissonnant et l'autre portant une gerbe. A droite, au-dessous du double trait carré qui entoure l'estampe, on lit : *J. J.-Lagrenée Pinxit et Scupl 1782. n° 6.*

Très-belle pièce en largeur à l'eau-forte et mise à l'effet au lavis de bistre.

Largeur : 267 millim. Hauteur : 206 millim., dont 10 millim. de marge.

47—51. *Suite en largeur de divers vases, objets et fragments d'antiquités* (1).

On connaît deux états de cette suite :
I. A l'eau-forte pure.
II. Terminé en manière de lavis.

47. Titre.

(1) A gauche, un homme assis appuyé sur son bâton, et une femme debout portant un enfant sur son dos et en ayant un autre près d'elle, contemplent un grand fragment d'architecture orné de sculptures, et sur lequel on lit en trois lignes : RECEUIL — DECOMPOSITIONS — PAR LA-GRENÉE LE JEUNE.

Derrière ce fragment, on voit le haut d'une colonne avec un chapiteau orné d'Amours, et à droite, sur le devant, un vase sans pied à moitié couché, au-dessous duquel on lit : *en 1782.*

(1) Nous ignorons de combien de pièces se compose cette suite ; nous n'en connaissons que cinq.

Largeur : 268 *millim. Hauteur mesurée sans la marge* : 194 *millim.*

48.

(2) Au milieu, un trophée, composé d'une tunique surmontée d'un casque, et d'un autre casque au bas, avec une petite figure de Minerve, en avant d'un grand bouclier hexagone renversé à gauche, et d'un bélier placé à droite; de chaque côté, on voit quatre vases, dont un, couvert, est posé sur un fragment de colonne cannelée.

On ne voit pas la signature du maître.

Largeur : 270 *millim. Hauteur sans la marge* : 198 *millim.*

49.

(3) On voit sur cette planche sept morceaux d'antiquités; à gauche, un trépied avec une figure de Minerve au centre, un casque, un grand vase avec anse de satyre et orné d'un sacrifice; au milieu, une vasque sur un fragment, et une amphore en avant d'un grand vase sans pied; et, à droite, un bassin à trois pieds.

Largeur : 278 *millim. Hauteur* : 192 *millim. sans marge.*

50.

(4) Le milieu est occupé par une grande cuvette ornée d'un bas-relief, en avant d'un fragment de colonne cannelée sur lequel est un vase forme *Médicis;* sur le devant, vers la gauche, où se trouve

une vasque, on voit un grand candélabre; et, à droite, plusieurs vases en avant des restes d'un vieux monument. Sur le terrain, à gauche, au-dessus du trait carré, on lit : *Lagrenée scupl. a.* 1782.

Largeur : 275 millim. Hauteur mesurée sans la marge : 200 millim.

51.

(5) Au milieu se trouve un grand vase décoré de figures de femmes se tenant par les mains et terminées en rinceaux de feuilles d'acanthe; les anses sont formées par deux serpents; à gauche, on voit, entre autres choses, un bouclier et un casque, et, à droite, une grande cuvette à pied, sur laquelle est assis un Amour, en avant de deux boucliers, au-dessus desquels on lit : *Lagrenée* 1784.

Largeur : 264 millim. Hauteur sans la marge : 180 millim.

52—53. *Compositions en largeur, à l'imitation des peintures d'Herculanum, figures sans terrain, se détachant sur un fond brun.*

52. *La Toilette de Vénus.*

La déesse, assise sur un siége antique, occupe le milieu, tournée vers la gauche; une suivante à genoux vient de la déchausser et tient une de ses sandales; une autre, derrière, porte une aiguière, et une troisième une bouilloire; à droite, trois autres femmes préparent un bain de pieds. Cette composition

est entourée d'arabesques, et au milieu de la ligne du haut on lit : LAGRENÉE ménagé en blanc dans le lavis.

Largeur : 455 millim. Hauteur sans marge : 210 millim.

53. *Apollon couronnant les Arts.*

A gauche, la Peinture assise sur une chaise antique, posant le pied sur un tabouret sur lequel se trouvent sa palette et ses pinceaux, et la Sculpture debout derrière elle et ayant déposé sa masse, tendent toutes deux leur main pour recevoir une couronne de laurier, que leur apporte *Apollon* venant à elles de la droite et ayant derrière lui sa lyre. Cette composition est bordée de chaque côté par deux jolies arabesques et entourée d'une baguette de feuilles de laurier. Au bas, à gauche, entre cette baguette et le fond, on lit : LAGRENÉE 84.

Largeur mesurée en dehors des feuilles : 390 millim. Hauteur mesurée également en dehors des feuilles et sans la marge : 162 millim.

PIERRE LÉLU (1).

Issu d'une famille recommandable par ses vertus et ses qualités sociales, PIERRE LÉLU naquit à Paris le 13 août 1741. Ses parents lui donnèrent une excellente éducation et voulaient lui faire embrasser la profession de médecin, mais il manifesta, dès son enfance, un goût tellement prononcé pour les beaux-arts, qu'ils se virent forcés de renoncer à leur projet, et ses humanités achevées, ils le placèrent successivement dans l'école de *Boucher* et dans celle de *Doyen*, qui alors étaient en grande réputation ; il y fit des progrès rapides, et on remarqua bientôt dans ses productions les germes d'un talent supérieur. Parvenu à l'âge de 20 ans, il eut le plus grand désir d'aller se perfectionner en Italie, mais n'étant pas secondé dans ce projet par ses parents, qui l'avaient vu avec répugnance se livrer à la peinture, il eut beaucoup de peine à obtenir leur consentement ; et, comme ils espéraient que les difficultés du voyage pourraient

(1) Ayant des documents exacts et inédits sur Pierre Lélu, et ayant pu nous aider ensuite de l'excellente notice que lui a consacrée Regnault-Delalande en tête du catalogue qu'il fit de ses collections en 1811, nous avons cru devoir nous étendre sur cet artiste plus que sur les autres, pour suppléer au silence des biographes qui, ne l'ayant pas connu, n'ont pu en parler.

peut-être le dégoûter de sa profession et le ramener à leur première idée, ils ne lui donnèrent, pour l'entreprendre, que *six louis;* mais, fort de sa résolution, le jeune homme se trouva riche avec cette somme, et muni d'un passe-port de la cour, que lui fit obtenir son frère (1), qui, à cette époque, tenait lieu des meilleures lettres de recommandation, il partit le sac sur le dos et le portefeuille au bras, dessinant sur son chemin tout ce qui frappait son imagination et se livrant, le soir, à la composition. Lorsqu'il arrivait dans une grande ville, il pouvait, au moyen de son passe-port, se présenter chez les amateurs les plus considérables de la localité, il leur faisait voir son portefeuille et leur vendait souvent quelques dessins; il trouva ainsi moyen de suffire tellement aux dépenses de son voyage, qu'en arrivant à Rome il n'avait encore dépensé que le premier *louis* de la somme qu'il avait emportée.

(1) *François-Hippolyte Lélu*, commissaire des guerres, sous-chef au bureau de la guerre, département des fortifications, de l'artillerie et du génie; ce frère, qui était son aîné de dix-sept ans, était né le 23 mai 1724. Il fit de brillantes études, et se livra ensuite aux mathématiques et à la géométrie sous la direction du célèbre *Camus*, et étudia l'architecture sous *Lejai;* à dix-neuf ans, il avait déjà remporté plusieurs prix à l'Académie, si bien que *Camus*, qui en faisait le plus grand cas, lui fit obtenir les diverses fonctions qu'il a remplies avec distinction pendant quarante-sept ans, et dans lesquelles il sut gagner l'estime des savants et des gens en état de le juger. Il s'était formé un beau cabinet d'objets d'art, dans lequel il trouva ses délassements jusqu'à sa mort arrivée en 1800, et qui fut vendu, le 25 juin de la même année, par les soins de Regnault-Delalande; on trouve, au n° 45 de son catalogue, sept dessins d'histoire de son frère *Pierre Lélu;* et, au n° 145, des gravures du même, faisant partie d'un lot considérable.

Installé dans le pays des arts, il fit sa principale étude des ouvrages *de Raphaël, des Carrache* et *du Dominicain*, et il s'identifia tellement à leur grande manière, que bientôt ses productions s'en ressentirent; malheureusement il ne sut pas rompre entièrement avec les principes qu'il avait puisés à l'école de *Boucher,* ce qui fut cause que souvent dans ses compositions, à côté des types les plus grandioses, on retrouve tous les défauts des maîtres maniérés qui dirigèrent ses premières études; ajoutons qu'entraîné par sa bouillante imagination il ne pensait qu'à produire de nouvelles choses et négligeait trop son dessin; le nombre de ses compositions et de ses dessins est extraordinaire; tout était de son ressort, l'histoire, l'allégorie, le paysage, l'architecture, les ornements, et partout on retrouvait l'homme instruit et l'homme de génie; aussi fut-il, après son retour en France, en relation avec les amateurs les plus distingués de son époque; il se lia surtout d'amitié avec le comte *Vialart de St-Morys*, qui se plut à recevoir ses leçons, et il reproduisit par la gravure plusieurs compositions des grands maîtres de son riche cabinet.

Attaché à l'ambassade de Portugal, il parcourut d'abord l'Espagne, et ensuite le Portugal, et se trouvait à Lisbonne en 1775, au moment de la mort de *Louis XV.* L'ambassadeur ayant à faire célébrer un service funèbre à la mémoire de ce prince, *Lélu* proposa le plan d'un magnifique catafalque, qui fut adopté et qui fut fort admiré tant pour son style

grandiose que pour les moyens simples, prompts et ingénieux qu'il employa pour l'exécuter.

Il fut aussi chargé de quelques travaux pour le roi d'Espagne, *Charles III.* Ensuite, voulant revoir l'Italie, il y retourna pour la seconde fois, et, sous l'inspiration des grands maîtres, il s'y livra à son attrait naturel pour la composition; à son retour, en 1778, il s'arrêta à Marseille, et fut présenté à l'Académie de cette ville, qui le reçut par acclamation dans son sein, à la vue des dessins qu'il rapportait d'Italie; il fit hommage à cette Académie de deux de ses dessins, *une S*te *famille* et sa belle composition de *Cybèle qui apaise les vents*, dont la grande manière rappelle celle des maîtres habiles, des productions desquels il s'était nourri. Enfin, en 1789, il alla, pour la troisième fois, revoir sa chère Italie, pour faire ses adieux aux chefs-d'œuvre qui autrefois avaient fait ses délices; il n'y fit qu'un très-court séjour, et à son retour il fut chargé, par le *prince de Condé,* d'exécuter pour son palais une suite de tableaux représentant ses principales actions; il en présenta les dessins *au prince,* ils furent fort admirés et adoptés; mais les événements politiques de cette époque arrêtèrent l'exécution de ce grand travail. Du reste, *Pierre Lélu* n'a peint qu'un petit nombre de tableaux; on a distingué, parmi ceux qu'il a laissés, un *grand Christ en croix*, qui décorait la nef de l'église St-*Jacques du Haut-Pas, à Paris*; *une Transfiguration* pour l'église de St-*Sauveur,* à Caen; *une Résurrection* pour une église d'Orléans, et l'*Ap*-

parition de Jésus à la Madeleine pour l'église de Gennevilliers : ces tableaux ont été, en partie, perdus à la révolution, qui a été la cause, si malheureuse pour les arts, de la dévastation des églises. Nous possédons le *Christ au tombeau*, qui figure sous le n° 69 dans le catalogue de la vente de son cabinet; c'est une de ses meilleures productions. On peut, en parcourant ce catalogue, des n°s 148 à 152, se faire une idée du nombre infini de ses dessins par ce qui en restait dans ses portefeuilles. Le catalogue du cabinet *Paignon-Dijonval* en cite plusieurs que possédait cet amateur; on en trouve également dans la collection du musée du Louvre où l'on voit, en outre, deux paysages du *Poussin* en hauteur, dans lesquels *Lélu* a dessiné quelques figures, à la prière de l'ancien possesseur de ces dessins (1) : cette licence, que *Lélu* n'a révélée qu'à quelques amis, a passé jusqu'ici inaperçue, mais avec de l'attention il est facile d'y reconnaître sa manière. Nous possédons aussi nous-même une assez nombreuse collection de ses dessins dans tous ses différents genres et de ses différentes époques, et un, entre autres, provenant du cabinet de *Gault de S^t-Germain*, derrière lequel cet

(1) Dans l'un on voit, à droite, *Méléagre* tué par le sanglier que *Mars* a envoyé contre lui et qui fuit vers la gauche; dans l'autre, à gauche, une femme portant une urne, et une autre portant une corbeille, et, à la droite, un berger assis gardant un troupeau.

Plus tard, Lélu a développé ce dernier dessin du Poussin, tel qu'on aurait pu supposer qu'il l'eût fait s'il avait voulu le terminer, et il y a reproduit les mêmes figures. Ce curieux dessin, qui corrobore la révélation que nous venons de faire, fait partie de notre collection.

amateur éclairé a écrit la note suivante, qui témoigne de son admiration pour notre maître :

« *P. Lélu*, peintre d'histoire, qui n'a pas joui de
« toute la célébrité qu'il méritoit, mais dont les
« nombreux ouvrages établiront un jour la réputa-
« tion sur un fondement solide ; ses connoissances
« dans les arts étoient aussi profondes que ses ta-
« lents étoient variés, et dans l'immense collection
« de dessins qu'il a laissée on trouvera des compo-
« sitions historiques, des paysages, des plans d'ar-
« chitecture et des projets de décoration admira-
« bles. »

Pierre Lélu est mort le 9 juin 1810 ; on lui doit, comme graveur à l'eau-forte et à la manière du lavis, une suite de 75 pièces que nous allons décrire ; 56 sont d'après ses propres compositions ou dessins, et 19 d'après les dessins des grands maîtres italiens qui, pour la plupart, se trouvaient dans la collection de M. *Vialart de St-Morys*. *Basan*, dans son dictionnaire des graveurs, ne cite de notre maître que notre n° 25, *allégorie à la gloire d'Henri IV*. *Benard*, dans le catalogue de la collection *Paignon-Dijonval*, cite, outre cette même pièce, sous le n° 9384, la suite des quatre ballets que nous décrivons sous les nos 45 à 48 ; ces pièces, ainsi que nos nos 1, 13, 25, 26, 30, 40, 41, 56, 59, 61, 62 et 73, se rencontrent quelquefois ; quant aux autres, elles sont de la plus grande rareté ; nous les possédons toutes, et c'est ce qui nous a mis à même de les décrire.

OEUVRE

DE

PIERRE LÉLU.

PIÈCES D'APRÈS SES COMPOSITIONS.

SUJETS DE LA BIBLE ET DE SAINTETÉ.

1. *Abel et sa femme priant pour leur père; titre pour une édition de la mort d'Abel, de Gesner.*

Abel, un genou en terre, les bras étendus, et sa femme à genoux, les mains jointes, adressent à Dieu des prières pour leur père malade, qu'on voit au fond dans son lit, soigné par Ève; dans le lointain, à travers la porte, on aperçoit un homme qui laboure; au bas de la gauche, sur le terrain, on lit : *P. Lélu,* et sous le trait carré, au milieu : *P. Lélu inv et fecit* 1808.

Jolie pièce à l'eau-forte, la dernière gravée par le maître.

Hauteur : 122 millim., non compris la marge. Largeur : 70 millim.

On connaît quatre états de cette planche :

I. D'eau-forte pure avant le nom du maître dans la marge. (*Rarissime.*)

II. Avec les contre-tailles sur la table, mais avant celles verticales sur le mur du fond, et avant la date à la suite du nom du maître dans la marge. (*Très-rare.*)

III. Avec les contre-tailles sur le mur, mais avant la fente dans le haut de ce mur et les travaux du bas, à droite. (*Rare.*)

IV. Avec une fente dans le mur partant du deuxième chevron, et avant des points et des tailles transversales dans l'angle du terrain à droite. État décrit.

2. *Apparition de Dieu à Abraham.*

Assis sur des nuages, entouré de trois petits anges et dirigé vers la gauche, l'Éternel regarde avec bonté Abraham agenouillé à droite, et lui promet une postérité aussi nombreuse que les étoiles du ciel qu'il lui montre. Sur le terrain, du même côté, on lit *P. Lélu inv et Sculp.*

Superbe composition en hauteur gravée en manière de lavis et très-rare.

Hauteur sans la marge : 434 millim. Largeur : 333 millim.

3. *Judith.*

Judith vient de couper la tête d'*Holopherne* qu'elle a placée sur un dé de pierre qu'on voit à gauche; et, debout, la main sur cette tête et regardant à droite, elle semble attendre l'arrivée de sa servante pour mettre la tête dans le sac et l'emporter. Dans le lointain, à droite, on aperçoit l'armée, qui est au pied des murs de *Béthulie*.

Sur la face claire du dé, on lit : *P. Lélu* 1764.

Pièce en hauteur à l'eau-forte sans trait carré.

Hauteur du cuivre : 171 millim. Largeur : 116 millim.

4—7. LES QUATRE ÉVANGÉLISTES SUR LES NUAGES, DANS DES RONDS.

Très-belles pièces à l'eau-forte, dont deux seulement ont été terminées en manière de lavis; elles sont de la plus grande rareté.

4. Saint Matthieu.

(1) Tourné à gauche et assis sur un tabouret antique, *saint Matthieu*, écrivant son Évangile, regarde l'ange qui vient lui rappeler les merveilles et les discours du Dieu incarné.

Sous le trait du rond, à gauche, on lit : *P. Lélu.*

Diamètre du rond : 185 millim.
Hauteur du cuivre : 216 millim. Largeur : 217 millim.

On connaît deux états de cette planche :

I. Avant les tailles longitudinales qui ont été ajoutées sur le dessus des pieds du tabouret pour les détacher du fond et avant les ombres renforcées.

II. Avec ces tailles ajoutées et les travaux plus mordus.

5. Saint Marc.

(2) Assis sur un coussin, *saint Marc*, tourné vers la droite et inspiré par un rayon divin, semble interroger l'Esprit saint sur les grands faits qu'il va consigner. A droite, on voit son lion, ayant entre les pattes une boule au-dessous de laquelle on lit : *Lélu*, puis sous le trait du rond : *P. Lélu inv.*

Diamètre du rond : 186 millim.
Hauteur du cuivre : 220 millim. Largeur : 217 millim.

On connaît deux états de cette planche :

I. D'eau-forte pure.

II. Terminé en manière de lavis; les angles sont teintés jusqu'à 3 millim. du bord du cuivre.

6. *Saint Luc.*

(3) Assis, les jambes croisées, sur un pliant garni d'un coussin, et dans l'attitude d'un profond penseur, le savant évangéliste, tenant de la main gauche son livre roulé, continue à y inscrire ses récits inspirés; derrière lui on voit le bœuf qu'on place ordinairement près de lui, et plus loin, sur un chevalet, le portrait qu'il a peint de la Vierge mère.

Sous le trait du rond, à gauche, on lit : *P. Lélu.*

Diamètre du rond : 193 *millim.*
Hauteur du cuivre : 216 *millim. Largeur :* 217 *millim.*

7. *Saint Jean.*

Élevé, avec son aigle sur lequel il est assis, au-dessus des régions terrestres, le disciple bien-aimé, tourné de profil à droite, fixe d'un regard pénétrant les merveilles que lui fait connaître l'Esprit saint sur la divinité du Verbe, et déjà il a écrit sur son livre, déroulé sur une tablette, qu'il soutient de la main gauche, les paroles mystérieuses *VERBUM CARO FACTUM EST,* qui sont en partie cachées par son manteau.

Sous le trait du rond, à gauche, on lit : *P. Lélu.*

Hauteur du cuivre : 218 *millim. Largeur :* 217 *millim.*

On connaît trois états de cette belle planche :

I. Très-légèrement mordu et d'un tirage très-fin ; le blanc de l'œil est presque blanc.

II. Remonté de ton et avec des points dans le blanc de l'œil.

III. Terminé en manière de lavis avec les angles teintés.

8. *La Nativité de Jésus-Christ.*

Assise à terre, au milieu de l'estampe, la Vierge soulève un voile pour contempler son divin fils assis et dormant sur de la paille dans la crèche ; à droite, derrière le bœuf couché, saint Joseph le regarde également avec vénération ; au-dessus de lui, un petit ange répand des fleurs, un autre porte une corbeille qui en est remplie, et du côté opposé on voit encore deux petits anges derrière un nuage. Au bas de la droite, on lit : *P. Lélu inv. et fecit* 1781.

Jolie pièce en hauteur préparée à l'eau-forte et terminée en manière de lavis, occupant tout le cuivre sans trait carré.

Hauteur du cuivre : 180 millim. Largeur : 132 millim.

On connaît quatre états de cette planche :

I. D'eau-forte pure.

II. Recouvert de manière de lavis, mais très-pâle, d'un faire lâche et sans effet.

III. Beaucoup plus foncé ; les contours et le dessin bien arrêtés, mais les rehauts trop sombres.

IV. Terminé avec des rehauts blancs très-spirituellement établis, et arrivé à un effet charmant. (*Tous ces états sont rarissimes.*)

9. *La sainte Famille.*

Le dos appuyé sur un fragment d'architecture

qu'on voit à droite, la Vierge, assise à terre en travers de l'estampe, vient de donner le sein à son divin fils, assis sur ses genoux, et montrant le ciel qu'il a quitté pour se faire enfant; saint Joseph, derrière lui, élève les bras, dans l'attitude de l'admiration, tandis qu'à gauche le petit saint Jean en avant de sa mère s'agenouille les mains jointes. Au bas, vers la gauche, on lit sur une pierre : *P. Lelu.*

Eau-forte en largeur.

Largeur : 183 millim. Hauteur : 118 millim., y compris 3 millim. de marge.

10. *L'Enfant Jésus couronnant sainte Catherine.*

La Vierge, assise à droite, la tête tournée de profil, tient sur ses genoux l'enfant Jésus, qui d'une main donne une palme à sainte Catherine agenouillée devant lui, et de l'autre lui pose sur la tête une couronne de fleurs en récompense de son courage; devant elle, on voit un fragment de la roue à dents, instrument de son martyre, et sur lequel on lit : *P. Lélu.*

Jolie pièce en hauteur, sur un fond blanc et sans trait carré, d'une pointe légère et très-spirituelle.

Hauteur du cuivre : 165 millim. Largeur : 109 millim.

On connaît deux états également rares de cette planche :

I. Avant des tailles diagonales descendant, de droite à gauche, sur le genou droit de la Vierge ; sur le fond entre ce genou et la robe de la sainte ; sur le fond derrière elle ; et enfin, avant les ombres prolongées sur presque tout son cou et sa joue droite.

II. Avec les travaux sus-énoncés ajoutés.

11. *L'Assomption de la Vierge.*

Les yeux levés au ciel et déjà dans le ravissement, la Vierge, les bras étendus, est élevée sur un nuage par trois grands anges, dont un, sur le devant en travers de l'estampe et sans ailes, est dirigé vers la droite, et tourne la tête dans le sens opposé; un autre à droite, avec des ailes, est vu presque de profil, et tient un rameau de lis à trois fleurs; enfin le troisième à gauche est vu par le dos; sur le nuage, un petit ange soutient le bras gauche de la Vierge.

Au bas à gauche, on lit : *P. Lélu f.*

Pièce en hauteur sans entourage.

Hauteur du cuivre : 190 *millim. Largeur :* 163 *millim.*

On connaît deux états de cette planche :

I. Avant le rameau de lis; avant l'ombre sur toute la largeur de la jambe gauche de l'ange de droite, enfin avant le nom du maître. (*Extrêmement rare.*)

II. Avec les travaux sus-énoncés et le nom, c'est celui décrit.

12. *La Vierge sur un nuage.*

La Vierge debout, légèrement agenouillée sur un nuage qui lui cache le bas des jambes, est vue presque de face, la tête penchée vers la droite et les yeux baissés; elle tient sur son bras gauche l'enfant Jésus qui lui entoure le cou de ses deux bras. A droite, dans le nuage, un petit ange les regarde les mains jointes, et au-dessous, dans l'angle du bas, on lit : *P. Lélu.* Le fond est blanc.

Cette eau-forte, qui est en hauteur, est rechargée de quelques traits au lavis qui lui donnent l'aspect d'un dessin à la plume.

Hauteur de la planche : 144 *millim. Largeur :* 88 *millim.*

13. *Les trois Vertus théologales.*

La Foi est au bord à droite, vue de profil, tenant un calice surmonté de l'hostie ; *l'Espérance* est à gauche, les mains jointes élevées vers le ciel, et son ancre est appuyée sur son genou ; *la Charité*, avec deux enfants, est au milieu. Au-dessus, on voit une draperie surmontée du *saint nom de Jésus* et supportée par deux petits anges. Sous le trait carré on lit : *P. Lélu* 1793.

Petite pièce en hauteur pour un titre de livre.

Hauteur sans marge : 81 *millim. Largeur :* 47 *millim.*

On connaît trois états de cette planche :

I. D'eau-forte pure, avant les contre-tailles verticales sur le fond à droite et sur le pilastre au-dessus de la tête de l'Espérance, et avant plusieurs autres travaux. (*Très-rare.*)

II. Avant les plis se prolongeant jusqu'au milieu de la draperie du haut, et avant que la jambe du petit ange qui la porte à droite soit dans l'ombre et noire. (*Très-rare encore.*)

III. Avec les changements signalés et terminé. (*Rare.*)

14. *Une Ame du purgatoire.*

En avant d'un foyer de flammes, une âme agenouillée vers la droite et les mains jointes lève la tête du côté opposé, en implorant la miséricorde divine.

Petite pièce en hauteur en manière de lavis, sans nom ni titre. (*Très-rare.*)

Hauteur : 83 millim. Largeur : 55 millim.

15. Tancrède et Herminie (1).

Sur une pierre, à gauche, on voit étendu le corps de Tancrède; un jeune homme se penche pour le palper et s'assurer de sa mort, tandis qu'une femme, qui est probablement Herminie, tend les bras vers lui; près du bord droit on remarque un bout d'arbre et au-dessus, sur le ciel, on lit, écrit au lavis :

P. Lelu Sculpt 1781, *pièce en manière de lavis presque carré.*

Hauteur : 268 millim., y compris 23 millim. de marge. Largeur : 233 millim.

On connaît deux états de cette planche :
I. D'eau-forte pure et sans le nom.
II. Mis à l'effet en manière de lavis.

16. *Reproduction de la même composition dans le même sens et en manière de lavis.*

Elle diffère de l'autre par une pointe plus fine et un dessin plus arrêté; elle ne porte pas le nom du

(1) Nous ignorions le sujet de cette pièce, qui nous a été révélée par une note de M. de Saint-Morys, écrite au dos d'une épreuve de la pièce suivante, qu'il dit être d'après sa composition et gravée par Lélu. Cette épreuve se trouve, avec d'autres gravures de notre maître, au cabinet des estampes de la bibliothèque impériale.

maître, et le ciel dans le premier état est uni; la marge aussi est moins haute, elle ne porte que

9 *millim.*, *et l'estampe* 245 *millim. sans marge*, *et*, *en largeur*, 235 *millim.*

On connaît deux états de cette planche :
I. Avec le ciel uni, c'est celui décrit.
II. Avec le ciel nébuleux, l'addition à l'arbre de droite de quelques branches revenant sur le dos de la femme, et celle d'un autre arbre occupant toute la hauteur du bord gauche.

17. *Le Guerrier menaçant.*

La tête couverte d'un casque très-riche orné de cinq plumes, un guerrier portant la main à son épée s'avance venant de la droite, et menaçant de la mort une jeune femme à genoux à gauche, en avant d'une colonne, et implorant sa grâce; une petite fille s'élance sur la main du guerrier pour l'arrêter; sur le fond, en haut de la droite, on lit, écrit au lavis : *P. Lélu Sculp.* 1784.

Grande pièce en hauteur, d'une belle exécution.

Hauteur : 345 *millim.*, *y compris* 22 *millim. de marge*. *Largeur* : 236 *millim.*

18. *Le Roi vaincu.*

Au milieu de l'estampe, un roi, la couronne en tête, vient se prosterner et déposer son sceptre aux pieds d'un vainqueur assis à droite sous sa tente, auprès d'une grande table, où il mange avec plusieurs autres personnages; à gauche, on voit deux esclaves enlevant des vases et plateaux.

Grande et belle pièce en largeur en manière de lavis, sans le titre et sans le nom du maître.

Largeur : 346 millim. Hauteur : 255 millim., y compris 16 millim. de marge restée blanche.

Nota. Il existe un 1er état rarissime, d'eau-forte pure, avant le lavis.

SUJETS MYTHOLOGIQUES ET ALLÉGORIQUES.

19. *Sacrifice au dieu Pan.*

La statue du dieu est à gauche entourée de deux jeunes filles qui l'ornent de fleurs ; au-dessous, on voit un autel sur lequel un sacrificateur brûle des parfums ; et à droite un vieux Silène et trois bacchantes, dont une, assise, tient une coupe, et une autre, debout, soutient une guirlande de fleurs. A la gauche du bas, on lit : *Lélu in. fecit* 1760.

Petite eau-forte en largeur, la première du maître à l'âge de 19 ans.

Largeur : 183 millim. Hauteur : 113 millim.

20. *L'Harmonie de la Nature.*

Une femme entourée de guirlandes de fleurs et d'instruments de musique est assise sur un nuage dans l'attitude de la contemplation ; elle chante, ainsi que trois autres femmes rangées plus loin vers la gauche, un morceau d'harmonie, accompagné par deux musiciennes qu'on voit au second plan, dont l'une touche de l'orgue et l'autre joue de la flûte ; au-dessus, dans le ciel, on aperçoit deux co-

lombes qui se caressent, et plus loin, à gauche, deux enfants qui jettent des fleurs; dans le bas, à gauche, on lit : *P. Lélu 1762.*

Eau-forte en largeur, une des premières du maître.

Largeur : 210 millim. Hauteur : 136 millim. sans la marge.

21. *L'Amour et Psyché.*

Étendue sur un grand lit nuptial qui occupe le milieu de l'estampe, Psyché reçoit et caresse l'Amour, qui s'élance vers elle venant de la droite; de ce côté, on voit une suivante dans l'ombre, qui les regarde en se retirant; de l'autre côté, à gauche, deux autres suivantes apportent, l'une sur ses bras une corbeille de fruits, et l'autre sur son épaule une corbeille de linge; à la gauche du bas, on lit : *P Lélu inv. et sculp.*

Grande pièce en largeur à l'eau-forte, d'après un dessin colorié qui fut exposé au salon en 1793 sous le n° 528.

Largeur : 385 millim. Hauteur : 173 millim., y compris 12 millim. de marge restée blanche.

On connaît trois états de cette planche, qui sont tous très-rares :

I. Au simple trait.

II. Ombré; mais le fond à gauche, derrière les deux suivantes, n'est pas recouvert de tailles transversales.

III. Entièrement terminé, avec une partie des ombres renforcées.

22. *Vénus et l'Amour.*

Étendue de gauche à droite sur un char attelé de

deux colombes, Vénus regarde avec tendresse l'Amour qui vole derrière elle, s'entretient avec lui et s'avance sur les nues vers la droite. A la gauche du bas, on lit : *P. Lelu inv et sculp.* 1784.

Petite pièce en largeur, à l'eau-forte, sans trait carré.

Largeur du cuivre : 170 millim. Hauteur : 79 millim.

23. *Toilette de Vénus.*

Vénus, assise à gauche sur un tertre recouvert d'un tapis, procède à sa coiffure en se regardant dans un miroir ovale que l'Amour debout, à droite, tient devant elle; au-dessous, sur le premier plan, on voit deux colombes se caressant; et, à gauche, un vase de parfums, en dessous duquel on lit : *P. Lélu. inv. et sculp.* Il n'y a pas de trait carré.

Hauteur du cuivre : 201 millim. Largeur : 161 millim.

On connaît deux états de cette planche qui, comme la suivante, est d'une pointe extrêmement fine et spirituelle :

I. Avant l'élévation du rocher à gauche; avant les ombres renforcées par des tailles verticales sur le vase; avant l'ombre portée derrière l'Amour et entre ses jambes; enfin avant l'ombre à droite de l'arbre. (*Très-rare.*)

II. Avec les travaux sus-énoncés ajoutés. (*Rare.*) (1)

24. *Amphitrite, pendant de la pièce précédente.*

Amphitrite, étendue sur un dauphin, s'avance

(1) Dans une vente faite par M. Vignères le 24 novembre 1857, une épreuve de ce 2ᵉ état a été vendue 12 fr. 50 c. sans les frais.

vers la gauche; elle est accompagnée de deux Amours, dont l'un lui apporte des perles et du corail. Derrière, à gauche, on voit un triton dans l'ombre, soufflant dans une conque. Dans l'angle du haut, à droite, on lit en écriture venue à rebours : *P. Lélu;* et à la droite du bas : *P. Lélu inv et f.* sans trait carré.

Hauteur du cuivre : 201 millim. *Largeur* : 159 millim.

On connaît deux états de cette planche :

I. Avant le nom du maître dans le bas à droite, et avant l'ombre sur le triton et sur la tête du dauphin. (*Très-rare.*)

II. Terminé entièrement, c'est celui décrit. (*Rare.*)

25. *Allégorie à la mémoire d'Henri IV.*

Sur la plinthe du monument on lit : A LA GLOIRE DE HENRI QUATRE. Et sur une tablette fixée au soubassement, se trouve l'explication suivante, qui nous dispense d'autre description :

La Renommée couronne ce héros, Minerve — l'embrasse et le montre pour modele à différents Génies, — l'Immortalité trace sur l'Univers ses grandes actions.

Sur le fond du soubassement, on lit au-dessus de la tablette : *avec privilege du Roy-1780*; et au-dessous à gauche : *Composé et Gravé par P. Lelu Peintre*; et à droite : *à Paris, chez l'auteur rue du fauxb. Mont-martre n° 17.*

Pièce en hauteur en manière de lavis.

Hauteur sans marge : 345 millim. *Largeur* : 250 millim.

On connaît deux états de cette planche :

I. Lavé comme un dessin au bistre.

II. Lavé sur toute l'étendue de la planche en manière de camaïeu, avec des rehauts laissés en blanc et d'un bien meilleur effet.

26. *La Montagne, pièce allégorique sur la révolution française.*

La description de la composition se trouve dans l'inscription suivante, qu'on lit dans la marge : LE TRIOMPHE DE LA MONTAGNE. *Sur un Char civique sont placés* LA LIBERTÉ ET L'ÉGALITÉ, *la Liberté porte l'emblème de la Montagne sur laqu'elle est écrit :* VIVRE LIBRES OU MOURIR, *derriere — elle est un jeune Chêne portant cette inscription,* VERITÉ ET RAISON. *La* FÉLICITÉ PUBLIQUE, *tenant une Corne d'abondance et un Rameau d'olivier est assise en avant — dans le même Char, Sur le Faisceau National ; Mercure symbole de l'intelligence et de l'activité, conduit les Coursiers et dirige leur marche ; tandis qu'Hercule et — Minerve exterminent les monstres divers, qui sous différents masques voulaient nous ravir la Liberté. Le fond du tableau représente un soleil levant.*

A gauche, sous le trait carré, on lit : *P. Lélu del et sculp*, et à droite : *à Paris rue St Jacques n° 614.*

Hauteur : 520 *millim.*, *y compris* 82 *millim. de marge. Largeur :* 330 *millim.*

On connaît trois états de cette planche, qui devait être mise en manière de lavis, mais qui est restée à l'état d'eau-forte :

I. **D'eau-forte** pure avant toute lettre.

II. Avec l'addition de quelques travaux et le texte de l'inscription rapportée, c'est celui décrit.

III. Avec quantité de nouveaux travaux dans toutes les parties, et notamment dans le ciel, qui était blanc dans l'état précédent, et avec l'adresse effacée sous le trait carré et reportée au-dessous de l'inscription en ces termes : *Ce vend à Paris chez l'auteur, rue S^t Jacques vis-à-vis le College de l'Egalité n° 614* (1).

27. *La Vérité.*

La Raison, se levant de son trône qu'on voit à droite, soutient *la Vérité*, appuyée sur *la Force*, représentée par un lion, et guidant le char de *la Nature*. Au milieu, sous le trait carré, on lit : *P. Lélu inv et fecit.*

Pièce en hauteur, à l'eau-forte.

Hauteur sans la marge : 235 *millim. Largeur* : 178 *millim.*

On connaît deux états de cette planche :

I. D'eau-forte pure, très-peu chargé de travaux. (*Très-rare.*)

II. Repris en entier et changé d'effet; toutes les tailles simples, en avant et sur le fond à droite, ont été recouvertes de tailles croisées ; la figure de la Raison, qui était claire, a été mise dans la demi-teinte; enfin toute la planche a été retouchée. (*Rare.*)

(1) Nous possédons une épreuve de cette pièce, lavée et rehaussée de blanc par le maître, telle qu'il devait la terminer : elle est d'un très-bel effet; mais l'eau-forte ainsi que les suivantes laissent beaucoup à désirer, et le plus grand mérite de ces pièces est d'être recherchées comme pièces historiques rares.

28. *Pièce allégorique à la mémoire de Mirabeau.*

La composition est au milieu d'un cadre d'architecture dont les côtés sont ornés de guirlandes de chêne, et au centre du soubassement on voit, dans un médaillon, le portrait de *Mirabeau* en profil, tourné vers la gauche, avec cette légende :

HONORÉ GABRIEL RIQUETTI
(Cte DE MIRABEAU)

Ce portrait coupe l'inscription suivante, gravée sur le soubassement en six lignes, et qui donne l'explication de la composition :

Les Amis de la Constitution AUX MANES DE MIRABEAU *mort le 2 avril* 1791. — *La consternation générale est exprimée par la France éplorée, tâchant en vain de retenir la mort implacable, qui nous enlève une tête si chère, une foule de peuple et des soldats de la — Patrie, joignent leurs efforts aux siens, leur Généreux Commandant ayant pour arme la massue d'Hercule et l'égide de Minerve est auprès du lit du mourant accablé de tristesse; on voit aussi — la Liberté dans le plus grand abattement qui fixe ce Génie expirant sans avoir pû finir tout ce qu'il faisoit pour elle, sur le lit est une plume et des papiers pour conserver la mémoire — dont il est mort, l'on apperçoit dans un plan reculé l'auguste Assemblée où il a eu l'honneur de présider et où ses lumières ont paru avec tant d'éclat, et le Tableau se termine par son Monument qu'un nuage éclatant couvre et au milieu duquel est l'Immortalité.*

Sous le trait carré, on lit : *à Paris par P. Lélu peintre de l'acca. de Marseille d^t rue S^t Avoie n° 23.*

Largeur : 581 millim. Hauteur : 455 millim., y compris 12 millim. de marge.

29. *Monument à Desaix.*

Sur un sarcophage, élevé en avant d'une grande pyramide bordée de cyprès, le général, vêtu à la romaine, est étendu mourant tourné vers la gauche ; la Victoire le soutient d'une main, et de l'autre écrit sur son bouclier, soutenu par le Temps, le mot : **VICTOIRE**. Sur le soubassement du sarcophage, on voit un bas-relief dans le goût antique qui représente le moment où le général tombe mortellement blessé ; et de chaque côté, *la Force* et *la Justice* éplorées ; puis tout au bas, sur un faisceau de palmes et de lauriers, son portrait en médaillon, portant pour légende : **LE GEN^l. D'ESAIX.**, avec huit vers de chaque côté commençant par : *Frappé d'un coup...* et finissant par *à la victoire.* Sur le haut de la grande pyramide, on lit : **A LA MEMOIRE DU GEN^l. D'ESAIX** *mort le 25 prairial an 8 à la Bataille de Marengo à la tête de sa division dont l'intrépidité décida la victoire*, suivi de deux lignes finissant par : *de son triomphe.*

Au bas, sous le trait carré, on lit : **P.** *l'Elu pictor fecit & consecravit.*

Grande pièce en hauteur de la plus grande rareté.

Hauteur : 484 *millim.*, *y compris* 12 *millim. de marge. Largeur* : 335 *millim.*

30. *Allégorie à la louange de Napoléon Ier après la paix d'Amiens.*

Sur un nuage qui occupe les deux tiers du haut de l'estampe, on voit, à gauche, le Génie de la guerre tenant d'une main ses foudres, et de l'autre offrant le rameau de la paix; il s'appuie sur un lion, emblème de la force, et derrière lequel se trouvent des appareils de guerre; à droite, la France, assise sur des trophées, s'appuie sur le portrait de Napoléon Ier, et paraît compter sur une paix durable; dans le haut, on aperçoit l'Immortalité décernant une couronne au vainqueur.

Le bas de l'estampe offre une plage au bord de la mer, à gauche de laquelle on voit des ruines antiques et un dessinateur assis qui prend un point de vue; au milieu, sur le terrain, on lit: *P. Lélu.*

Dans la marge, sous le trait carré, on lit, à gauche : *P. Lélu del;* et à droite : *alix sculp.*; et au milieu : *Paix fidelle ou Guerre terrible;* puis au bas : *à Paris chez Bance ainé Md d'Estampes rue st. Denis n° 214.*

Estampe en hauteur, dont Lélu n'a fait que l'eau-forte.

Hauteur : 323 *millim.*, *y compris* 40 *millim. de marge. Largeur* : 217 *millim.*

On connaît deux états de cette planche :

I. A l'eau-forte pure presque au trait ; travail de *P. Lélu*, avec son nom seulement sur le terrain. (*Extrêmement rare.*)

II. Terminé en manière noire par Alix et avec la lettre, c'est celui décrit.

SUJETS DE GENRE.

31. *L'Amour maternel.*

Une jeune femme couronnée de fleurs, guidée par l'Amour maternel qui voltige au-dessus d'elle, porteur d'un bouquet, sème de fleurs les premiers ans de ses enfants, dont le plus jeune dort étendu à droite, tandis que son frère le couvre d'un voile.

Pièce charmante d'idée et d'exécution; en hauteur, sans nom, sans trait carré et à l'eau-forte.

Hauteur du cuivre : 243 *millim.* Largeur : 198 *millim.*

On connaît trois états de cette planche :

I. Le corps de l'enfant qui dort est blanc. (*Très-rare.*)

II. Il est entièrement recouvert de travaux par suite de l'ombre que projette le voile dont on le couvre. (*Rare.*)

III. L'ombre du haut de sa poitrine et de sa tête est renforcée par des contre-tailles, ainsi que le dessous du manteau de la femme, près de son épaule.

32. *La Dictée.*

Une jeune fille, assise à gauche, la tête appuyée sur sa main, dans l'attitude de la méditation, semble dicter quelque chose à un jeune homme coiffé d'une toque à plumes, assis à droite devant une table et écrivant.

Pièce en hauteur, en manière de lavis, sans trait carré ni marge, et sans le nom du maître.

Hauteur du cuivre : 280 *millim.* *Largeur* : 212 *millim.*

On connaît deux états de cette planche :
I. D'eau-forte pure. (*Très-rare.*)
II. Terminé en manière de lavis. (*Rare.*)

33. *La Lecture.*

Assise à gauche, le pied sur un tabouret et le menton appuyé sur sa main, une jeune femme écoute une lecture que fait un vieillard assis à droite et vu de face; ils sont tous deux vêtus à l'antique.

Pièce en hauteur, en manière de lavis, sans trait carré, sans marge et sans le nom du maître.

Hauteur du cuivre : 278 *millim.* *Largeur* : 209 *millim.*

On connaît deux états de cette planche :
I. D'eau-forte pure. (*Très-rare.*)
II. Terminé en manière de lavis. (*Rare.*)

34. *Le Bouquet offert.*

A gauche, un jeune chasseur vu de profil, costumé à l'antique et tenant en laisse deux chiens de chasse, offre un bouquet à une jeune bergère accompagnée d'une autre jeune fille qui s'appuie sur elle; elle semble adresser au jeune homme quelques reproches qu'il a l'air de recevoir d'une mine piteuse; derrière elle, à droite, on voit deux moutons.

Pièce en hauteur, en manière de lavis, sans trait carré ni marge, et sans nom d'auteur.

Hauteur du cuivre : 263 *millim.* *Largeur* : 198 *millim.*

35. *L'Astronome.*

Dans une grande salle éclairée par deux fenêtres gothiques, un astronome à longue barbe et la tête chauve est assis, tourné de profil vers la droite, devant une table, feuilletant un grand livre placé sur un pupitre, et derrière lequel on voit une sphère céleste et un télescope; derrière son fauteuil, un chien épagneul est couché devant sa niche.

Pièce en hauteur, en manière de lavis, entourée d'un trait carré, mais sans nom ni titre.

Hauteur : 231 millim., y compris 14 millim. de marge restée blanche. Largeur : 152 millim.

On connaît deux états de cette planche :
I. Très-peu chargé de lavis; le chien se détache en clair et est presque blanc ainsi que le bas du rideau.
II. Le chien est dans l'ombre, ainsi que tout le rideau.

36. *Le Philosophe.*

Au milieu d'une salle basse voûtée et éclairée dans le fond par une grande arcade à jour, un vieillard à barbe, tourné à gauche et assis devant une table, écrit dans un grand livre posé sur un pupitre, et en avant duquel se trouve un globe terrestre; sur une tablette au-dessus, on voit quelques livres et une fiole à moitié remplie. Dans le lointain, à travers l'arcade, on aperçoit une ville avec une riche cathédrale, dont la tour est surmontée de quatre clochetons.

Sur le soubassement de l'arcade, on lit à droite :
P. Lélu 1783.

Charmante pièce en largeur, d'une pointe très-spirituelle et d'un très-joli effet. (*Extrêmement rare.*)

Largeur : 185 millim. Hauteur : 159 millim., y compris 14 millim. de marge.

37. *Le Sermon.*

Dans une église du moyen âge, un pontife debout, en avant de son trône placé à droite sur une estrade de trois marches, adresse un discours à des fidèles qu'on aperçoit au fond dans diverses attitudes et dans une partie éclairée, tandis que toute la partie du devant est entièrement dans l'ombre; à gauche, deux moines, assis à terre au bas du trône, prennent des notes sur le discours du pontife. Au milieu du bas, on lit à terre : *P. Lélu inv et scul.*

Eau-forte en hauteur, d'un joli effet et rare.

Hauteur : 172 millim. Largeur : 118 millim.

38. *L'Escalier.*

Au fond d'un vestibule voûté, on voit l'entrée d'un grand escalier montant à quelque église ou à un monastère; sur la seconde marche à gauche, un jeune homme debout, appuyé contre le mur et tenant une bourse pour recevoir les aumônes; dans le fond, sur le premier palier, une femme, tenant un enfant par la main, suivie d'un chien et portant sur la tête une corbeille, se dirige vers la droite.

Jolie pièce à l'eau-forte en hauteur, sans le nom du maître.

Hauteur: 178 *millim.*, *y compris* 9 *millim. de marge. Largeur*: 108 *millim.*

39. Le Concert.

Dans une grande salle éclairée à droite par une double arcade gothique, six personnages, vêtus à l'espagnol, exécutent un concert autour d'une table sur laquelle sont placés les pupitres; l'un d'eux accompagne sur un grand orgue qu'on voit au fond, tandis qu'un septième personnage, la canne à la main et se dirigeant vers la gauche, se retourne pour les écouter. Sur le devant à droite, derrière un escalier de cinq marches, une harpe est appuyée sur le mur; et à gauche, sur le carreau, on lit: *P. Lélu inv. et sculp.*

Eau-forte en hauteur, charmante d'effet et de composition, sans trait carré ni marge.

Hauteur du cuivre: 245 *millim. Largeur*: 185 *millim.*

On connaît deux états de cette planche:

I. Avant l'ombre portée de l'escalier, s'étendant jusqu'à la moitié de l'espace en avant de la grande marche. (*Extrêmement rare.*)

II. Avec cette ombre portée ajoutée. (*Très-rare.*)

40. La Lanterne magique.

A droite, un jeune Savoyard montre la lanterne magique à trois jeunes enfants placés autour de leur mère, qui leur explique le sujet, représentant *la Tentation de St Antoine;* derrière, à gauche, est la grand'mère, et, dans le haut, une jeune femme, à

une fenêtre, donne son enfant à une autre qui tend les bras pour le recevoir. Au bas de la droite, sur le premier pavé, on lit : *P. Lélu.*

Grande eau-forte en hauteur.

Hauteur : 304 millim., y compris 17 millim. de marge. Largeur : 211 millim.

On connaît cinq états de cette planche :

I. D'eau-forte pure, c'est celui décrit. (*Rarissime.*)

II. Le bras de la jeune mère, qui était étendu à la hauteur du dessus de la lanterne et dont l'indication portait à faux, a été changé, et passe ici au-dessus de la tête du plus jeune enfant, de manière à être en face du sujet; les pavés, qui autour du nom n'offraient que des tailles simples, ont été recouverts de tailles croisées, ainsi que le pied de la lanterne; enfin plusieurs autres parties ont été renforcées pour donner plus d'effet. (*Extrêmement rare.*)

III. La disposition de la lanterne a été entièrement changée, le sujet a été effacé; elle est retournée et est vue par derrière entièrement dans l'ombre, de manière à éclairer les spectateurs et à se trouver plus en face d'eux. Le paillasson a été prolongé à droite du pied; toute la partie droite a été mise dans l'ombre, notamment le pavé, où l'on ne peut plus lire le nom; enfin l'effet est bien préférable : cet état est encore avant la lettre et très-rare.

IV. Sans nouveaux changements; on lit seulement dans la marge : *La Lanterne Magique.* Mais ce titre n'est indiqué que par des points. (*Rare.*)

V. Les lettres du titre sont formées par un double trait qui laisse voir les points au milieu.

41. Le Ménage champêtre, pendant de la pièce précédente.

A droite, une jeune femme assise chausse son

enfant assis sur ses genoux, tandis que la vieille mère, également assise à gauche, est occupée à filer, ayant devant elle un enfant qui regarde deux colombes; derrière elle est le mari debout, appuyé sur son bâton, et dans le fond, sur un mur, on voit un chat et divers ustensiles de ménage; dans l'angle du bas à droite, on lit : *P. Lélu. 1784;* et dans la marge : *Le Ménage Champêtre.*

Eau-forte en hauteur.

Hauteur : 304 millim., y compris 12 millim. de marge. Largeur : 212 millim.

On connaît quatre états de cette planche :

I. D'eau-forte pure avant la lettre. (*Extrêmement rare.*)

II. La jupe de la vieille femme, dont l'ombre n'était indiquée que par des tailles droites, a été entièrement recouverte de tailles croisées; le mur, derrière la jeune femme, l'a été également; enfin une grande ombre portée, s'étendant de l'angle du haut à gauche jusque derrière la tête du chat, a été ajoutée; cet état est encore avant la lettre et très-rare.

III. Le terrain, derrière les colombes, a été recouvert de travaux, ainsi que la partie du mur derrière la tête de l'enfant sur les genoux, qui était presque blanche. Dans la marge on lit : *Le Ménage Champêtre*; mais seulement indiqué par des points. (*Rare.*)

IV. Le mur du fond, qui ne présentait que des tailles horizontales, a été recouvert de tailles verticales qui lui donnent une teinte uniforme et d'un meilleur effet; les lettres du titre sont formées par un double trait laissant voir les points.

État terminé, c'est celui décrit.

42. *La Confidence.*

Derrière un mur d'appui, en avant d'un parc,

une jeune fille, vue par le dos et tenant à son bras un panier rempli de fruits, semble faire une confidence à une autre, en lui recommandant le silence; à gauche, un jeune homme costumé à l'espagnol est appuyé sur le mur. On lit à la droite du bas : *P. Lélu.*

Pièce en largeur légèrement tracée et qui ne paraît pas avoir réussi à l'opération de l'eau-forte.

Largeur du cuivre : 193 millim. Hauteur : 124 millim.

43. *Les deux Amants.*

Au milieu de l'estampe, un berger, assis sur un tertre et ayant à côté de lui sa musette, entoure de ses bras une jeune fille placée devant lui et qui lui caresse le menton; derrière, à droite, on voit un *van*, et au-dessus, sur un petit toit, deux colombes qui se caressent.

Petite pièce en hauteur sans nom ni titre.

Hauteur : 187 millim., dont 22 millim. de marge. Largeur : 113 millim.

44. *Les Regrets.*

En avant d'un gros arbre, une jeune fille, dont on voit le chapeau et le panier à terre à gauche, se dirige vers ce côté dans l'attitude du repentir et en essuyant ses yeux; derrière elle, le berger qui l'a séduite la suit, en faisant ses efforts pour la retenir.

Pendant de la pièce précédente et peu terminé, aussi sans nom ni titre.

Même hauteur et même largeur.

45—48. BALLETS.

Suite de 4 pièces à l'eau-forte, numérotées en chiffres romains au milieu de la marge du haut, les deux premières en largeur et les deux autres en hauteur.

45. Attitudes de danse.

(1) Deux danseuses conduites par un danseur vêtu à l'espagnol, avec chapeau à plumes, s'avancent de gauche à droite; celle qui est à sa gauche a une jupe garnie d'une guirlande de fleurs, et l'autre un bouquet au côté; dans le lointain, à droite, au delà d'un rosier fleuri, on aperçoit une grange et une grosse tour; à gauche, sur le terrain, on lit en petits caractères : *P. Lélu.* Et dans la marge : *Attitudes de danses exécutées à L'Opera par le S. Doberval et Melles Allard et Pelin en 1779, dessinées et gravées par P. Lélu peintre.* Au bas à gauche : *Avec Privilege du Roy.* Et à droite : *à Paris chez l'auteur Rue du fauxbourg montmartre n° 17.*

Et au milieu de la marge du haut le n° I.

Largeur : 230 millim. *Hauteur :* 213 millim., *y compris* 31 millim. *de marge.*

On connaît trois états de cette planche :

I. D'eau-forte pure avant la lettre et avec les nuages blancs. (*Très-rare.*)

II. Encore avant la lettre; mais le nuage au-dessus du peuplier est teinté. (*Rare.*)

III. Avec la lettre, tous les nuages couverts de travaux, ainsi que le rosier et diverses autres parties de l'estampe, c'est celui décrit.

46. *Secondes attitudes de danse, pendant de la pièce précédente.*

(2) Ici, les danseuses et leur cavalier s'avancent vers la gauche; celle qui est de ce côté a un chapeau à plume et tient son tablier de la main droite; l'autre porte une guirlande en bandoulière et trois autres sur sa robe; le fond est garni de grands arbres; à gauche, sur le terrain, on lit : *P. Lélu;* et dans la marge : *attitudes de danse exécutées à l'Opéra par le S^r· Doberval et M^{elles.} Guimard et Allard en 1779 dessinées et gravées par P. Lélu peintre.* A gauche *Avec privilege du Roy;* à droite, *à Paris chez l'auteur Rue du fauxbourg montmartre n° 17.*

Et au milieu de la marge du haut le n° II.

Largeur : 230 millim. Hauteur : 214 millim., y compris 34 millim. de marge.

On connaît trois états de cette planche :

I. D'eau-forte pure avant la lettre et avec les nuages blancs. (*Très-rare.*)

II. Avec le nuage du milieu teinté et avec la lettre, mais avant les mots : *Avec Privilege du Roy*: (*Rare.*)

III. Avec tout le ciel teinté et des travaux ajoutés sur les terrains et avec la lettre entière, c'est celui décrit.

47. *La Diseuse de bonne aventure.*

Une jeune fille tenant un parasol ouvert et s'avançant en face, accompagnée de son berger, tend sa main droite à une vieille femme placée derrière elle et qui lui dit sa bonne aventure; le fond présente

quelques bouquets d'arbres; au bas de la gauche, on lit en très-petits caractères : *P. Lélu;* et dans la marge sous trait carré : *Peint et gravé par P. Lélu* 1779. *avec Privilege du Roy;* et plus bas : *La Diseuse de Bonne aventure à Paris chez Lauteur Rue du fauxbourg montmartre n° 17.*

Puis au milieu de la marge du haut le n° III.

Hauteur : 213 *millim.*, y compris 23 *millim. de marge. Largeur :* 141 *millim.* (1).

On connaît quatre états de cette planche :

I. Au simple trait et terminé en manière de lavis rouge bistre; le nom du maître ne se trouve pas sur le terrain. On lit seulement à gauche, sous le trait carré, en très-petits caractères : *première planche gravée.* (*Extrêmement rare.*)

II. Tout le travail du lavis a été enlevé, ainsi que la petite inscription, et les ombres de la gravure, dont il n'est resté que le trait, ont été refaites à l'eau-forte; le nom du maître a été ajouté sur le terrain, mais la marge est avant toute lettre; les nuages sont restés blancs et les arbres peu chargés de travaux. (*Très-rare.*)

III. Terminé; les nuages et les arbres sont recouverts de travaux; des raies verticales ont été ajoutées à la jupe de la jeune fille; enfin le nuage est avec la lettre. C'est l'état décrit.

IV. On lit seulement au titre : *La Diseuse de Bonne aventure.* Tout le reste a été effacé.

(1) On a fait en *fac-simile*, et dans le même sens, une copie médiocre de cette pièce, au bas de laquelle on lit à gauche : *J. B. Huet.* et à droite : *Péquégnot sc.* Il faudrait être peu connaisseur pour être la dupe de cette grossière substitution de nom du véritable compositeur.

48. *Le Devin du village, pendant de la pièce précédente.*

Une jeune fille vêtue d'une robe parée à paniers et garnie, au bas, de guirlandes de fleurs écoute les prédictions du devin, qui lui fait voir, sur un livre, des caractères cabalistiques ; un jeune homme, placé derrière elle, lui fait une indication à gauche. La scène se passe dans un paysage ; on lit sur le terrain à gauche : *P. Lélu* ; et dans la marge, sous le trait carré : *Peint et gravé par* P. Lélu 1779. — *avec Privilege du Roy.* Et au milieu de la marge *Le devin du Village. à Paris chez Lauteur Rue du fauxbourg montmartre n° 17.*

Dans la marge du haut, au milieu le n° IV.

Hauteur : 210 *millim.,* y compris 21 *millim. de marge. Largeur :* 142 *millim.*

On connaît trois états de cette planche :
I. Avant la lettre et peu chargé de travaux. (*Très-rare.*)
II. Avec la lettre et terminé, c'est celui décrit.
III. On lit seulement dans la marge : *Le devin du village.* tout le reste a été effacé. La boîte sur laquelle est posé le livre, qui était carrée et blanche sur le devant, a été prolongée jusque derrière la jambe du jeune homme, et la partie blanche a reçu quelques travaux ; le bras gauche du jeune homme, qui était en partie blanc, a été recouvert de travaux de l'épaule au coude ; enfin l'ombre du chardon, à droite, est noire.

49. *Titre pour un livre de musique.*

En avant d'une auréole rayonnante, la Muse de la

musique, assise sur un nuage et tenant une lyre, indique au spectateur une pancarte soutenue à gauche par un Génie, et sur laquelle on lit en espagnol : *SEIS TRIOS PARA DOS VIOLINES Y BAXO*, puis une dédicace par Cayetano Brunetti et la date de M. DCC. LXIX. On voit à gauche un orgue et divers instruments avec deux petits Génies, dont un ailé joue du violon; à droite, un autre frappe sur des timbales, auprès desquelles on voit une basse, une guitare et d'autres instruments.

Pièce en largeur, se détachant sur un fond blanc, sans entourage; au bas on lit, à gauche : *P. Lélu inv. sculpsit.*

Largeur du cuivre : 259 millim. Hauteur : 211 millim.

50. Cheminée.

Elle est de forme rocaille, surélevée au milieu et supportant un buste de femme; du socle descendent, de chaque côté, des cornes d'abondance, sur lesquelles sont posées deux femmes nues, debout, étendant leurs bras pour soutenir une couronne au-dessus du buste. A droite, sous le trait carré, on lit : 1760 *P. Lélu. inv et scu.*

Eau-forte en hauteur; une des premières du maître, faite à l'âge de dix-neuf ans.

Hauteur : 205 millim., y compris 18 millim. de marge. Largeur : 130 millim.

PAYSAGES.

51. *Grand paysage en largeur, en manière de lavis au bistre.*

En avant d'un moulin qu'on voit à gauche derrière une chaussée percée d'une arche, un jeune homme sur une barque remonte en ramant un biez qui occupe toute la droite de l'estampe, et se perd sous l'arche, derrière deux grands arbres à gauche; au delà se trouve sur le lit de la rivière un pont de plusieurs arches dont deux refaites en bois, sur lesquelles traverse une grosse voiture attelée de deux bœufs; plus loin, à droite, un homme sur un âne vient à leur rencontre; à l'angle du bas, à gauche, on lit : *P. Lélu 1781.*

Largeur : 341 millim. Hauteur : 253 millim., y compris 16 millim. de marge restée blanche.

On connaît quatre états de cette planche :

I. D'eau-forte pure au simple trait.

II. Ombré par un travail au lavis, bistre, mais très-peu chargé; les nuages sont unis.

III. Les trois arbres, à gauche, ont été ombrés aux trois quarts du côté droit, et les roseaux du devant, qui étaient dans l'ombre, ont été éclaircis; les nuages sont plus accidentés.

IV. Des arbres ont été ajoutés derrière les bâtiments du moulin, où il n'y en avait pas un seul; des branches ont aussi été ajoutées aux trois arbres à gauche; une grande ombre, qui s'étendait au bord de l'eau, depuis la barque jusqu'à l'angle droit, a été remplacée par un grand clair, sur lequel

se détachent quelques plantes, qui se voient à la place où étaient les roseaux ; enfin les nuages ont été autrement disposés et offrent des parties sombres sur tout le haut et le côté droit. Dans cet état, l'artiste est arrivé à l'effet désiré. (*Ces 4 états sont tous très-rares.*)

52. *Le Pont de pierre.*

A gauche d'un gros rocher dans l'ombre qui occupe tout le bord droit de la planche, on voit, sur un grand chemin, un pont en pierre d'une seule arche, que traversent deux voyageurs vus par le dos, dont l'un est à cheval; au delà est un groupe de beaux arbres touffus; et à droite, derrière les voyageurs, quelques peupliers; au bord de l'eau à gauche, au-delà du pont, on aperçoit un pêcheur à la ligne debout.

Paysage en largeur, terminé en manière de lavis à la sépia, très-pittoresque et d'un joli effet; on n'y voit point de titre ni le nom de l'artiste.

Largeur : 236 millim. Hauteur : 175 millim., y compris 18 millim. de marge restée blanche.

On connaît deux états de cette planche :

I. Au simple trait.

II. Mis à l'effet et terminé en manière de lavis. (*Ces deux états très-rares.*)

53. *Le Chien et l'Anon.*

En avant d'un petit ruisseau s'étendant de la gauche au milieu de l'estampe et derrière lequel est une chaumière, un gros chien se précipite, vers la droite,

sur un âne qui se dresse sur ses jambes de derrière et l'attend de pied ferme; en dessous, au bord de l'eau, on aperçoit un glaïeul et quelques roseaux, et dans le lointain une ligne de peupliers très-légèrement indiqués.

Eau-forte en largeur, faite de peu, sans le nom du maître et sans bordure.

Largeur du cuivre : 207 *millim.* Hauteur : 130 *millim.*

On connaît deux états de cette planche :

I. Au lieu du ruisseau qui se voit au delà du chien, et indiqué par des lignes transversales, il y a une petite éminence en terre; à droite du glaïeul, il n'y a pas de roseaux; l'ombre portée de l'âne est divisée en trois; enfin les plantes qui bordent le bas, en avant des pierres, ne sont pas encore tracées. (*Extrêmement rare.*)

II. Avec les changements ajoutés et l'ombre portée de l'âne réunis en une seule ombre, c'est celui décrit. (*Très-rare.*)

54. *Pont de Mansanares.*

Sur une petite rivière venant se perdre dans l'angle de droite de la planche, on voit un très-vieux pont en bois, sous lequel se trouvent, à gauche, au bord de l'eau, un cavalier et un pêcheur à la ligne, debout dans l'ombre; sur le bout du pont, à droite, on voit un homme et une femme espagnols causant ensemble.

Eau-forte en largeur, sans le nom du maître.

Largeur : 200 *millim.* Hauteur : 145 *millim.*, y compris 13 *millim. de marge.*

Nota. Sur l'épreuve que nous possédons de cette pièce, on lit, à l'encre de l'écriture de *Lélu : Pont de Mansanares.*

55. *Autre Pont, pendant de la pièce précédente.*

Il est aussi en bois, d'une seule arche et très-vieux, sur une rivière ayant la même direction ; à gauche, on voit un grand arbre, et à droite un vieux saule, trois autres arbres et quelques peupliers dans le fond ; il y a quatre personnes sur le bout du pont à droite, et sur le devant, au bord de l'eau, une blanchisseuse tenant son battoir, et un homme en manteau debout à sa droite.

Largeur : 201 *millim. Hauteur* : 143 *millim., y compris* 12 *millim. de marge.*

PORTRAITS.

56. *Portrait de Romé de l'Isle.*

Vu en buste, de trois quarts, tourné vers la droite, il regarde en face ; son habit est droit, on y voit trois boutons ; le front est découvert, il porte une perruque à bourse, et la tête se détache sur une draperie relevée du côté droit et laissant voir une bibliothèque ; sur le dos du volume, qui est penché, on lit : *l'Ami des hom.* Dans la marge, on lit : J. B. L DE ROMÉ DE L'ISLE. — *de l'Académie Impériale des Curieux de la Nature, — des Académies Royales des Sciences de Berlin et de Stockholm; de celles des Sciences utiles de Mayence, honoraire de la*

Société d'émulation de Liége. Né à GRAY le 26 août 1736.

P. Lélu ad vivum fecit 1783.

Et au-dessous du double trait carré qui entoure l'estampe : *A Paris chez l'auteur rue du Faubourg Montmartre n°. 17.*

Eau-forte en hauteur, très-spirituelle de dessin.

Hauteur : 152 millim., y compris 28 millim. de titre entre les deux traits carrés et 12 millim. de marge. Largeur : 90 millim.

On connaît deux états de cette planche :

I. Avant la lettre ; on lit seulement écrit à la pointe, sous le premier trait carré à gauche : *Lélu fecit* 1783. Signature qui a disparu dans le 2e état. (*Extrêmement rare.*)

II. Avec la lettre, c'est celui décrit (1).

Nota. Nous possédons le dessin original aux deux crayons de ce portrait, où il est vu en demi-corps avec les mains, le coude appuyé sur une table ; il montre de la main droite une double vis qu'il tient de l'autre. Dans le haut, sur la draperie, on lit écrit au crayon : *portrait de Mr. Romé de Lisle natur.* et au bas, à gauche : *P. Lélu fecit ad vivum.*

Pierre *Lélu* a fait encore les portraits de *Mirabeau*, de *Desaix* et de *Napoléon Ier* ; ils font partie des compositions décrites sous les nos 28, 29 et 30, auxquelles nous renvoyons.

(1) Ce portrait se trouve au cabinet des estampes de la bibliothèque impériale, dans la grande collection des portraits divers, et au-dessous on en voit un autre avant toute lettre, en contre-partie, entièrement semblable, sauf le faire qui est plus hardi, mais plus lourd, et il est moins ressemblant. Le faire ayant du rapport avec la manière de *Lélu*, il est possible que ce soit une première planche dont il n'aurait pas été content, et qu'il aurait abandonnée pour refaire l'autre. Nous croyons cette pièce de la plus grande rareté.

PIÈCES GRAVÉES PAR P. LÉLU, D'APRÈS LES DESSINS DES GRANDS MAITRES.

57. *Étude de prophète, d'après Michel-Ange.*

Assis sur une espèce d'escabeau en bois, il appuie sa main droite sur un livre posé sur son genou, et sur cette main son bras gauche, sur lequel il penche sa tête chauve, dans l'attitude de la méditation ; derrière lui, à gauche, on voit, au delà d'un siége garni, deux hommes nus, dont l'un regarde le ciel d'un air de souffrance. Le tout se détache sur un fond blanc, sur lequel on lit à gauche, vers le bas : *Michel ange Buanoroti. P. Lélu sculp 1783 du cabinet de M^r de S^t Moris.*

Grande pièce à l'eau-forte en hauteur.

Hauteur du cuivre : 350 millim. Largeur : 266 millim.

On connaît deux états de cette planche :

I. Avant que l'escabeau sur lequel est assis le prophète soit indiqué, derrière sa jambe gauche ; et avant les tailles croisées sur le livre. (*Très-rare.*)

II. Terminé, c'est celui décrit. (*Rare.*)

58. *Étude nue d'un Père éternel sur les nuages, d'après le Corrége.*

Il est vu plafonnant et en raccourci, la main gauche appuyée sur un nuage, et de la droite protégeant le monde ; un chérubin, dans la demi-teinte, se voit entre ses jambes, et un autre, dans le clair, occupe le bas de la droite.

Composition à l'eau-forte, en largeur, dans un ovale dont les angles sont blancs; on lit dans celui du bas, à gauche : *ant. Correge inv.*, et dans celui de droite : *P. Lélu sculp.*

Largeur du cuivre : 215 millim.? Hauteur : 145 millim.
Largeur de l'ovale : 185 millim. Hauteur : 135 millim.

59. *Dieu bénissant le monde, d'après Raphaël.*

Assis sur un nuage au milieu de l'espace, l'Éternel, rayonnant de gloire, regarde avec bonté le monde qu'il a créé, et le bénit. A la même hauteur, on voit deux groupes de grands anges planant dans l'air, trois à gauche sans ailes, et quatre à droite, dont deux sont ailés. Puis on voit encore, au bas, quatre autres anges à genoux, deux de chaque côté; au milieu, des petits anges portant des banderoles et des livres, et enfin, dans le haut, une couronne de têtes de chérubins.

Dans la marge, à gauche, on lit : *Rafael inv*, et à droite : *Lélu sculpsit.*

Belle pièce en manière de lavis, en largeur, cintrée par le haut, avec des angles blancs.

Largeur : 260 millim., mesurée en bas. Hauteur du cintre : 181 millim., y compris 28 millim. de marge.

On connaît deux états de cette planche :

I. D'eau-forte pure. (*Extrêmement rare.*)

II. Terminé au lavis en camaïeu, c'est celui décrit. (*Très-rare.*)

60. *L'Annonciation, d'après Raphaël.*

La Vierge, agenouillée à droite devant un prie-Dieu, se retourne du côté opposé, les mains jointes et les yeux baissés, à la voix du messager céleste, descendant de la gauche, et lui annonçant le mystère de l'incarnation du Verbe; dans le haut, on aperçoit Dieu le père la bénissant en signe d'élection, et lui envoyant son esprit, représenté sous la figure d'une colombe.

Dans la marge, sous le trait carré, on lit, à gauche, *P. Lélu sculptor*; et à droite : *Raphaël iventor*.

Belle et grande pièce en manière de lavis, en largeur et cintrée, avec les angles teintés.

Largeur : 417 millim., mesurée en bas. Hauteur : 228 millim., y compris 16 millim. de marge.

On connaît deux états de cette planche :
I. D'eau-forte pure. (*Très-rare.*)
II. Terminé au lavis, c'est celui décrit. (*Rare.*)

61. *Le Massacre des innocents, d'après la composition de Raphaël, gravée par Marc Antoine.*

Dans une rue, traversée dans le fond par un viaduc à trois arches, on voit cinq soldats nus, massacrant tous les enfants qu'ils rencontrent, et que leurs mères s'efforcent de défendre : l'une s'avance au milieu, vue de face, tenant son enfant sur son sein ; une autre, à gauche, tâche de soustraire le sien à la fureur d'un soldat qui tire une épée pour le transpercer,

tandis qu'une troisième, à genoux, sur le devant à droite, retient le bras d'un autre soldat, en plaçant son enfant derrière elle : sur le pavé, sur lequel se projette l'ombre de ce soldat, on lit : *Rafael inv. Pierre Lélu sculp,* 1793.

Grande et belle pièce en largeur, à l'eau-forte, sans entourage ni marge que celle du bas séparée par un simple trait.

Largeur du cuivre : 423 millim. Hauteur : 283 millim., y compris 13 millim. de marge restée blanche.

On connaît quatre états de cette planche :

I. Avant les tailles sur le ciel et les contre-tailles sur les maisons, et avec la date de 1790. (*Extrêmement rare.*)

II. Avant les contre-tailles sur les bandes du pavé ; avant les ombres étendues et avec la date de 1793. (*Très-rare.*)

III. Avant la demi-teinte sur le soldat au deuxième plan à gauche. (*Rare.*)

IV. Entièrement terminé, c'est celui décrit. (*Commun, la planche existant encore.*)

62. *Évanouissement de la Vierge, d'après Raphaël.*

Dans un vallon, sans doute près du tombeau où l'on a déposé le Sauveur, la Vierge tombe évanouie entre les bras des saintes femmes, au nombre de quatre, qui l'entourent ; à gauche, saint Jean, debout, implore pour elle le secours divin. Au second plan, à droite, on voit trois personnages s'avançant et méditant sur le grand événement, et au fond le calvaire avec les trois croix, sur deux desquelles gisent encore les deux larrons. On lit sous le trait carré, à

gauche : *Raphael inv.* ; au milieu : *tiré du cab. de M{{r}} de s{{t}} Morys.* ; et à droite : *P. Lélu Sculp.* 1784.

Grande pièce en largeur, en manière de lavis.

Largeur : 373 millim. Hauteur : 348 millim., y compris 15 millim. de marge.

On connaît deux états de cette planche :
I. D'eau-forte pure. (*Très-rare.*)
II. Terminé en manière de lavis, c'est celui décrit.

63. *Le Repos du septième jour, d'après Jules Romain.*

Après avoir terminé l'œuvre de la création en six jours, Dieu se repose le septième, et, assis sur les nuages, le corps dirigé vers la droite et les deux bras élevés, il contemple son ouvrage ; il est entouré d'anges écartant les nuages ; cinq sont appuyés sur une tablette formant la base du cintre qui entoure la composition. Sur cette tablette, on lit à gauche : *Jul. Romano del. P. Lelu sculp.*

Pièce en largeur cintrée, en manière de lavis, et dont les angles sont teintés.

Largeur : 290 millim. Hauteur : 203 millim., y compris 12 millim. de marge restée blanche.

On connaît deux états de cette planche :
I. D'eau-forte pure. (*Très-rare.*)
II. Terminé, c'est celui décrit. (*Rare.*)

64. Mort d'Adonis.

Au milieu d'une campagne boisée, *Adonis*, étendu à terre, est recueilli par les Grâces, qui lui donnent

leurs soins ; à gauche, l'Amour lui tient la main et déplore sa perte, tandis qu'au milieu *Vénus*, en avant de deux cygnes, semble adresser des reproches au sanglier, qu'une troupe d'Amours entourent à droite en essayant de le tuer avec leurs flèches. Sur le terrain, au bas de la gauche, on lit : *Jule Romain inv.* — *P. Lélu sculp* 1784.

Grande pièce en largeur, à l'eau-forte, entourée d'un trait carré.

Largeur : 610 millim. Hauteur : 320 millim., y compris 15 millim. de marge restée blanche.

65. *Sainte Famille, d'après le Parmesan.*

Assise au milieu de l'estampe sur une estrade de deux marches, la Vierge tient sur ses genoux l'*enfant Jésus* assis sur un coussin, et appuie la main droite sur le jeune *saint Jean*, placé en avant d'elle et montrant l'enfant rédempteur ; à droite, au second plan, on voit un vieillard tenant un livre, et à gauche un groupe de trois personnes en avant d'un temple d'ordre ionique. Sur la marge, au bas, on lit : *P. Lélu sculp* 1784 *du Cab. de M^r de S^t Morys*, et à droite sur la dalle, *Parmegiano invenit*.

Pièce à l'eau-forte, en hauteur, sans encadrement.

Hauteur du cuivre : 222 millim. Largeur : 161 millim.

On connaît deux états de cette planche :

I. Avant les tailles croisées sur les montants de chaque côté des bords et sur les marches.

II. Terminé, c'est celui décrit.

66. Isaac bénissant Jacob.

Sur un lit surmonté de draperies, le patriarche, le corps nu, est assis sur son séant, tourné vers la droite, et bénit d'une main son fils Jacob, à genoux devant lui, et sur le dos duquel il pose son autre main ; sur une table à gauche, on voit le vase dans lequel il lui a apporté les chevreaux.

Sous le trait carré, on lit à gauche : *tintoretto inv.*; au milieu : du *Cab. de Mr de St Morys*, et à droite : *P. Lelu sculp.*

Pièce en hauteur à l'eau-forte.

Hauteur : 232 millim., y compris 12 millim. de marge restée blanche. *Largeur :* 180 millim.

67. La Vierge et l'enfant Jésus, d'après Guerchin.

Assise auprès d'une pierre qu'on voit à droite, la Vierge, tournée de trois quarts vers la gauche, montre à son divin fils, assis à nu sur ses genoux, un anneau qu'il s'efforce de prendre. Sous le trait carré, on lit à gauche : *Guechino inv.*, au milieu : *tiré du Cab. de Mr de St Morys*, et à droite : *P. Lelu Sculp.*

Composition à l'eau-forte en hauteur sur un fond blanc entouré d'un double trait carré.

Hauteur : 207 millim., y compris 37 millim. de marge blanche. *Largeur :* 140 millim.

68. Sainte Famille, d'après Cantarini.

L'enfant Jésus est couché sur une espèce de table

par les soins de sa mère, qui est derrière; elle lui prend la main gauche et le regarde avec amour; à gauche, près de la Vierge, on voit saint Joseph appuyé de ses deux mains sur son bâton. Au milieu du bas, on lit : *S. Cantarini inv. Lélu sculpsit.*

Pièce à l'eau-forte en largeur, avec un fond blanc sans trait carré.

Largeur du cuivre : 135 millim. *Hauteur :* 114 millim.

69. *L'Enfant Jésus recevant une offrande de fruits, d'après un dessin de M. de Saint-Morys.*

La Vierge, assise à gauche près de la crèche et ayant à côté d'elle saint Joseph, tient sur ses genoux l'enfant Jésus qui vient de prendre une branche de pommes dans une corbeille de fruits que lui présente une jeune femme vue de profil; une autre, à droite, porte une pareille corbeille sur sa tête, et derrière ces deux femmes on voit deux hommes à barbe. Dans l'angle du bas, à droite, on lit : *P. Lelu sculpsit de Bougevin de st Morys invenit.*

Composition en demi-figures à l'eau-forte et en largeur, sans trait carré.

Largeur du cuivre : 177 millim. *Hauteur :* 103 millim.

70. *Hommages rendus à l'enfant Jésus, d'après un anonyme.*

La Vierge, agenouillée au milieu de l'étable de Bethléem et vue par le dos, tient dans ses bras

l'enfant Jésus, qu'un vieillard en costume de prêtre adore, les bras croisés sur sa poitrine ; saint Joseph, appuyé sur son bâton, s'avance, venant de la droite, en avant de plusieurs femmes, debout et à genoux, apportant des présents.

Pièce en manière de lavis, en largeur, sans le nom du peintre, qui paraît être un artiste italien, et également sans le nom *de Lélu*.

Largeur : 190 millim. Hauteur : 182 millim., y compris 19 millim. de marge.

71. *Sujet inconnu, d'après un anonyme.*

Au milieu de l'estampe, on voit un homme nu blessé, que l'on vient d'apporter sur un brancard ; un jeune homme le soulève par les deux jambes, tandis que, derrière lui, un guerrier debout semble déplorer sa perte, ainsi que deux vieillards aussi debout, au pied d'une tour occupant toute la droite ; à gauche, deux femmes accompagnées d'un enfant se livrent à leur douleur.

Grande pièce en largeur, en manière de lavis au bistre, d'après un anonyme et sans le nom de *Lélu*.

Largeur : 295 millim. Hauteur : 249 millim., y compris 21 millim. de marge restée blanche.

On connaît deux états de cette planche :

I. En bistre très-clair et manquant d'effet.

II. Plus à l'effet par un ton bistre plus chaud et plus prononcé.

72. *Le* Nunc dimittis, *d'après Biscaïno.*

Assis au milieu de l'estampe, ayant sur ses genoux l'enfant Jésus, que saint Joseph vient de lui apporter, le vieillard *Siméon*, sous l'inspiration de l'Esprit saint qu'on voit dans le haut, prononce le sublime cantique relatif à la mission du divin Enfant; derrière lui, on voit six vieillards, dont un lit dans un livre. La Vierge, coiffée en cheveux, est debout à droite, regardant la scène; et, en avant d'elle, se trouve une femme à demi couchée, tenant un enfant qui joue avec un chien. Sur le degré, à gauche, on lit : *Barth. Biscaïno inv, Lélu sculpsit.*

Belle et grande pièce en hauteur, en manière de lavis.

Hauteur : 395 *millim.*, *y compris* 12 *millim. de marge blanche. Largeur* : 252 *millim.*

73. *Les Patriarches voyant leur délivrance prochaine par la conception de la sainte Vierge.*

Dans le haut, la Vierge, assise sur les nues, les mains jointes, et entourée d'anges qui la soutiennent, foule de son pied la tête de Satan, dont le corps terminé en serpent entoure *l'arbre de la science du bien et du mal*, auquel sont attachés les principaux patriarches, attendant leur délivrance de la naissance du divin Rédempteur, qui par sa mort doit briser tous leurs liens; Adam et Ève, accablés par le poids de

leur faute, qui a perdu le monde, sont couchés en travers au milieu de l'estampe. A gauche, au-dessus d'Adam, on voit Noé, Moïse, Josué et David, ayant sa lyre à ses pieds ; et à droite, derrière Ève, et en avant d'Aaron et de trois autres, Abraham un genou en terre ; près de lui est un morceau de bois sur lequel on lit, en écriture venue à rebours : *Giorgio d'a Rezzo inv.* En avant, sous le pied droit d'Adam, on lit, aussi à rebours : **P. Lélu fecit** 1783.

Enfin, dans la marge, sous le trait carré, on lit, à gauche : *Giorgio da Rezzo inv. detto il Vazari. Pietro Lélu Sculp.* 1783 ; à droite : *tiré du cabinet de Mr de Saint Morys;* et au milieu : *Les patriarches voyent leur délivrance prochaine par la conception de la sainte vierge;* et plus bas, en deux lignes : *Cette gravure deviendra plus intéressante pour les amateurs, lorsqu'ils sauront que le dessin original qu'elle fait revivre, est tellement effacé que dans beaucoup d'endroits il reste à peine quelques traits qui ont servi d'indication pour retrouver les figures; la restauration en a été scrupuleuse et a été faite par celui qui l'a gravée.*

Très-belle et grande pièce en hauteur, en manière de lavis au bistre.

Hauteur : 550 millim., y compris 26 millim. de marge. Largeur : 353 millim.

On connaît quatre états de cette planche :

I. D'eau-forte pure avant le lavis et avant la lettre ; on lit seulement sur la gravure les noms venus à rebours tels que nous les avons rapportés, et sous le trait carré, à gauche :

Giorgio da Rezzo inv. Pietro Lélu sculp. 1783. (*Rarissime.*) (1)

II. Lavé au bistre brun ; ce sont les douze du premier tirage ; elles sont d'un brillant effet, et les seules qui donnent bien l'idée de la beauté de l'estampe. Cet état est, comme le premier, avant la lettre et avec les seuls noms des artistes ; les angles du haut sont blancs. (*Très-rare.*)

III. Lavé au bistre clair, deuxième tirage, l'effet ayant beaucoup perdu ; du reste, entièrement semblable au deuxième état.

IV. Avec la lettre, planche usée par l'accident dont il vient d'être question, c'est l'état décrit.

74. *Deux eaux-fortes sur la même planche, d'après des camées antiques de forme ovale en largeur.*

Celui du haut, entouré d'une bordure de laurier, représente un guerrier nu coiffé d'un casque, tourné à droite ; il est assis de la jambe droite sur son talon, et allonge la jambe gauche sur un disque ; son bras

(1) Sur la seule épreuve que nous connaissions de cet état, qui est celle de notre collection, on lit la note manuscrite suivante :

« La planche de cette gravure à peine terminée, ayant éprouvé une « dégradation considérable par la faute de l'imprimeur qui avait mêlé « dans l'encre un mordant, il n'y a de belles épreuves que celles, au « nombre de douze, qui avaient été tirées dans un premier tirage ; elles « se reconnaissent à la couleur du lavis, qui est plus brun. Celles du « deuxième tirage sont d'un bistre plus clair ; il y en a très-peu de « passables, la planche ayant été usée à la vingtième : celles après la « lettre sont presque effacées. Cet accident a empêché l'auteur de ré- « pandre cette gravure dans le commerce ; il en a seulement distribué « quelques épreuves à ses amis ; on en voyait à la bibliothèque du roi « une des douze belles, qui était montée : celle-ci et les quatre sui- « vantes, qui offrent toutes les variantes, ont été achetées à la vente de « l'auteur. »

droit est recouvert d'un bouclier, et de l'autre il tient son épée en garde.

Largeur de l'ovale mesuré en dehors : 113 millim. Hauteur : 73 millim.

Le camée du bas, entouré d'un enroulement, représente un guerrier nu à cheval, courant au galop de gauche à droite ; il est coiffé d'un casque, et tient une palme de la main gauche.

Largeur de l'ovale mesuré en dehors : 101 millim. Hauteur : 77 millim.

Pièces sans le nom du maître et sans lettre.

Hauteur totale du cuivre : 178 millim. Largeur : 153 millim.

75. *Autre camée en hauteur, dans un ovale entouré d'un simple trait.*

A droite, un vieux Silène barbu, appuyé sur une massue, dirige de la main vers la droite un âne de petite taille, sur lequel est assise une bacchante tenant un thyrse.

Pièce également sans le nom du maître et sans lettre.

Hauteur de l'ovale : 114 millim. Largeur : 97 millim.

J. F. P. PEYRON.

JEAN-FRANÇOIS-PIERRE PEYRON naquit à Aix, en Provence, en 1744, d'une famille honorable, qui ne négligea rien pour son éducation. Entraîné vers la peinture, il eut pour premier maître *Arnulphi*, son compatriote; en 1767 il vint à Paris, et entra dans l'atelier de *Lagrenée l'aîné*; il fut aidé aussi des conseils de *Dandré Bardon*, qui était de son pays. Mais, rempli d'admiration pour les œuvres de Poussin, il en fit sa principale étude, et en 1773 il remporta le grand prix de peinture, sur un tableau représentant *la Mort de Sénèque*. Il se rendit à Rome, où il suivit la route que *Vien* avait tracée pour ramener l'art au bon goût de l'antique et des anciens maîtres; il le surpassa encore, si bien que ce fut vraiment lui qui le premier opéra la révolution complète de l'art, en adoptant la sévérité du style grec dans toute sa pureté; le premier de ses tableaux qui fit sensation dans ce nouveau genre fut celui représentant *Cimon qui se voue à la prison pour en retirer et faire inhumer le corps de son père*; il fut suivi de celui de *Socrate détachant Alcibiade des charmes de la volupté*; il le peignit aussi à Rome, et il fut fort apprécié par les sectateurs du nouveau genre. Après avoir passé à Rome les quatre années de son pensionnat, il y resta à ses frais encore trois ans, pour se perfectionner, tellement que, lorsqu'il revint à Paris en 1781,

sa réputation y était déjà établie; l'Académie le reçut dans son sein comme agréé en 1783, et en 1787, comme membre titulaire, sur la présentation de son tableau de *Curius refusant les présents des Samnites.* Il fut alors nommé directeur de la manufacture des Gobelins. En 1789, il fit son grand tableau de *la Mort de Socrate*, qui fut préféré par certains amateurs à celui de *David.* La révolution lui enleva sa place, et les nombreuses commandes dont le roi l'avait chargé; il en fut profondément affecté, et sa santé s'en ressentit tellement, que depuis ce moment il mena une vie languissante jusqu'à sa mort, arrivée le 20 janvier 1815. *David* assista à ses obsèques, et y prononça ce mot remarquable : *Peyron m'a ouvert les yeux.* Éloge qui donne la mesure du cas que ce grand peintre faisait de son émule (1).

Les tableaux de *Peyron* ont figuré dans les diverses expositions, depuis 1785 jusqu'en 1812. Il a aussi gravé à l'eau-forte, tant d'après ses propres compositions que d'après celles de Raphaël et de Poussin. Nous ne connaissons que les dix pièces que nous allons décrire, et cependant M. Émeric David en cite encore deux autres, d'après Poussin. *Une première composition de l'Enlèvement des Sabines*, et un croquis représentant *le Désespoir d'Hécube.* Jamais nous n'avons aperçu ces deux pièces.

(1) La circonstance de la présence de David aux obsèques de Peyron prouve que ceux des biographes qui ont fixé l'époque de la mort de ce dernier en 1820 se sont trompés, David était alors en exil.

OEUVRE

DE

J. F. P. PEYRON.

PIÈCES EN LARGEUR D'APRÈS SES PROPRES COMPOSITIONS.

1. *La Mort de Sénèque.*

Dans un palais percé d'arcades ornées de deux statues, *Sénèque*, assis sur un lit à droite, vient de se faire ouvrir les veines des jambes et des jarrets, et le sang coule dans un bassin que présente un jeune homme à genoux; mais, souffrant des tortures affreuses, il engage Pauline, son épouse, qui aussi s'est fait ouvrir les veines des bras, à se retirer; on la voit debout au milieu, appuyée sur ses femmes et se dirigeant vers la gauche en pleurant; dans l'angle, du même côté, le centurion qui a apporté l'arrêt de mort qu'il tient à la main regarde, debout, appuyé sur sa lance, si l'ordre s'exécute. Sur la marche, près de ses pieds, on lit, tracé de la pointe du maître : *P. Peyron in.;* et dans la marge, à gauche, sous le trait carré : *P. Peyron, pinx et sculp.;* et plus loin, au milieu : Rogat orat que temperaret dolori. *C. Corn. tacit. annal. lib. XV;* puis enfin, au-dessous : *d'après le tableau qui a remporté le prix en 1773.*

Largeur : 142 millim. Hauteur : 123 millim., y compris 7 millim. de marge.

2. *Répétition en petit de la Mort de Sénèque.*

Elle ne diffère de la précédente que par les remarques suivantes : les arcades du fond ne sont qu'au trait, se détachant sur un fond blanc ; les deux statues sont teintées ; derrière le piédestal de celle de gauche, on aperçoit une balustrade, et dans le lointain l'indication de trois soldats ; le nom du maître se trouve à la même place, on y lit : *P. Peyron f.* ; la marge est blanche sans nom ni titre. (*Rare.*)

Largeur : 102 millim. Hauteur sans la marge : 75 millim.

3. *Dévouement de Cimon.*

Cimon s'était voué à la prison pour en retirer et faire inhumer le corps de son père Miltiade ; on le voit ici à droite couché à terre, appuyé sur une pierre et tendant le bras au geôlier qui va l'enchaîner ; il détourne la tête pour ne pas voir enlever le corps de son père, que deux hommes à gauche s'apprêtent à emporter sur une civière ; derrière, on voit un jeune homme portant sa lance, à laquelle est suspendu un bouclier, et une enseigne, sur laquelle on lit : **MARATHONI** ; à gauche, sous le trait carré, on lit : *P. Peyron inv et sculp*, et au milieu de la marge, en trois lignes :

Miltiadem Atheniensium ducem post riportatam Marathonii victoriam — in carcere dejectum ibi que defunctum Cimon Filius — translatis in se vinculis ad sepulturam redemit. Puis à gauche : *A Paris*

chez *Naudet*, et à droite : *M⁴ dEstampes au Louvre.*

Largeur : 208 millim. Hauteur : 164 millim., y compris 27 millim. de marge.

On connaît trois états de cette planche :
I. Avant la lettre. (*Très-rare.*)
II. Avec la lettre, mais avant l'adresse de Naudet.
III. Avec cette adresse, c'est celui décrit.

4. *Socrate détachant Alcibiade des charmes de la volupté.*

Sur un grand divan, qui occupe presque toute la largeur de l'estampe, une courtisane s'efforce de retenir près d'elle Alcibiade que Socrate, arrivant du côté droit, vient lui arracher d'entre les bras; derrière elle, une autre femme, à moitié couchée sur le divan, a l'air de faire une exclamation, tandis qu'une troisième, à gauche, présente une coupe remplie d'une liqueur qu'elle vient de puiser dans une grande urne posée sur un trépied, et derrière laquelle s'élève la statue de Priape, à moitié voilée par la fumée d'un sacrifice; vers le milieu, on voit à terre le casque et le bouclier d'Alcibiade; à gauche, sur le carreau, on lit, écrit à la pointe : *P. Peyron in et f.*, et dans le milieu de la marge, en une seule ligne : *Socrates Alcibiades a venere & a voluptatibus amovens*, et au-dessous : *A Paris chez Naudet M⁴ d'Estampes, au Louvre.*

Largeur : 208 millim. Hauteur : 165 millim., y compris 27 millim. de marge.

On connaît trois états de cette planche semblables à ceux de la planche précédente, à laquelle elle sert de pendant.

5. *La Mort de Socrate.*

Assis sur un grabat, à gauche, au milieu de sa prison, Socrate, prêt à prendre la ciguë que lui apporte sur un plateau un jeune homme à moitié nu, exhorte ses amis et ses disciples réunis autour de lui à modérer leur douleur; l'un d'eux, à gauche, est à moitié appuyé à ses pieds sur le grabat, un autre, au milieu, est couché en travers sur un escalier; un troisième, assis à terre à droite et appuyé contre une pile, reçoit les embrassements d'un jeune homme; d'autres personnages, également dans la douleur, occupent le fond.

Grande composition de treize figures, dans la marge de laquelle on lit : sous le trait carré à gauche, *P. Peyron inv pinx, et sculp.* 1790, et un peu au-dessous, dans toute la largeur de l'estampe, et en deux lignes :

Socrate, prêt à boire la Cigüe, exorte ses disciples et ses amis à modérer leur douleur; témoin de leur extrême foiblesse il s'écrie — Où est donc la vertu si elle n'existe — pas dans les hommes qui se sont voués à l'étude et à la pratique de la sagesse?

Puis enfin, au-dessous, en plus gros caractères, la dédicace par *Peyron à Mr le comte d'Angiviller.* Ces deux inscriptions sont coupées au milieu par les armoiries de Mr *d'Angiviller.*

Largeur : 537 millim. Hauteur : 464 millim., y compris 56 millim. de marge.

On connaît deux états de cette planche :

I. Avec les armoiries, c'est celui décrit.

II. Les armoiries du 1er état ont été effacées et remplacées par une étoile rayonnante à six pointes, formée par un compas ouvert, une règle, un pinceau, un portecrayon et une autre pièce; on lit, au centre, LAMI — DES — ARTS.

PIÈCES EN HAUTEUR D'APRÈS RAPHAEL.

6. *Sainte Famille.*

A droite, la Vierge, en avant de saint Joseph debout, s'agenouille pour recevoir dans ses bras l'enfant Jésus qui s'élance vers elle en sortant de son berceau; à gauche, sainte Élisabeth, suivie de Zacharie et tenant le petit saint Jean entre ses genoux, s'avance pour adorer le divin Enfant, au-dessus duquel un ange, volant en travers, parait jeter des fleurs.

Cette pièce est faite d'après un dessin qui est une première pensée de la grande *sainte Famille* du musée du Louvre. Sous le trait carré, on lit, à gauche: *Raphaël Urbin inv.*, et à droite: *P. Peyron sculp.* La marge est blanche, au moins sur la seule épreuve que nous ayons vue de cette planche.

Hauteur : 186 *millim.*, y compris 47 *millim. de marge. Largeur :* 109 *millim.*

7. *La Vierge tenant l'enfant Jésus.*

La Vierge assise, vue de face et se penchant vers la gauche, présente l'enfant Jésus au petit saint Jean, assis à terre et le regardant; au-dessus, dans le fond,

près d'une colonne, on aperçoit l'indication d'une figure de femme.

Cette estampe est un *fac-simile* d'un croquis à la plume très-peu fait; tout le fond est blanc, et entouré d'un trait carré, au-dessous duquel on lit, à gauche : *Raphael Urbin inv.*, et à droite : *P. Peyron sculp.*

Hauteur sans la marge : 179 *millim. Largeur* : 130 *millim.*

PIÈCES EN LARGEUR D'APRÈS N. POUSSIN.

8. *Moïse défendant les filles de Jéthro.*

On le voit, à gauche, frappant un berger, après en avoir renversé un autre étendu à terre en avant. Du côté droit, sont les sept filles de Jéthro, dont une, au milieu, puise de l'eau dans le puits; trois autres, debout, paraissent effrayées de la lutte, et les trois dernières portent ou tiennent des vases. Dans le fond, on aperçoit deux moutons fuyants, et, plus loin, de hautes montagnes. Dans la marge, sous le trait carré, on lit, à gauche : *gravé à l'eau-forte par P. Peyron Pens. du Roi*, et à droite : *d'après le dessein original de Nic. Poussin*; et au milieu, au-dessous de la dédicace à Mr Vien par Peyron, le texte suivant : *Supervenere pastores, & ejecerunt eas surrexitque Moyses, & defensis puellis adaquavit oves earum.* EXOD. CAP. II. V. 17.

Le dessin de cette eau-forte est au musée du Louvre.

Largeur : 438 *millim. Hauteur* : 190 *millim., y compris* 20 *millim. de marge.*

9. *Rémus et Romulus.*

Au milieu, Faustule apporte un des deux enfants à Laurentia, qui déjà tient sur ses bras le second que vient de lui remettre le berger indiquant où ils étaient; à droite, un vieux berger, assis sur une pierre au pied d'un arbre, trait le lait d'une chèvre dans un baquet, et à gauche on voit trois femmes, dont deux assises, et la troisième, à moitié nue, debout, montrant les enfants de sa main étendue; derrière elles sont deux vaches, et au-dessus, à l'extrémité du même côté, une statue du dieu Pan sur un piédestal; le fond est hérissé de rochers. Dans la marge, sous le trait carré, on lit, à gauche : *Nic Poussin inv. et Delin,* et à droite : *P. Peyron sculp.,* puis au milieu, en deux lignes : *Faustule berger du Roy Amulus, ayant trouvé Remus et Romulus allaités par une louve, les amene — à Laurentia sa femme pour les nourrir et les élever.*

Largeur : 429 millim. Hauteur : 308 millim., y compris 24 millim. de marge.

10. *Scène pastorale.*

A droite, assis sur une pierre, un berger des temps antiques, tenant une flûte à la main et ayant une couronne sur les genoux, regarde amoureusement une jeune bergère qui le caresse de la main droite, et de l'autre, caresse un chien, emblème de la fidélité. Derrière eux, au milieu, un berger amène une chè-

vre à une jeune fille, vue par le dos, occupée à traire une autre chèvre, et, à gauche, un jeune garçon, tenant une verge, garde le troupeau, composé de deux vaches, de chèvres et de moutons, dont un, sur le devant, a une clochette au cou; tout le fond est occupé par des rochers et des montagnes. Dans la marge, sous le trait carré, on lit, à gauche : *Nic Poussin inv. et pinx.*, et à droite : *P. Peyron sculp. 1805*; puis au milieu : SCÈNE PASTORALE, et au-dessous, à gauche : *Ti Duole d'esser tenuto à chi t'adora ingrato?* Et à droite : *Tu souffre ingrat d'avoir obligation à celle qui t'adore.*

Largeur : 431 millim. Hauteur : 301 millim., dont 24 millim. de marge.

On connaît deux états de cette planche :
I. Avant la lettre.
II. Avec la lettre, c'est celui décrit.

F. A. VINCENT.

François André Vincent, peintre d'histoire, naquit à Paris le 5 décembre 1746; il fut élève de Vien, et, en 1768, à l'âge de vingt-deux ans, il remporta le grand prix de peinture; peu de temps après son retour de Rome, il fut nommé agréé à l'Académie de Paris en 1777, et cinq ans après, en 1782, membre titulaire; son morceau de réception fut l'*Enlèvement d'Orythie*, qui a été gravé par *Bouillard*, et qui parut au salon de 1783 avec deux autres grands tableaux, *Achille combattant les fleuves*, qu'il avait peint pour le roi, et *le Paralytique à la Piscine*, pour la salle de l'hôpital de Rouen. Deux ans après, il exposa son tableau d'*Henri IV et Sully*, qu'on voit au musée de Versailles; plus tard, il fut nommé adjoint à professeur et ouvrit un atelier d'élèves, duquel sont sortis plusieurs de nos plus habiles peintres de l'école moderne. Après la révolution, Vincent fut nommé membre de l'Institut, de la Légion d'honneur et de plusieurs sociétés d'arts et de belles-lettres; il mourut en 1816.

On lui doit, comme graveur à l'eau-forte, les deux pièces que nous allons décrire, qui sont très-rares, surtout la seconde.

OEUVRE

DE

F. A. VINCENT.

1. *Le Prêtre grec.*

Vieillard à barbe, qui paraît être un prêtre grec : il est vu à mi-corps, la tête légèrement baissée vers le bas de la droite, où il regarde; il porte une calotte brodée et est vêtu de plusieurs habits longs et d'un manteau brodé garni de fourrure; au bas de la gauche, au-dessous des travaux qui ne sont pas entourés de trait carré, on lit, en écriture venue à rebours : *Vincent f.* 1782 (1). (Belle pièce.)

Hauteur de la planche : 237 millim. Largeur : 195 millim.

2. *Le Malade.*

A gauche, un saint personnage, dont la tête est entourée d'une auréole à peine indiquée, paraît venir visiter et secourir un homme malade, dont on ne voit que le haut du corps, n'ayant qu'une chemise et couché sur un lit la tête à droite; du même côté, derrière le moribond, une femme âgée, tournée vers la gauche, s'appuie sur l'épaule d'un jeune enfant, qui, les mains jointes, regarde le visiteur et semble

(1) Sur l'épreuve que nous possédons de cette pièce, on lit à l'encre, en écriture ancienne qui paraît être celle du maître : *Vincent pictor regius Sculpsit.*

attendre avec confiance qu'il soulage le malade ; toutes ces figures sont vues à mi-corps et faites de peu.

Dans l'angle du bas, à gauche, on voit une tête burlesque de profil, et dans celui du haut, à droite, le léger tracé d'un portrait en charge, lesquels n'ont aucun rapport avec le sujet; le tout se détache sur un fond blanc, sur lequel on remarque un rayon céleste indiqué par deux traits.

Pièce sans nom ni marque (1).

Hauteur de la planche : 235 *millim.* *Largeur* : 192 *millim.*

(1) L'épreuve que nous possédons de cette pièce porte la signature autographe du maître avec la date de 1782, qui est la même que celle de notre n° 1er.

NICOLAS LEJEUNE.

Nous n'avons pu recueillir chez les biographes aucun renseignement sur cet artiste, qui cependant, à en juger par ses eaux-fortes, avait un talent remarquable. En 1793, on vit paraître au salon plusieurs de ses productions : sous le n° 151 un tableau d'*Hercule terrassant le lion de la forêt de Némée*, et sous le n° 33 *plusieurs dessins et aquarelles*; il figure au livret de cette même année sous le nom de *Nicolas Lejeune, peintre de l'Académie de Berlin*, ce qui pourrait faire croire qu'il se fixa en Prusse et qu'il y acquit une certaine réputation, et cela expliquerait en même temps comment il aurait été si peu connu en France. Ses eaux-fortes nous apprennent qu'il séjourna à Rome en 1771, car elles sont datées de cette ville et de cette époque; il y était alors sans doute pour ses études artistiques, et de là on peut induire qu'il serait né vers le milieu du xviiie siècle, peut-être de 1745 à 1750, et qu'il aurait eu environ quarante-cinq ans lorsqu'il exposa, en 1793, avec le titre de membre de l'Académie de Berlin.

OEUVRE

DE

NICOLAS LEJEUNE.

1. La Prison.

Sur l'escalier intérieur d'une vaste prison, on voit un saint prêtre âgé que deux soldats, vêtus à la romaine, y introduisent les mains liées; dans le bas, à gauche, au second plan, on aperçoit quatre soldats jouant aux cartes, et dans le fond, derrière une grande lanterne suspendue à une corde, un geôlier descendant un escalier en bois. A gauche, sous le trait carré, on lit : *Nlas Lejeune invt. et sculpt. Romæ 1771*.

Pièce en hauteur d'un bel effet.

Hauteur : 167 millim., dont 5 millim. de marge. Largeur : 103 millim.

2. Un Meurtre.

Dans une grande salle entourée d'une galerie d'ordre toscan, au milieu de laquelle est servi un somptueux festin, on voit, à gauche, trois soldats se précipitant sur un des convives qu'ils ont renversé et qu'ils vont poignarder. Au milieu de la table, au fond, on voit un jeune homme se levant pour donner cet ordre sanguinaire, et, sur le devant à droite et dans l'ombre, deux jeunes gens qui fuient. Dans le coin à gauche, on lit : *Nlas Leje. Rome 1771*.

Pièce en largeur, d'un dessin savant et spirituel.

Largeur : 162 millim. Hauteur : 109 millim., y compris 7 millim. de marge restée blanche.

J. B. REGNAULT.

Jean-Baptiste Regnault naquit, à Paris, le 19 octobre 1754, d'une famille obscure et sans fortune; il n'avait que dix ans lorsqu'il fut transporté, avec tous les siens, en Amérique; il s'enrôla comme mousse sur un vaisseau marchand, sur lequel il voyagea pendant quatre ans. Son père étant mort, sa mère revint en France et eut beaucoup de peine à le retrouver; enfin le capitaine du navire le lui ramena, il avait alors quinze ans : poussé par des dispositions naturelles, il n'avait cessé de dessiner dans ses voyages tout ce qu'il voyait; arrivé à Paris, il s'exerça au dessin avec plus d'ardeur et fut remarqué par le peintre *Bardin*, qui l'emmena avec lui à Rome, où il travailla à se perfectionner. Étant revenu en France, il fit parti du concours de 1775, et obtint le second prix; l'année suivante, il se présenta de nouveau et remporta le premier; le sujet du tableau était la *Rencontre d'Alexandre et de Diogène;* il retourna à Rome comme pensionnaire et termina ses études artistiques de la manière la plus brillante ; ce fut à cette époque qu'il peignit le *Baptême de Jésus-Christ*, qui fut fort apprécié, et dont on admira la couleur ; revenu à Paris, il se présenta à l'Académie et fut agréé en 1782, sur son tableau d'*Andromède et Persée*, et reçu, comme titulaire, l'année suivante

1783; son morceau de réception fut son tableau de *l'Éducation d'Achille par le centaure Chiron*, qui lui fit beaucoup d'honneur, ainsi que celui de *la Descente de croix*, qu'il fit peu de temps après ; ces deux tableaux font aujourd'hui partie du musée du Louvre, le premier a été admirablement gravé par *Bervic*. Il peignit encore beaucoup d'autres tableaux ; et, comme David, il eut un nombreux atelier d'élèves, parmi lesquels on distingua Robert le Febvre Pierre Guérin, Réattu (1), Menjeaud, Blondel et plusieurs autres qui ont illustré notre école moderne.

Regnault fut nommé, successivement, chevalier de la Légion d'honneur et de l'ordre de Saint-Michel, professeur aux écoles de dessin et membre de l'Académie des beaux-arts ; il mourut le 12 novembre 1829.

Il nous a laissé une eau-forte de son *Baptême du Christ* ; c'est la seule pièce que nous connaissions.

(1) Jacques Réattu, né à Arles le 11 juin 1760, remporta le grand prix de peinture en 1791 ; le sujet de son tableau, qui est exposé aujourd'hui à l'école des beaux-arts, était la *Justification de Susanne par Daniel*. Il se rendit à Rome comme pensionnaire, et devint un de nos peintres les plus habiles ; comme compositeur, on peut le regarder comme un des plus féconds de notre époque : malheureusement il est fort peu connu, étant resté constamment à Arles, où il est mort le 7 avril 1832. Il était membre de l'Académie de Marseille et membre correspondant de l'Institut de France. Sa fille, madame *Grange*, qui possède à Arles une belle galerie de tableaux, a réuni et conservé avec un soin religieux tout ce qu'elle a pu recueillir des œuvres de son père ; c'est là qu'on peut juger et admirer cet habile maître. M. Jules Canonge, un de nos littérateurs distingués du Midi, a fait sur Réattu et ses ouvrages une excellente notice biographique. Son tableau du grand prix se trouve gravé dans les *Annales de Landon*.

de sa pointe, elle est signée *Renaud*. Il paraît que, s'étant engagé enfant, il ne savait pas bien comment s'écrivait son nom, car, dans les livrets des expositions de 1783 et 1785, il est écrit *Renaud* comme sur son eau-forte; ce n'est que dans les livrets des expositions suivantes qu'on le trouve écrit comme il devait l'être, ayant sans doute découvert, à cette époque, que son vrai nom était *Regnault*.

Le Baptême de Jésus-Christ par saint Jean-Baptiste.

Le saint précurseur, debout, à droite, ayant une petite croix appuyée sur son épaule, verse l'eau du baptême sur la tête du Christ, agenouillé à ses pieds au bord du Jourdain, les bras croisés sur la poitrine et le visage baissé, vu de profil; derrière lui, sont deux grands anges debout, dont l'un tient ses vêtements, et l'autre, dans l'ombre, regarde l'Esprit saint qui descend du ciel sous la figure d'une colombe. Dans la gloire céleste, dont les rayons percent les nuages, on distingue plusieurs petits anges, et dans le fond, à droite, un palmier et un autre arbre au bas d'une montagne; à gauche, sous le trait carré on lit : *Renaud Pinx et Sculp.*

Belle pièce en hauteur, cintré du haut et qui, sans doute, est la reproduction du tableau qu'il peignit à Rome.

Hauteur mesurée du haut du cintre : 230 millim., y compris 10 millim. de marge restée blanche. Largeur : 140 millim.

MARGUERITE GÉRARD.

Marguerite Gérard naquit à Grasse, département du Var, en 1764; elle eut, dès son enfance, le goût des arts et fut dirigée dans ses études par *Fragonard*, qui épousa sa sœur. Déjà, à seize ans, elle commença à donner une idée de son talent précoce en produisant sa première planche, qui offre de charmantes parties; elle se livra ensuite avec ardeur à la peinture et étudia les tableaux d'intérieur des maîtres hollandais, particulièrement ceux de Terburg et de Netscher; elle devint tellement habile en ce genre, que, lorsqu'elle exposa pour la première fois au salon de 1799, ses tableaux attirèrent tous les regards, et la foule se pressait pour les voir de près et les admirer. Dans les expositions qui suivirent, sa réputation se soutint à la même hauteur, et elle a laissé un bon nombre de charmants tableaux, dont plusieurs ont été gravés. Bénard, au n° 9197 du catalogue du cabinet de M. Paignon-Dijonval, cite quatre eaux-fortes de M^elle *Gérard* comme étant des compositions de *Fragonard*, et entre autres *un Intérieur de ménage*. Nous n'avons jamais rencontré cette dernière pièce, mais nous pensons qu'elle n'est autre que celle que nous avons décrite au n° 3 de notre œuvre de *Fragonard*; quant aux trois autres, elles font partie de notre collection, et nous allons les décrire avec une

quatrième qu'on pourrait prendre, au premier aspect, comme étant le 2ᵉ état de notre n° 3; mais il est facile de s'assurer, en mesurant les distances d'un trait à l'autre et en les comparant, qu'il n'en est rien. D'ailleurs on ne retrouve, dans la planche n° 4, aucun des travaux de la planche n° 3, qu'elle a faite, comme les deux autres, dans sa jeunesse, et qui offre des imperfections, tandis que l'autre est un petit chef-d'œuvre, qu'elle a dû recommencer dans toute la maturité de son talent; et il est tellement digne de Fragonard et si bien dans sa manière, que Naudet n'a pas craint d'effacer le nom de Melle Gérard, pour y substituer celui de son maître; c'est le 2ᵉ état de cette planche.

Basan donne, comme étant gravée par *Melle Gérard*, une *pièce allégorique sur Francklin, d'après Fragonard*, mais Bénard la cite à l'œuvre de ce maître comme gravée par lui-même; comme elle est de sa composition, dans l'incertitude nous l'avons rangée dans son œuvre. Melle Gérard eut un frère qui fut sculpteur, et qui est l'auteur de plusieurs travaux au Louvre et au Carrousel.

OEUVRE

DE

MARGUERITE GÉRARD.

1. *L'Enfant et le Chat.*

Assis à terre, en avant d'une colonne, un enfant, coiffé d'un toquet noir orné de plumes, tient dans ses bras un chat endormi, qu'il a emmaillotté et qu'un gros chien, près de la colonne à gauche, vient flairer, tandis qu'un jeune espiègle paraît derrière la colonne, à droite, excitant un autre chien après le chat. Au-dessus du trait carré on lit, dans la marge, en une seule ligne, descendant vers la droite : *première planche de Melle Gérard âgée de 16 ans 1778,* et au-dessous, après le mot *Gérard,* on aperçoit un petit hibou sur une branche couchée, tracé à la pointe.

Pièce en hauteur dont le trait carré est mal indiqué.

Hauteur du cuivre : 260 *millim., dont* 22 *millim. pour la marge du bas. Largeur du cuivre :* 190 *millim.*

On connaît deux états de cette planche :

I. L'inscription est seulement indiquée à la pointe et à la suite de l'*M*. On ne voit pas encore les quatre lettres *elle*, abrégé de *Mademoiselle.* (*Très-rare.*)

II. Tous les pleins des lettres de l'inscription sont marqués par un double trait, et on lit : *Melle,* comme c'est indiqué dans l'état décrit.

2. *L'Enfant et le Bouledogue.*

Assis, à gauche, sur une marche, un homme, les jambes nues et coiffé d'un bonnet, tient de ses deux mains la tête d'un gros bouledogue, tandis qu'une jeune femme, venant de la droite, pose son enfant sur le dos du chien; le fond présente une muraille unie, et, sur l'appui d'une croisée dont le volet est ouvert, on voit un gros vase et un linge; sur la partie claire du pavé, à droite, on lit ce seul mot : *Gérard*; et au-dessous du trait carré, en une seule ligne : 2 *planche dedié a Mr et dames A. B. C.*, suivis de toutes les autres lettres de l'alphabet.

Largeur : 223 millim. Hauteur : 180 millim., y compris 11 millim. de marge.

On connaît deux états de cette planche :
I. L'eau-forte est légère et presque uniforme de ton. (*Très-rare.*)
II. Toutes les ombres ont été renforcées; le derrière du bonnet de l'homme et de ses cheveux est noir, ainsi que les plis de son manteau; enfin la pièce est plus à l'effet. (*Rare.*)

Il existe de cette pièce une copie fort belle, beaucoup mieux dessinée, d'une exécution plus ferme et plus arrêtée, et d'un effet meilleur; elle est facile à distinguer à la première inspection. Toute la partie blanche où se trouve le mot *Gérard*, à droite, a été teintée, et on y voit un bout de bâton; tout le fond, entre l'homme et la femme, est teinté, au lieu d'être blanc; enfin il n'y a d'autre lettre qu'un monogramme à gauche, formé d'un A sur une N.

3. *Mosieur fanfan* 1^{re} *planche.*

Un jeune enfant, à moitié couvert par sa petite chemise et tenant de sa main gauche un grand *polichinelle*, court vers la droite pour soustraire *sa poupée* qu'il tient de l'autre main aux poursuites de deux roquets qui la tirent par les cheveux; le fond est teinté par des tailles verticales légèrement tracées et laissant un angle blanc au-dessus des chiens. Dans la marge, sous le trait carré, à gauche, on lit : *fragonard*, et, un peu plus bas, à droite, *Gerard*; puis au-dessous du nom de *fragonard*, *épreuve avant la lettre.*

Pièce en hauteur, de la plus grande rareté.

Hauteur : 247 *millim.*, *y compris* 25 *millim. de marge. Largeur* : 178 *millim.*

4. *Reproduction du même sujet.*

Le tout est identiquement semblable à la planche précédente, à la différence, toutefois, que la chemise recouvre tout le corps de l'enfant, dont le ventre était nu dans la première planche. Le fond est entièrement teinté, d'un fond en grignotis très-foncé, sur lequel se détache en clair tout le groupe, traité, cette fois, d'une pointe savante, hardie et spirituelle, et offrant l'effet le plus séduisant; dans la marge, sous le trait carré, à droite, on lit : *Mademoiselle M. Gérard.*

Hauteur : 250 *millim.*, *y compris* 24 *millim. de marge restée blanche. Largeur* : 172 *millim.*

On connaît deux états de cette planche :

I. C'est celui décrit. (*Extrêmement rare.*)

II. On lit dans la marge, à gauche, sous le trait carré : *Naudet Xc.* et à droite, au lieu du nom de M*elle* *Gérard* effacé, *Fragonard sp.* et plus bas, au milieu : *MOSIEUR FANFAN — jouant avec Monsieur Polichinelle et compagnie — A Paris chez Naudet M*d*. D'Estampes Port au Blé.* (*Rare.*)

FIN DU PREMIER VOLUME.

TABLE ALPHABÉTIQUE

DES NOMS DES PEINTRES ET DESSINATEURS DONT LES OEUVRES SONT COMPRIS DANS CE PREMIER VOLUME.

Pages.

AMAND (Jacques-François).	138
AUBIN. *Voyez* SAINT-AUBIN.	
CASANOVA (François).	133
CHANTEREAU (J.).	12
DUCREUX (Joseph).	194
DUMONT LE ROMAIN.	1
FRAGONARD (Honoré).	157
FREDOU (J. M.).	82
GÉRARD (Mademoiselle Marguerite).	305
GOIS (Étienne-Pierre-Adrien).	142
GREUZE (Jean-Baptiste).	128
HALLÉ (Noël).	14
JULIEN (Simon).	185
LAGRENÉE (Jean-Jacques).	200
LANTARA (Simon-Mathurin).	131
LEJEUNE (Nicolas).	300
LÉLU (Pierre).	231
LE PAON. *Voyez* PAON.	
OLLIVIER (Barthélemy).	25
PAON (Jean-Baptiste).	197
PEYRON (Jean-François-Pierre).	287
PIERRE (Jean-Baptiste-Marie).	37
REGNAULT (Jean-Baptiste).	302

	Pages.
Restout (Jean-Bernard).	152
Robert (Hubert).	171
Saint-Aubin (Charles-Germain).	84
Saint-Aubin (Gabriel de).	98
Vernet (Joseph).	59
Vien (Joseph-Marie).	65
Vincent (François-André).	297

FAUTES ESSENTIELLES A CORRIGER.

Page 68, ligne 12, au lieu de *Nostro samen*, lisez *Nostro semen*.
Page 186, ligne 14 de la note, au lieu de 1160, lisez 1760.
Page 226, ligne 7 du n° 46, au lieu de *tient la tête en la retenant*, lisez *la tette en la retenant*.

PARIS. — IMP. DE Mᵐᵉ Vᵉ BOUCHARD-HUZARD, RUE DE L'ÉPERON, 5.

www.ingramcontent.com/pod-product-compliance
Lightning Source LLC
Chambersburg PA
CBHW071625220526
45469CB00002B/475